素颜

余晶晶（JessieYu13） 著

人民邮电出版社

北京

图书在版编目（CIP）数据

素颜 / 余晶晶箸 . -- 北京 ：人民邮电出版社，
2023.4
ISBN 978-7-115-59959-9

Ⅰ．①素… Ⅱ．①余… Ⅲ．①人像摄影－中国－现代
－摄影集 Ⅳ．① J423

中国版本图书馆 CIP 数据核字（2022）第 163651 号

--

内 容 提 要

在数码摄影大量普及、修图软件日趋智能的今天，
很多人都热衷于在社交媒体晒出自己的美照，而拍
摄前的化妆和拍摄后的修图已经成为大多数人像摄
影不可或缺的环节。人们似乎已经默认，人像摄影
就应当呈现完美的皮肤、精致的面部轮廓。

本书收录了作者余晶晶在一年半的时间内，用相机
拍摄的 22 位女性的素颜照片。她们从事模特、演员、
金融工作者、插画师、摄影师等不同职业，每个人
都素颜坦然面对余晶晶的镜头，展现自己未加修饰
的，真实、自信的面容。伴随着每组作品，作者还
分享了她与拍摄对象相识的趣事和在拍摄中发生的
故事。

本书中 200 余幅素颜人像不仅是对 22 位女性容貌
鲜活、完整的记录，也是对人像之美的探索和尝
试——美不应只有一种定义。

著　　　　　　余晶晶（JessieYu13）
责 任 编 辑　　王　汀
责 任 印 制　　陈　犇

人民邮电出版社出版发行
北京市丰台区成寿寺路 11 号
邮　　编　　100164
电子邮件　　315@ptpress.com.cn
网　　址　　https://www.ptpress.com.cn
北京雅昌艺术印刷有限公司印刷

开　本　　889 × 1194　1/16
印　张　　17.5
字　数　　323 千字　　　　读 者 服 务 热 线　　（010）81055296
定　价　　259.00　　　　　印 装 质 量 热 线　　（010）81055316
2023 年 4 月第 1 版　　　　反 盗 版 热 线　　　（010）81055315
2023 年 4 月北京第 1 次印刷　　广告经营许可证　　京东市监广登字 20170147 号

美不应只有一种定义。

前　言

我的童年可以回想起来的记忆很少，有一些记忆甚至是缺失的。缺失的一些记忆，后来全靠家人帮我补充：

"你小时候很开朗，茶余饭后会给邻居唱歌跳舞，表演才艺。"

"你小时候像个男孩一样，会在田野间骑自行车时尝试撒把，然后摔了一身伤，但是不哭。"

"你小时候会去咱们家前面的池塘里抓鱼，看到别人抓了一条鱼回来，你不甘心，愣是蹲在池塘边，直到抓了一条死鱼回来。"

"你和别的孩子不一样，你很喜欢打针，因为打针才可以出去玩，所以你总是吵着说：'妈妈妈妈，我要去打针。'"

这些事情无从佐证，都是我的家人讲述的。对于他们口中的这个形象，我既熟悉又陌生，甚至一度怀疑，他们口中这个不知道天高地厚的孩子是我吗？

我只记得，那个时候的我简单快乐，在麦田中奔跑，像个孩子王一样带领着同龄的小朋友，在杂草丛中逮蚂蚱，丢沙包，滚铁圈。

我那段天不怕、地不怕的年华，那个质朴纯真的童年，没有留存任何影像。

也许是太早开始独立生活，我的性格发生了巨大的变化。我开始闭塞，开始笨嘴拙舌，开始敏感，开始胆小，也开始被别的孩子疏远、排挤。然而对于那段不快乐的时光，我同样没有完整的记忆，现在剩下的影像只有准考证上自己的一寸照片。

我经常会想，那个时候发生了什么？

上高中后，我终于拥有了一部没有拍照功能没有彩屏的手机，但我的生活却因此开始丰富了起来。那时的我，总是拿着身份证上的照片当作趣事一样跟朋友分享。照片中的我有着因近视而显得呆滞的眼睛，还有脸颊上的两团高原红。在那个无任何美颜的年代，它真实地代表了我的青春。

但我又总觉得自己是特别的，不明所以地总是有一种优越感，换成当下的流行语来说就是"迷之自信"。我接受自己被排斥，接受被迫独立，接受身边的朋友来了又去，同时也接受那个逃避课间操和体育课、懦弱无力的自己。

艺术生，天秤座，来自并不富裕的单亲家庭，独自在一座城市上学，等等，这一切是形成我高度敏感性格的诱因。但很多时候，我却又感谢我性格中的敏感，只因它能让我慢下来去留意身边的一切，感知事物间细微的差别。

水杯上积累的水渍，
伤口上翘起的结痂，
被烟熏得泛黄的食指，
湖面蜻蜓悄然点水的痕迹，
眉间挂着飘落的柳絮，
拧紧的水龙头还在努力地滴答滴答……

我总觉得自己是特别的，尽管，我是那么不合群。

进入社会后，我换了很多份工作，职业的跨度也是大到离谱。如果单看简历的话，我一定是最先被淘汰的那个。我自己也未曾想到，多年后，我居然可以这么专注地从事着摄影师这份工作，就算我曾经那么地不被看好。

更幸运的是，我的喜好成了我的职业。我认识了很多美好的姑娘，听着她们的故事，观察着她们的一举一动，共情着细枝末节的情绪。绝大部分找我拍摄的姑娘都是信任我的。

她们就好像一张白纸，而我的使命是让这张白纸一点点地丰富起来。

渐渐地我发现，原来记录是一件值得的事情，它让我的生活变得明亮了起来。

我不是一个擅长交际的人，现在已然三十好几的年龄，更是懒得再去学习如何与人相处。更多的时候，我手里的相机代替了言语的交流。拍摄中，我的话很少，大部分时间，我是一个观察者。摄影真的很好地保护着我。甚至，我高度敏感的性格在摄影中都算得上是一个优势。

人啊，何必跟自己较劲儿，每个人都是特别的存在，不是吗？

在过去一年半的时间里，我从已婚未育到现在孩子已经半岁。我照着镜子，端详着因为激素分泌紊乱而扎根的斑斑点点、无法回到孕前的肚腩，以及长时间没有精心护理的干燥的肌肤。即便如此，我也完全地接受自己走形的身材，接受衣柜里以前的衣服再也穿不下的现实。我丝毫没有自卑感，因为这些是我在现阶段最好的证明。

我讨厌自己的皮肤被厚重的粉底遮盖，那是一种透不过气的窒息感。每次卸完妆，我都能感到皮肤的重生，以及那种轻盈感带给我的自在。

我一直用相机作为媒介与外界沟通，接触着形形色色的人。他们中不少人会要求我对照片做过多的美化。

但无暇真的是一件好事吗？我们可否像追求健康的饮食那般去坦然地面对真实，接纳本真的自己呢？

在我看来，最有意义的是记录素颜下的真实，那些因为熬夜留下的黑眼圈，上火起的痘痘，敏感皮肤下的红血丝，因为箍牙而微微凸起的嘴巴，等等。这些看起来并不完美的脸才是最鲜活、完整的面孔。

这也是我拍摄素颜的初衷。

在过去的一年半里，我拍摄了22位女生，记录了她们无任何修饰的素颜状态。在我的镜头下，她们是美丽且勇敢的。

美不应只有一种定义。

目　录

CONTENTS

大 伶

25岁的她，对容貌焦虑，正试着去接受纯粹自然的自己。

她最想回到20岁入世不深、保有童真的年龄。

她是我为这本画册拍摄的第一位模特。

算上这次拍摄，我们已经是第二次见面了。

第一次，在我以前的工作室，

那时我在招募素人模特，

她来的时候我正在忙，跟她寒暄几句场面话：

"你真的很好看啊，之后我要约你拍照。"

说完便匆忙地离开了。

就这样时间过去了一年。

2020年10月中旬，我偶然在朋友圈看到了她分享的一组照片，

照片里的她扎着简单的高马尾，看起来很素净，

虽身着大红色毛衣，可还是掩盖不住她身上的灵气。

于是我问她："你愿意来做我画册的模特吗？"

终于，我们在2021年1月6日见面了，

这天北京最低温度零下20摄氏度，据说是北京21世纪以来最冷
的一天。

我问她要不要改时间，毕竟太冷了，

她说没关系，坐地铁也不冷。

中午12点，她准时到达我的工作室。

她穿着类似睡裤的裤子，裹着厚厚大大的羽绒服，

我打趣说："虽然我们拍素颜，但也不至于穿着睡衣来哈。"

在交谈中，我了解到她最近的状态：

失眠，没有胃口。

她说过了25岁真的不一样，各方面都不如从前。

她有容貌焦虑：

"总有人说我眼睛小。"

我却一再跟她强调：

"你的眼睛里有光。"

她并不知道，我的确是因为她眼里的光才邀请了她。

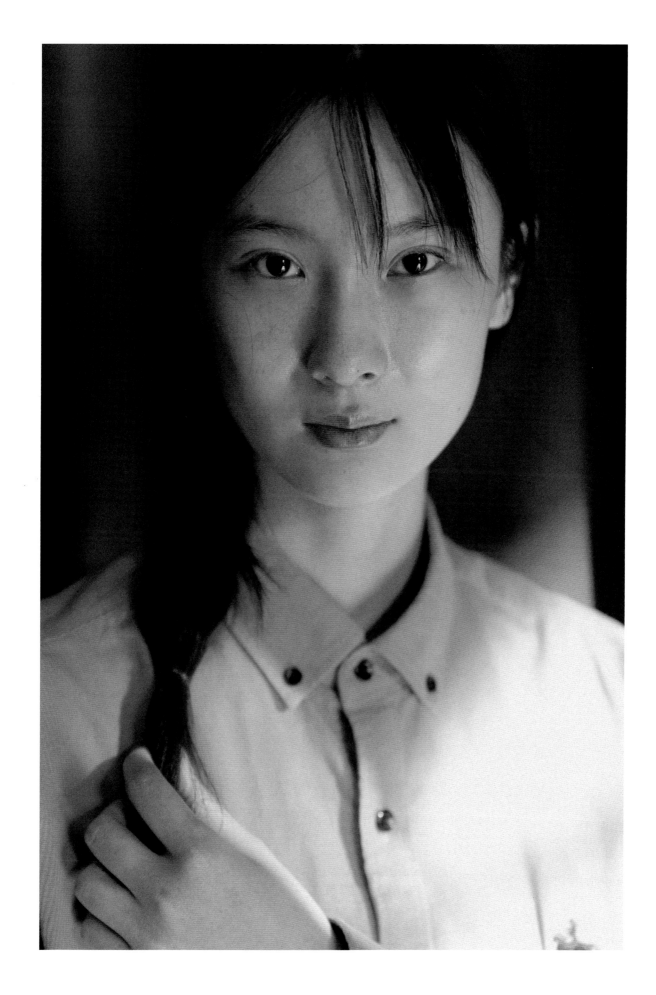

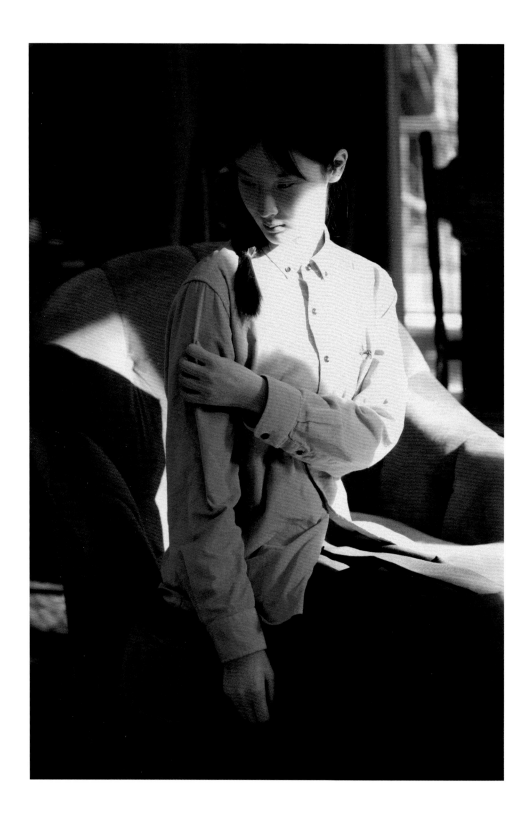

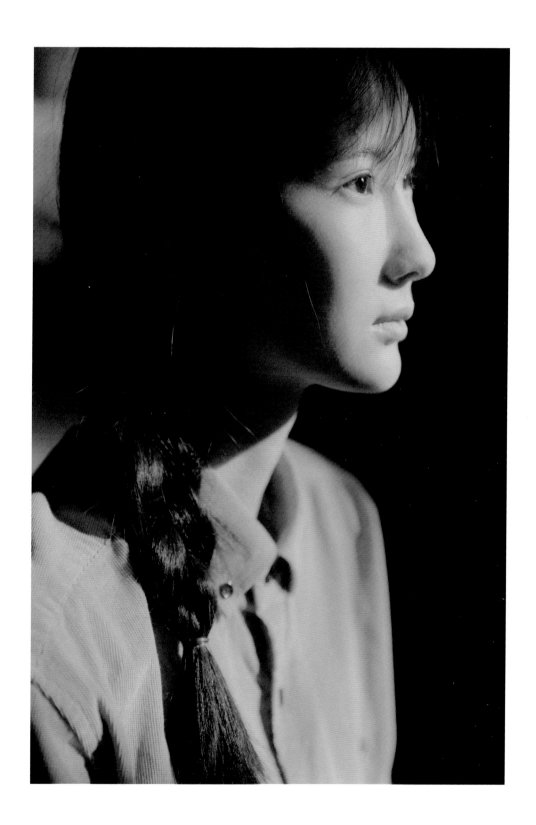

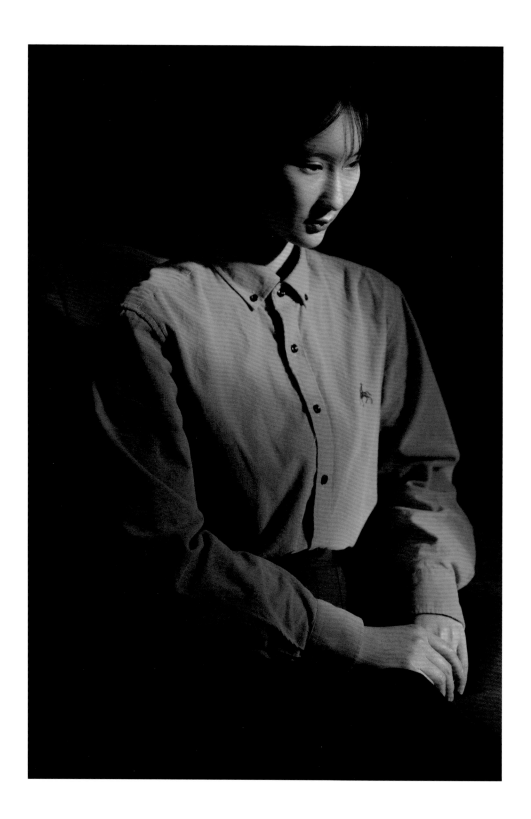

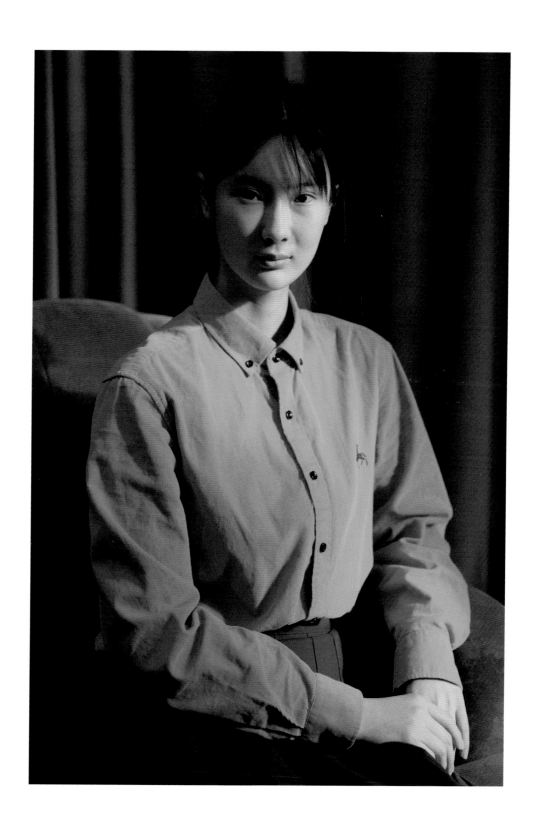

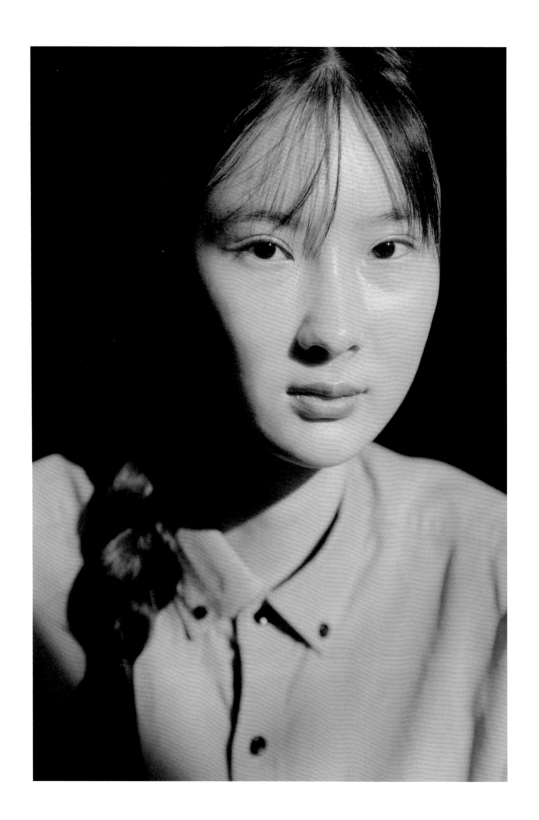

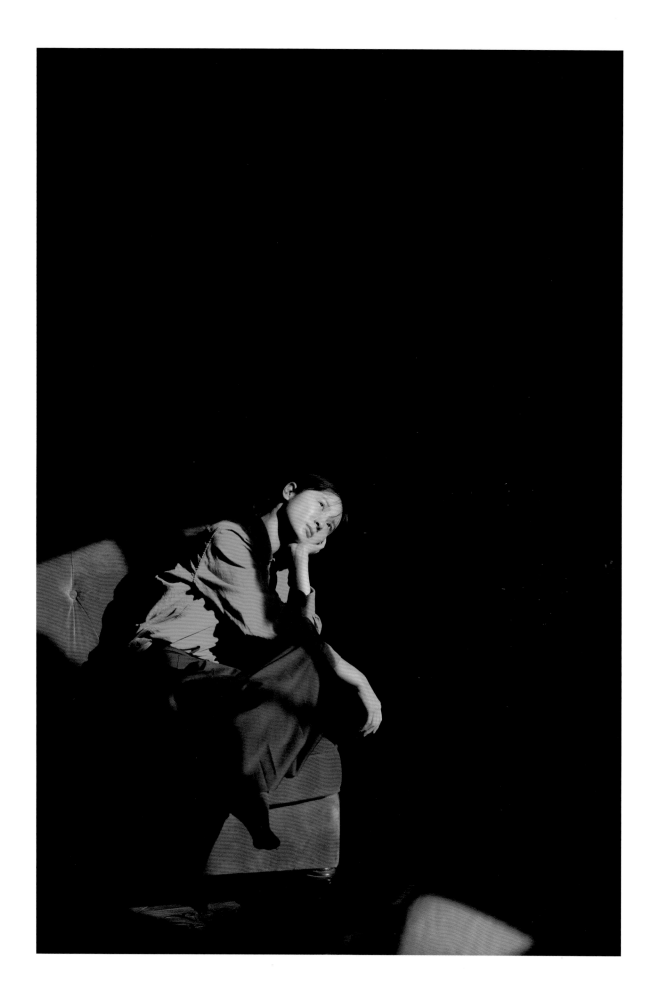

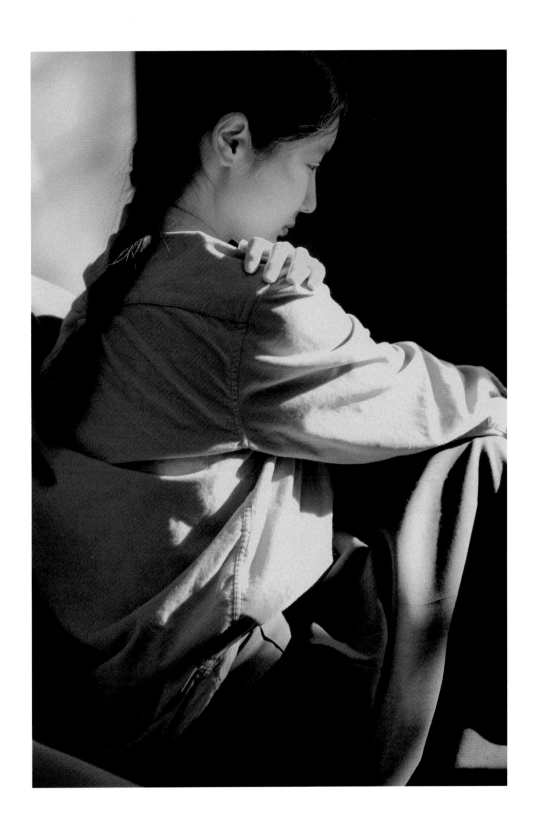

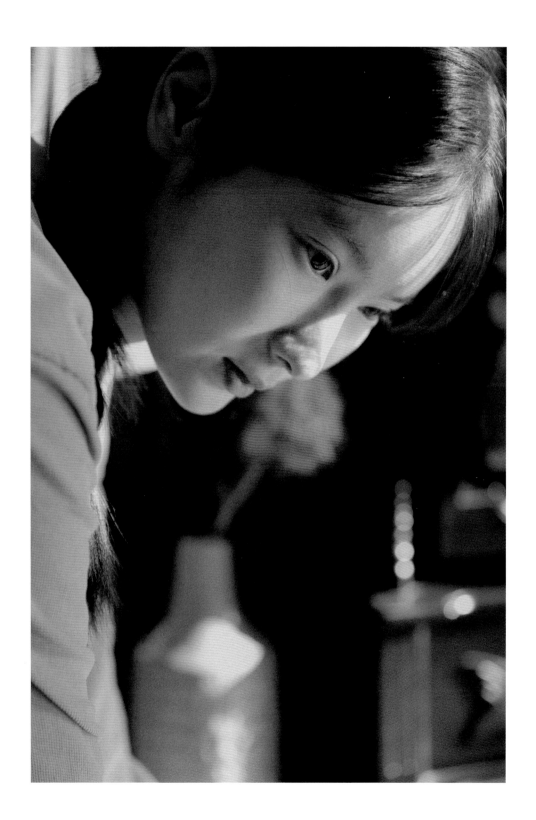

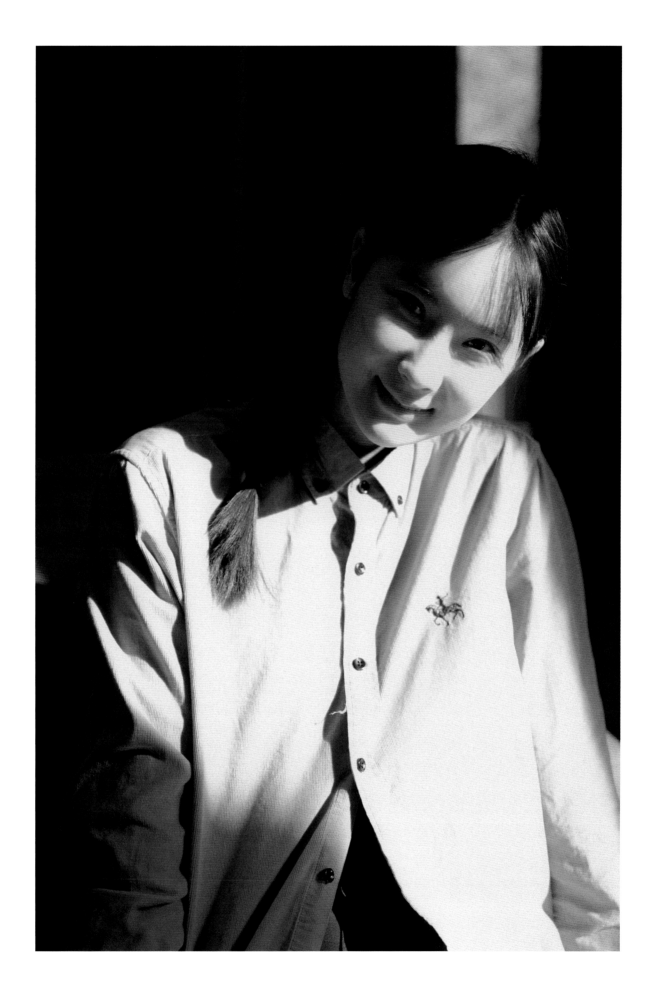

珊 泽

我问她有什么故事可以分享，

她告诉我，自己没有什么特别的故事，

除了从小梦想进北京舞蹈学院，

然后以非舞蹈科班的出身实现了梦想。

明明是多年的努力付出，

却被她轻描淡写的几句话一扫而过。

铆足了劲儿奔向自己的梦想，

这种坚持和韧性就已经足够优秀了。

定在北京舞蹈学院拍摄，是我要求的。

当她告诉我可以在学校的练功房拍摄时，

我就已经为这次拍摄开始兴奋：

素颜舞者，阳光，有岁月痕迹的舞蹈教室，

这一切都太符合我想要的画面感觉了。

镜头下22岁的她，

没有18岁的稚嫩，

也没有30岁后的成熟，

却有着恰好的自在。

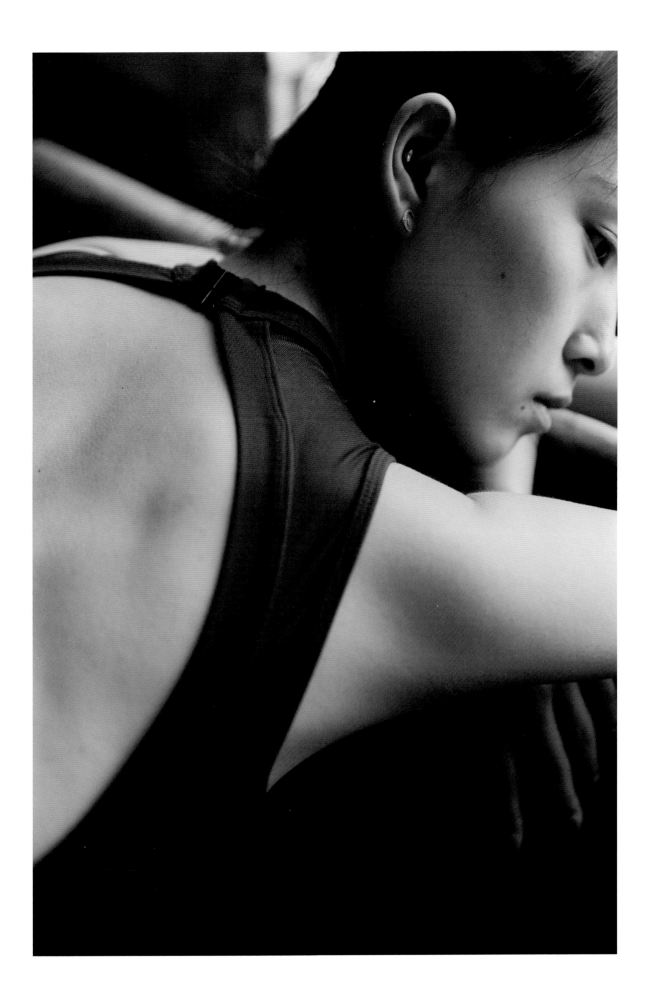

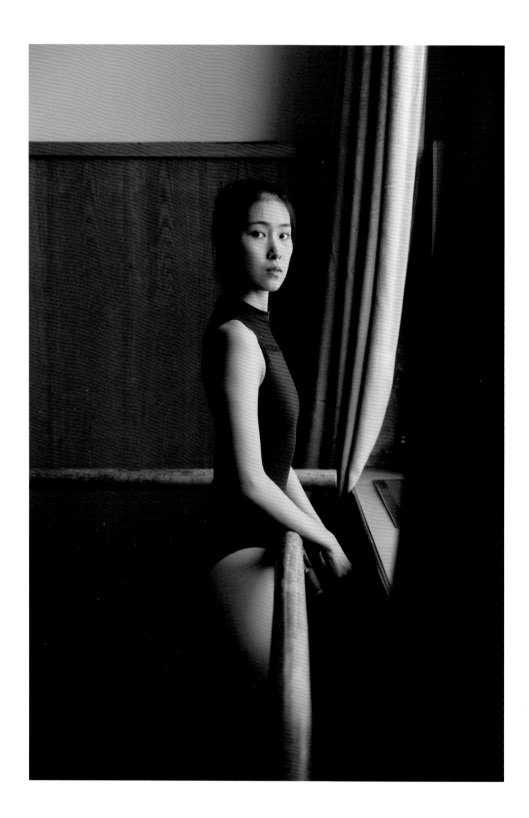

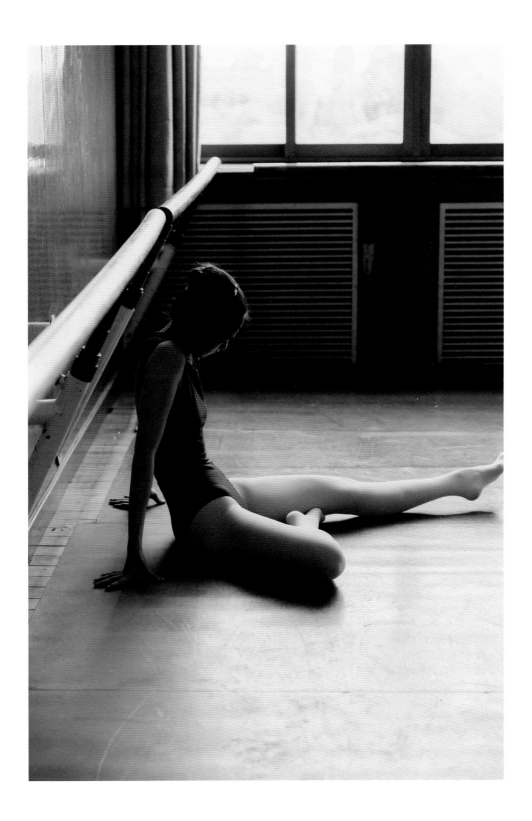

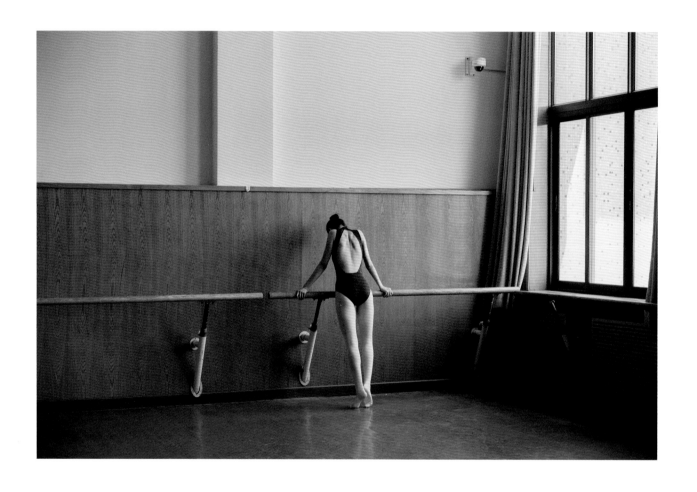

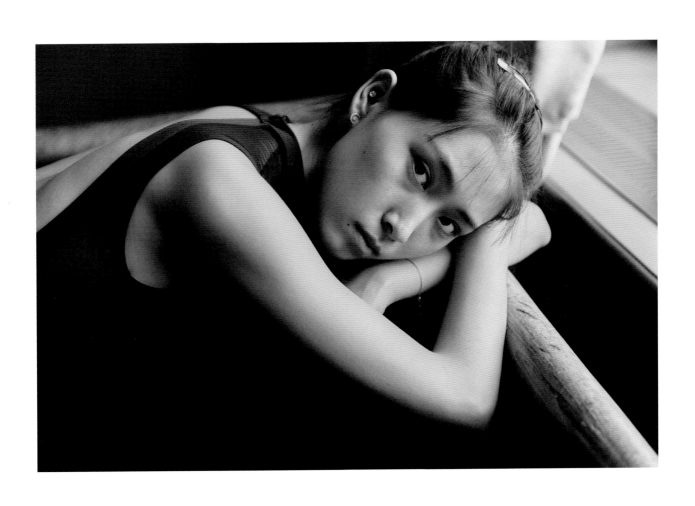

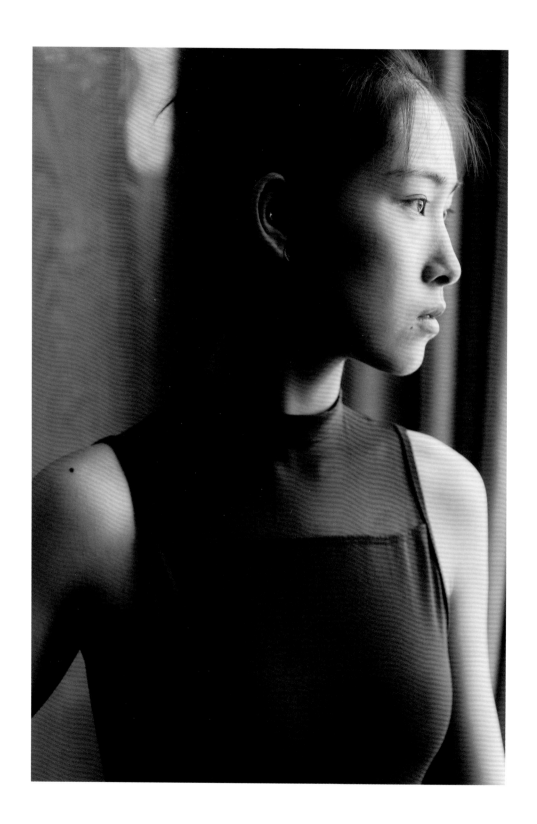

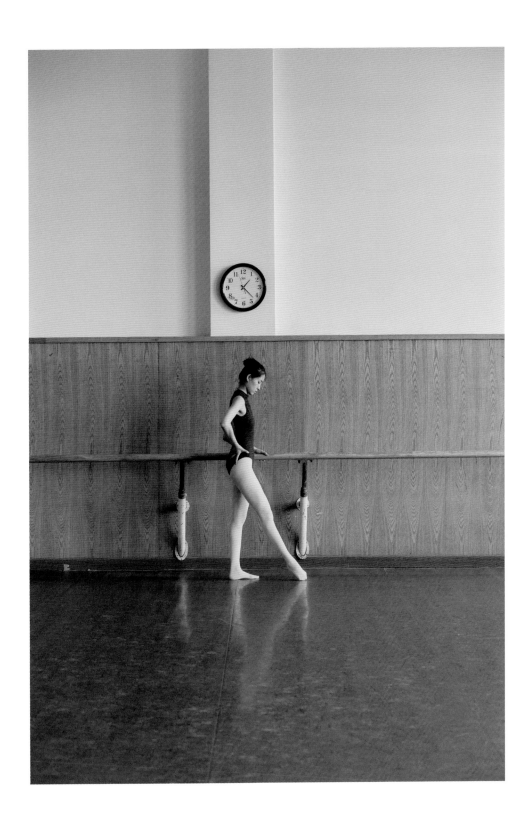

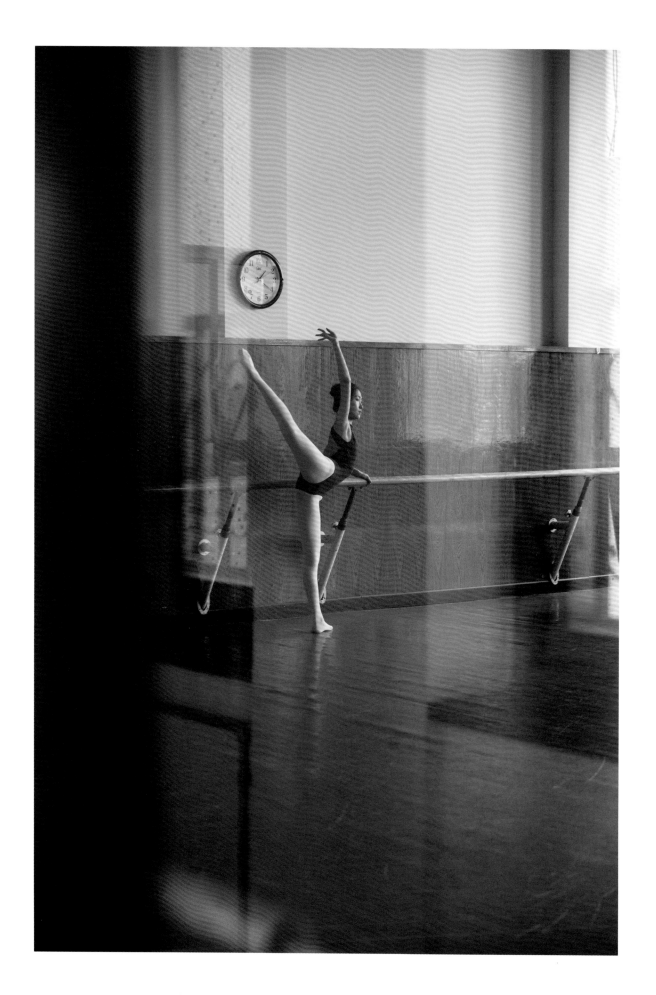

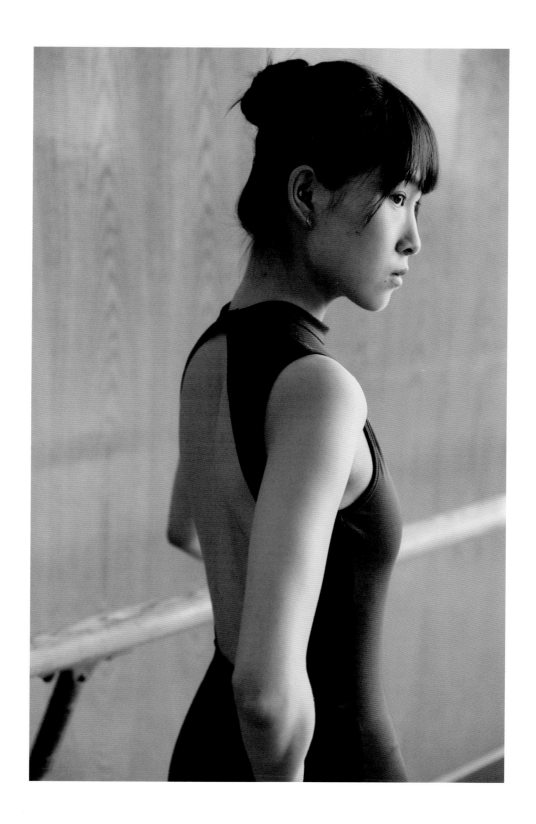

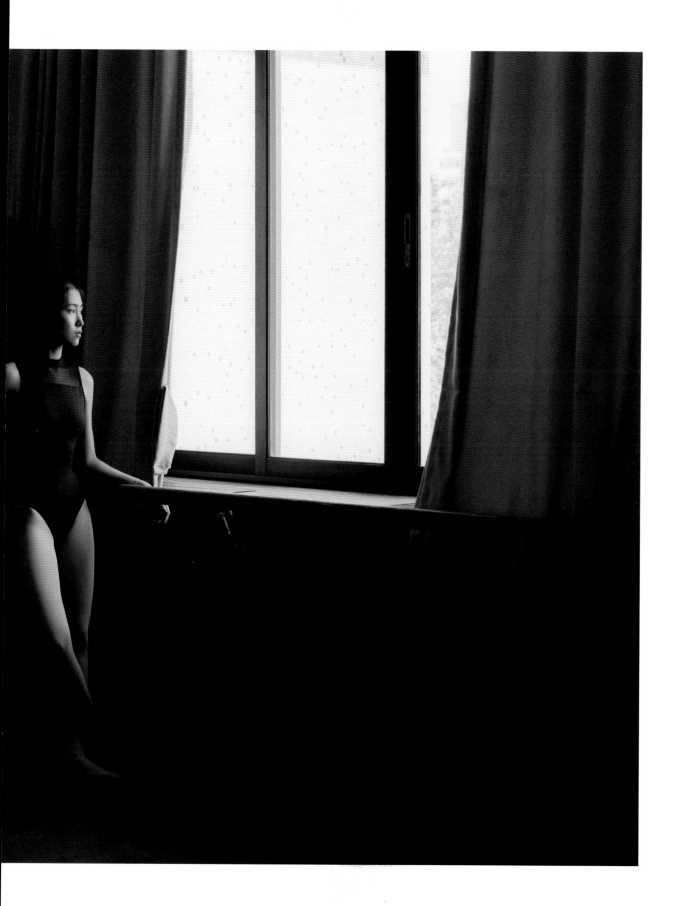

丹 丹

短发的她，是我熟悉的状态，

几乎每次见面，她都是素面朝天，

高挺的鼻梁，却丝毫没有硬朗的气质，

而眉眼间的温柔，令她的生活里充满了善意。

或者说，

也许是善意的美好，才会让一个人的气质如此温润。

自从我搁置了摄影课程之后，就再也没有拍过她。

最后一次见到她，

她已是微卷的长发。

她说自己要离开北京了。

下午四五点的散漫微光下，

没有过多的言语交流，

仿佛为彼此间最后的合作做完美的告别。

那天拍完后，我问她：

"你有没有觉得我拍照的感觉变了？"

"是的，安静了。"

随后她又开玩笑似的补了一句，

"淡泊了。"

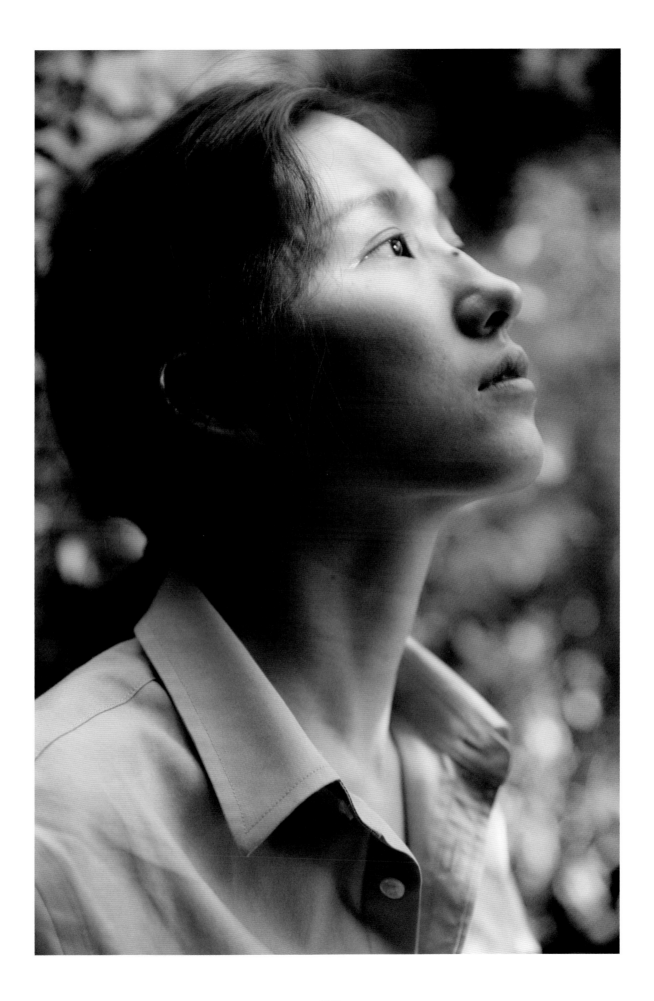

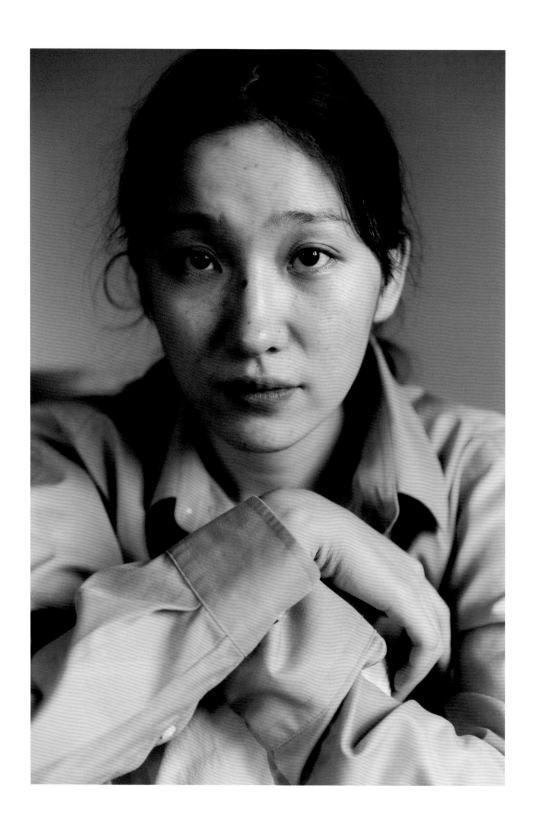

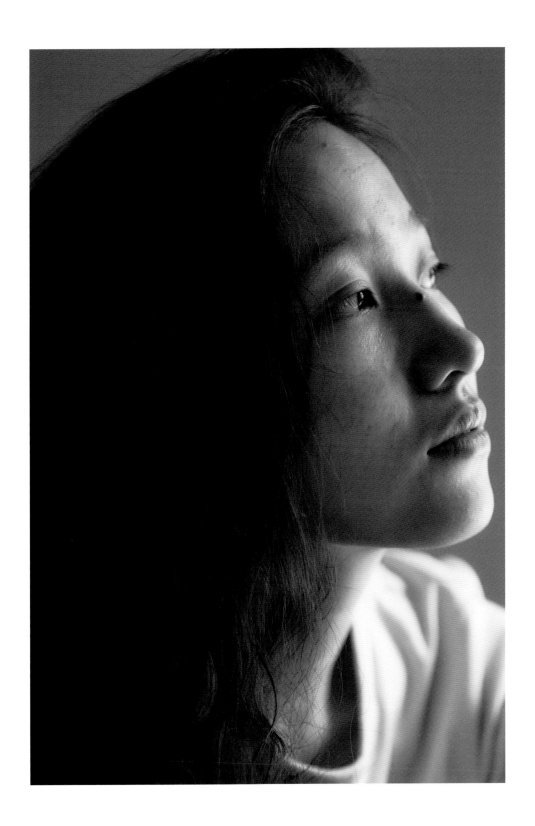

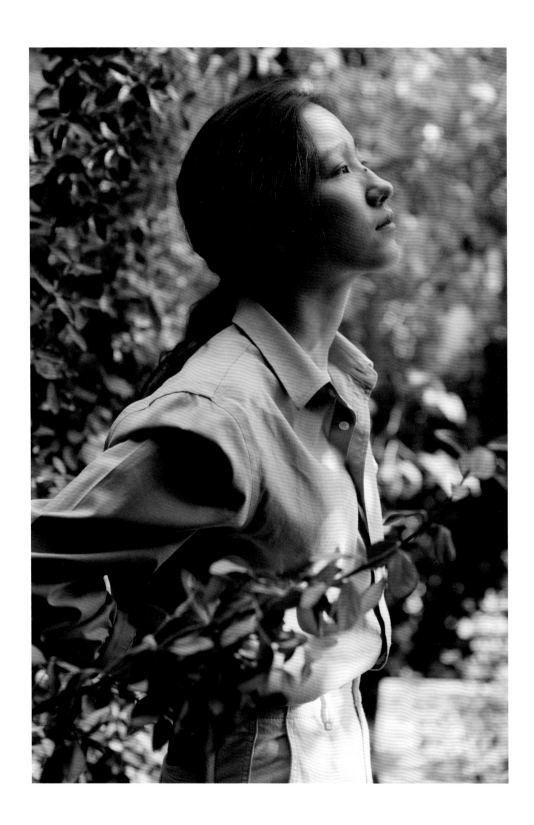

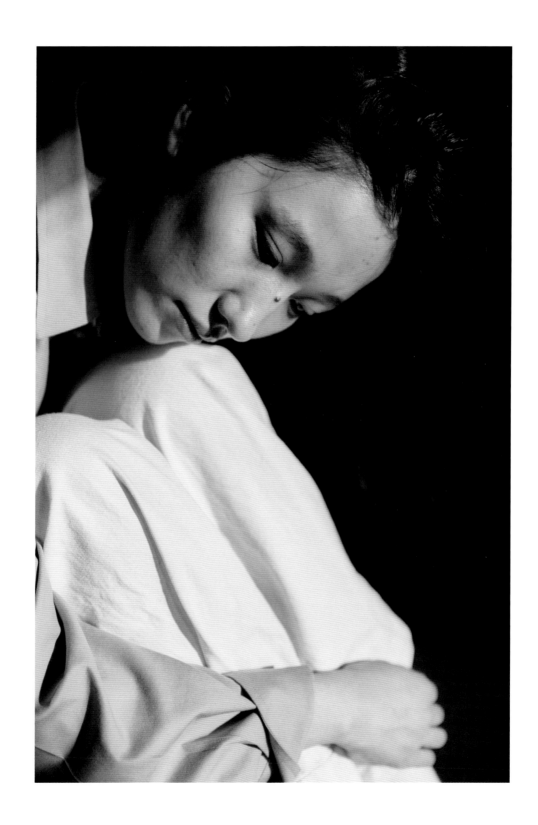

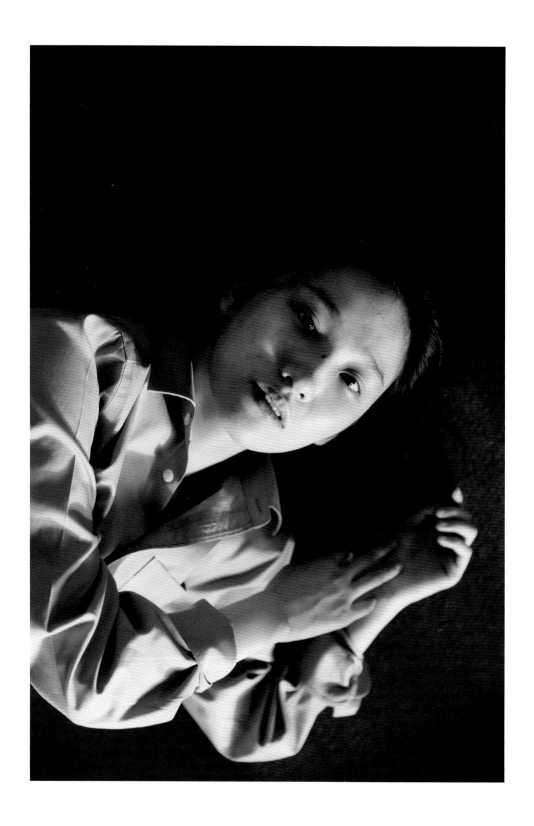

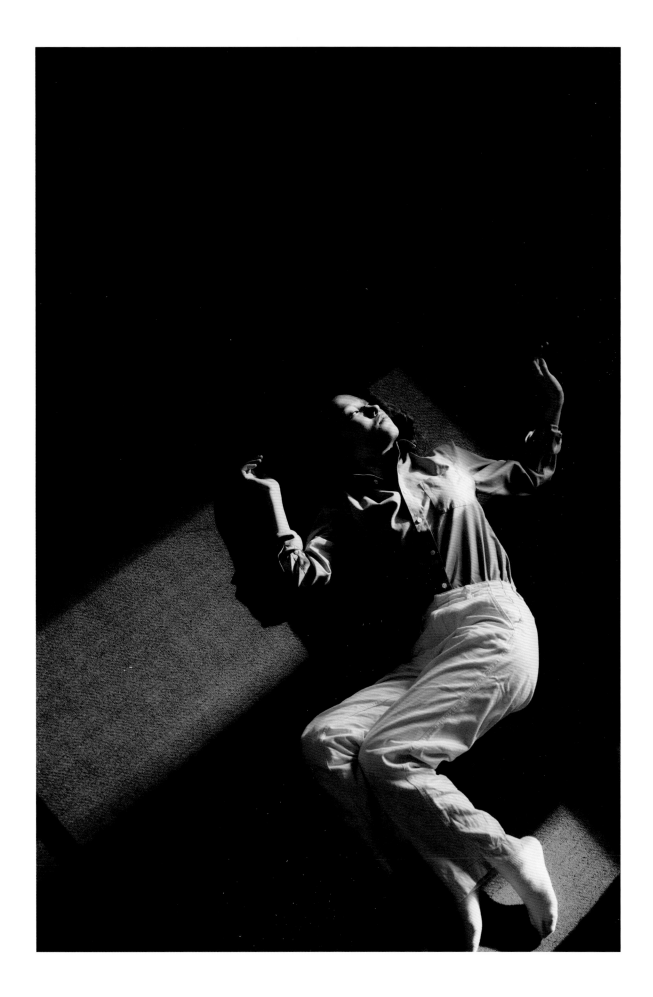

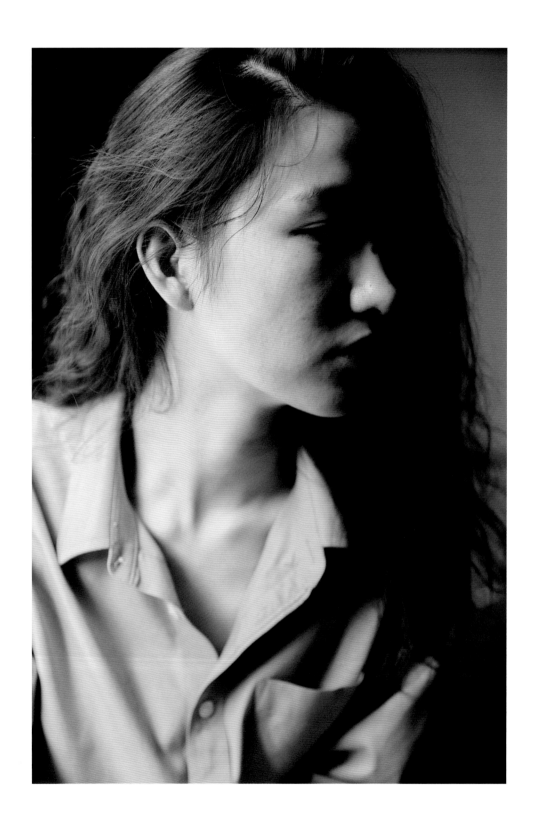

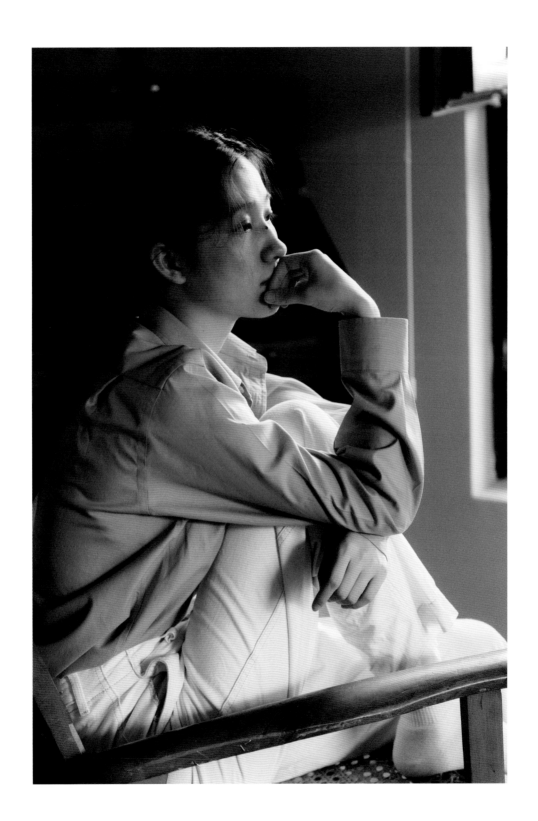

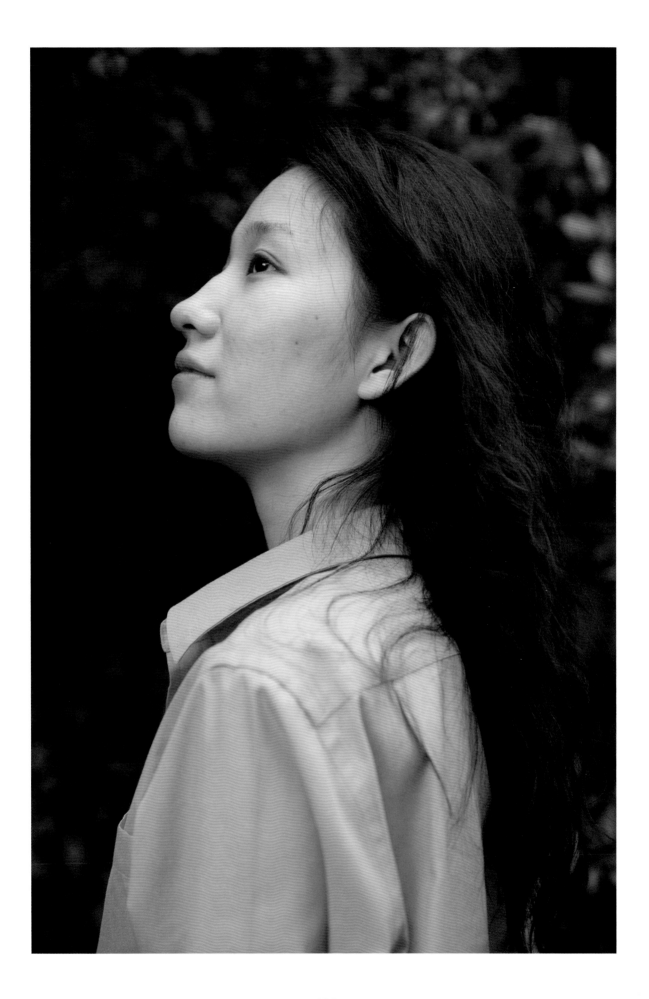

淡 菜

从跟她约定到拍摄间隔了一年之久，

这一年里，她始终对素颜有着浓厚的兴趣，

我以为一件事情被时间蹉跎之后，就会逐渐没了欲望，

连她都说自己太执着了。

北京很大，

她来赴约在路上需要两个多小时，

一路公交切换地铁，兜兜转转。

她说，既然不能双向奔赴，那我就奔赴你吧。

那个下午过得很安静，

我仔细端详着我面前的这个女生，

短发及耳，高挺的鼻梁，带有一点红色的头发。

阴差阳错，那天她的眼睛刚好长了一颗麦粒肿。

既然她仍旧准时赴约，

我想她对于这个突然造访的瑕疵也是认可的。

于是我说：

"你可以把它露出来吗？也算是这个阶段的一个记录。"

她就这么安静地靠着窗户，

任由一束光线勾勒着脸庞。

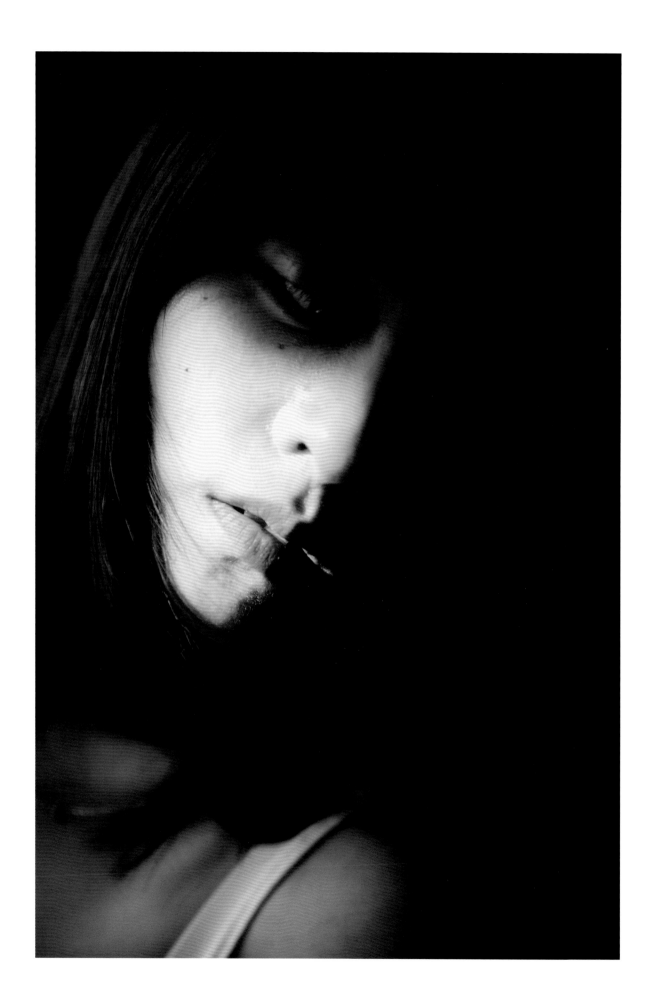

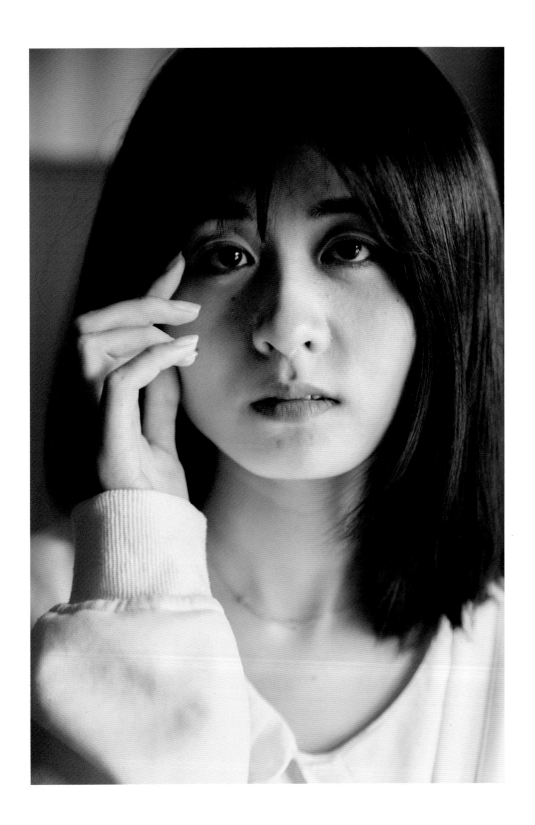

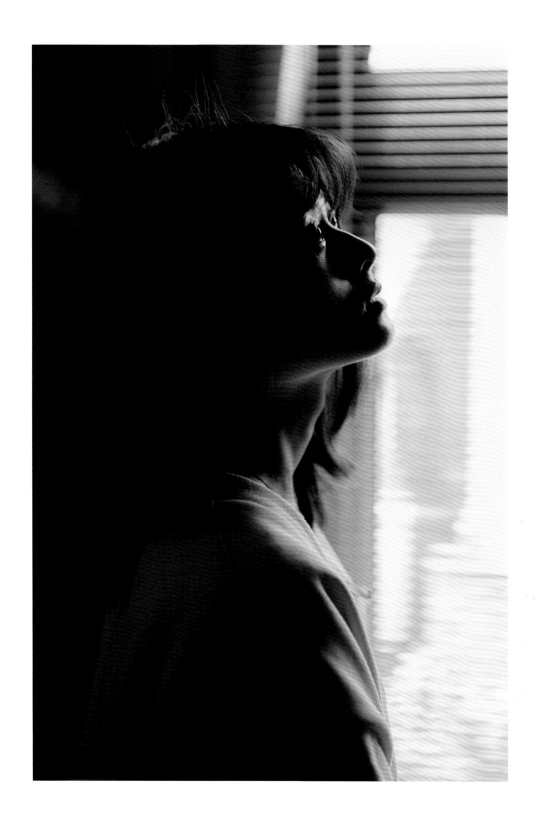

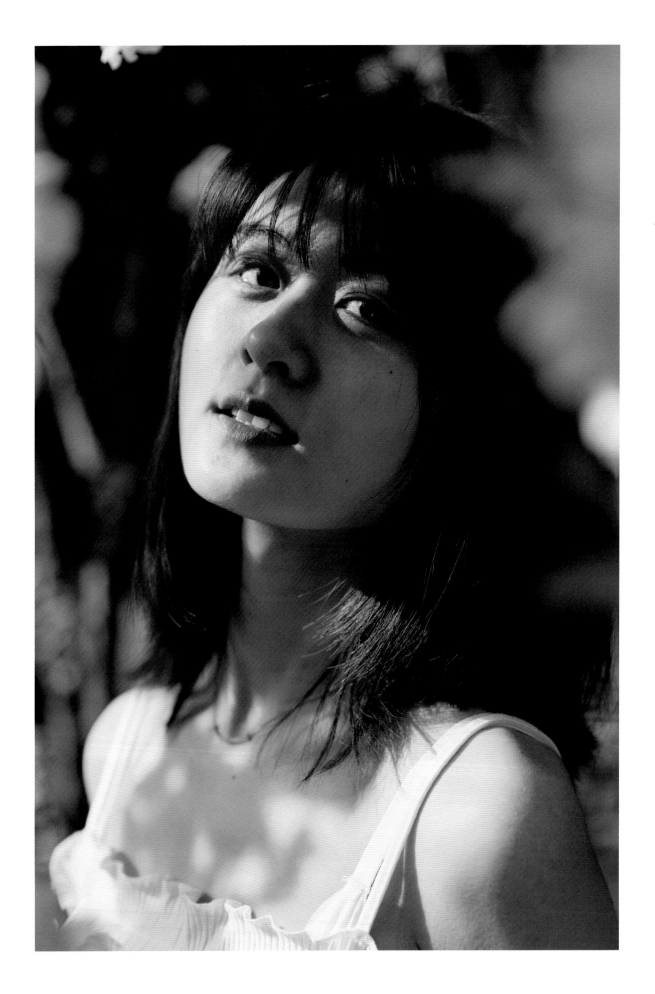

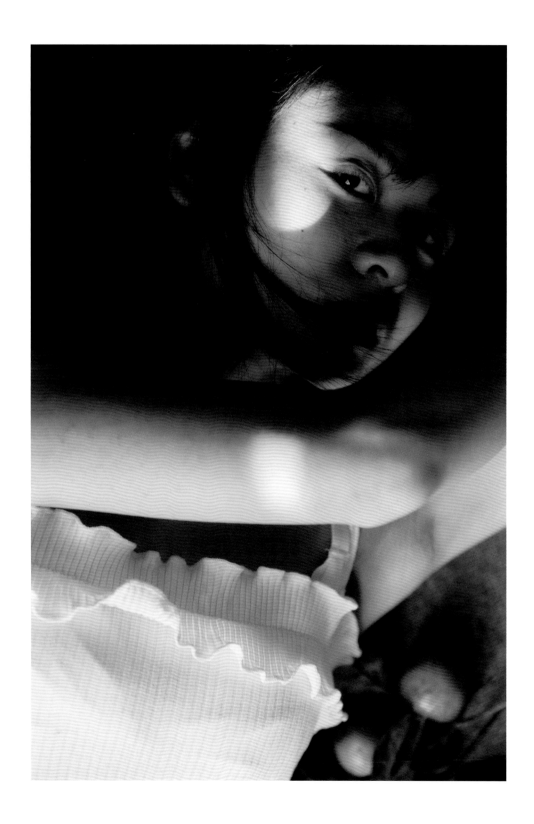

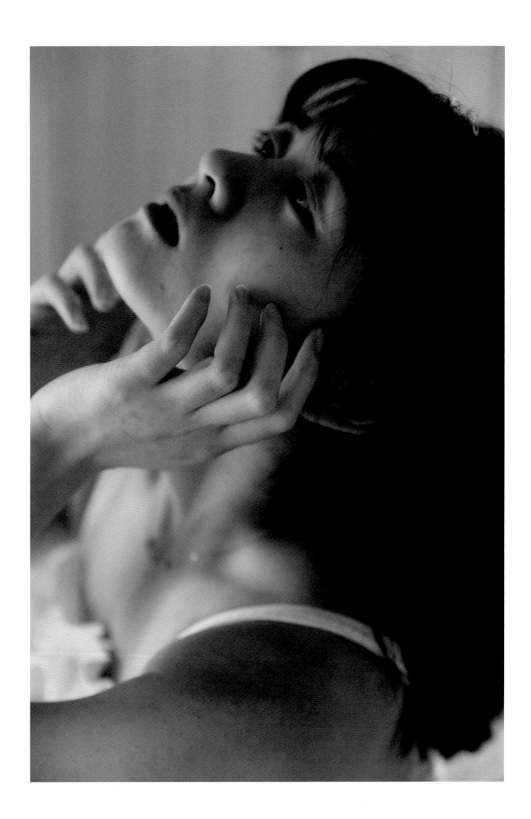

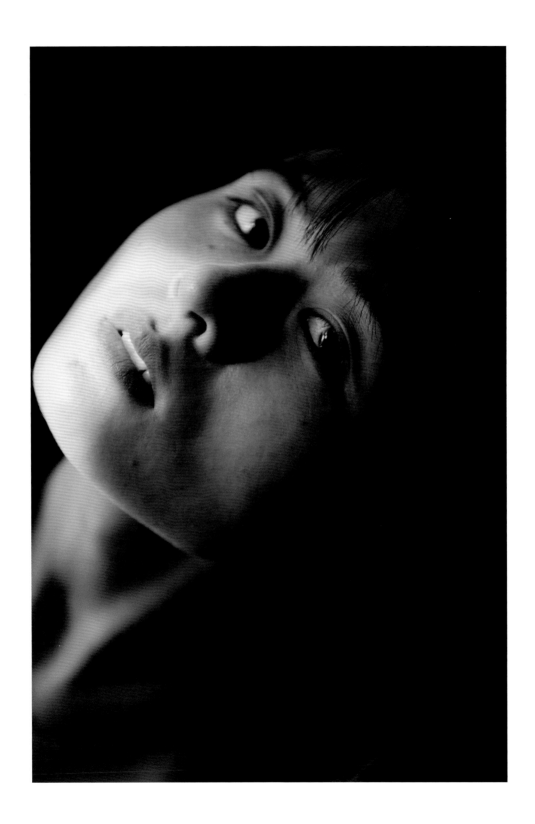

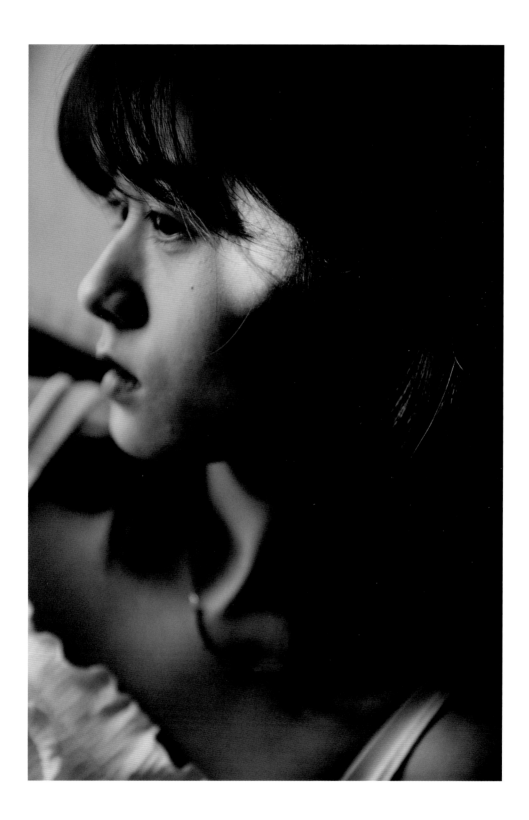

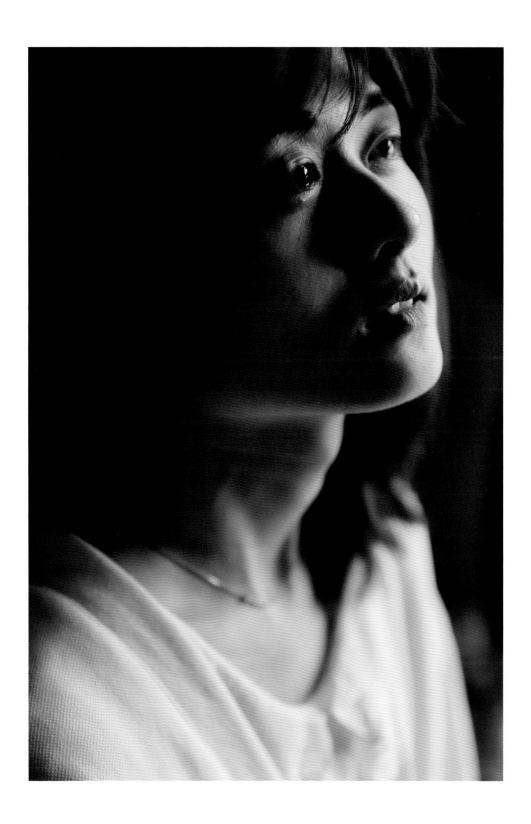

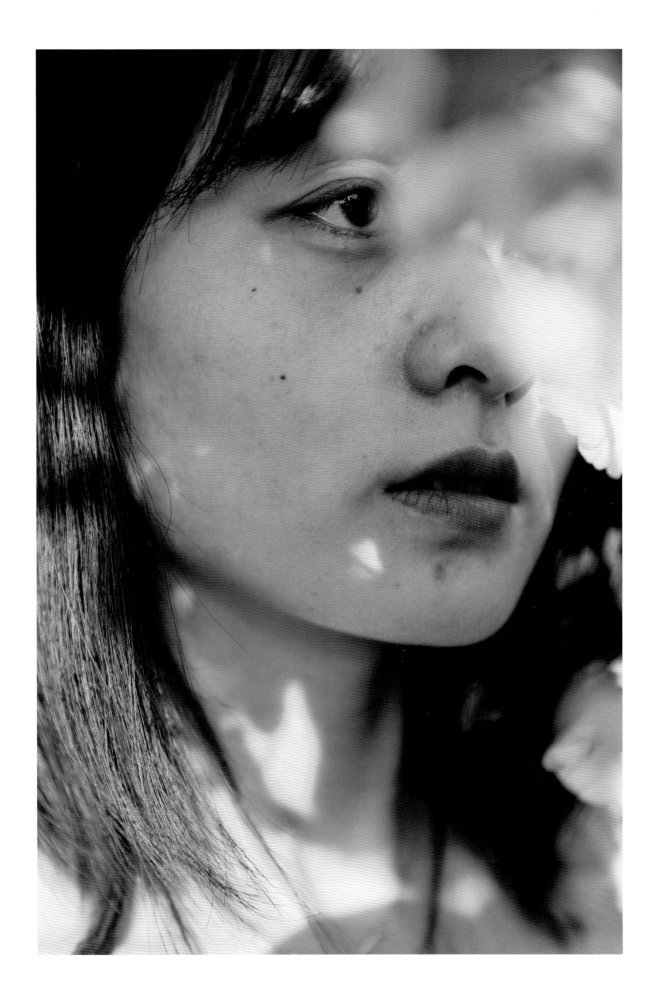

河 豚

河豚是很多摄影师的灵感女神，

金融的工作让她透不过气，

而做模特，却让她得到了绝对的自由。

她尊重每一位她认可的摄影师，

她的可塑性、职业操守远远高于一些职业模特。

"我只是被记录者，希望看照片的你更多关注摄影师的才华。"

这是她的主页介绍，

真是难得可以为幕后摄影师发声的人。

2021年3月我去深圳出差时与她会面，

我把她约来了我住的地方，

那天她素面朝天，但衣着鲜艳，

暗红色的皮衣，黑色的网袜，

像极了港剧里的角色。

那次，我真的很喜欢深圳这座城市，

浪漫，包容。

我们吹着海风，短暂地感受温柔的宁静。

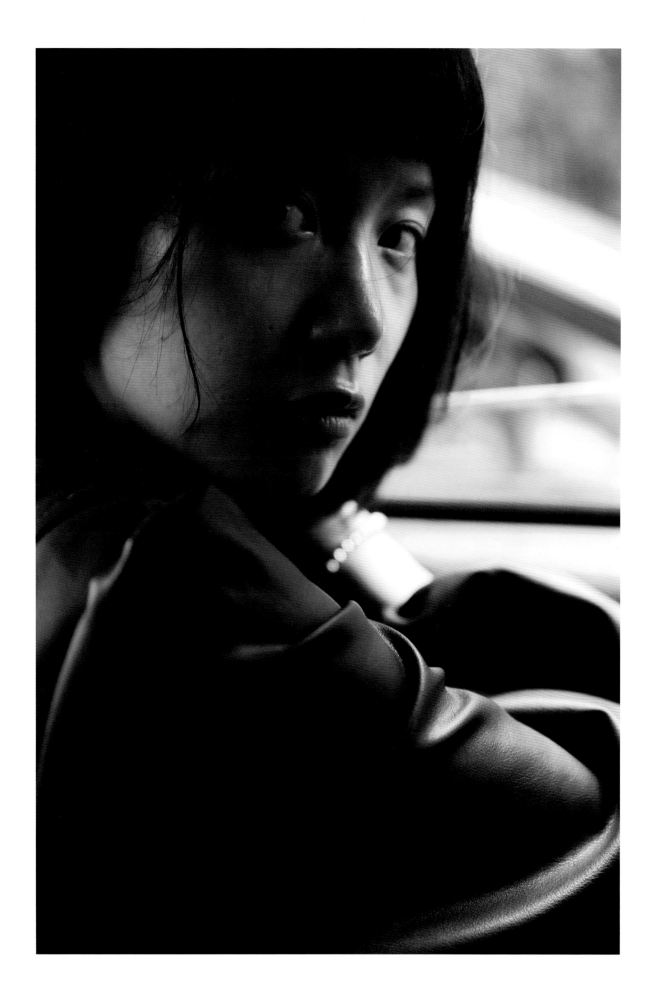

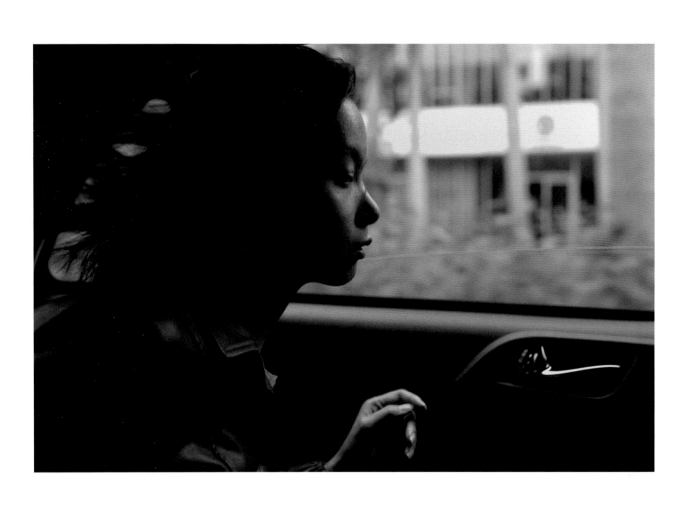

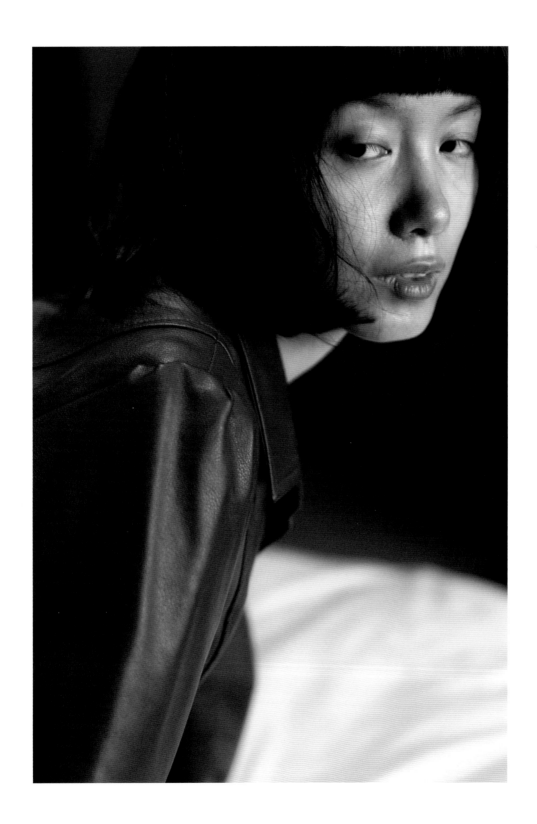

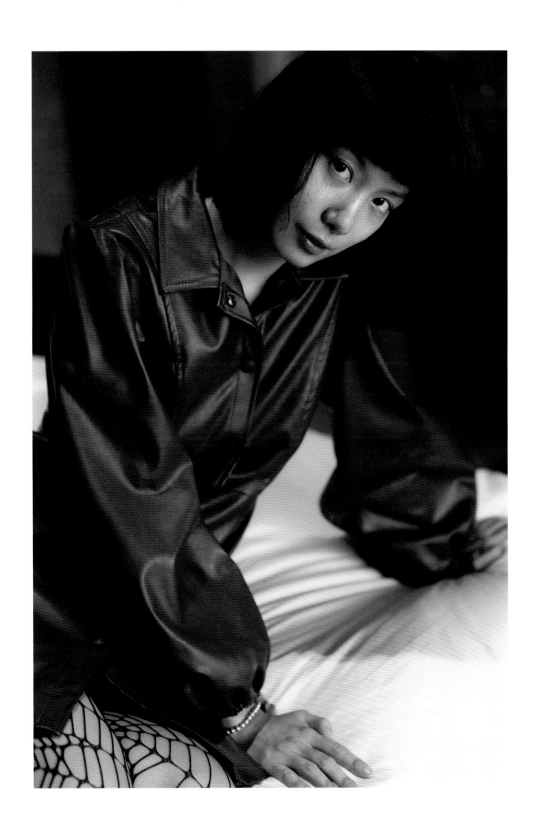

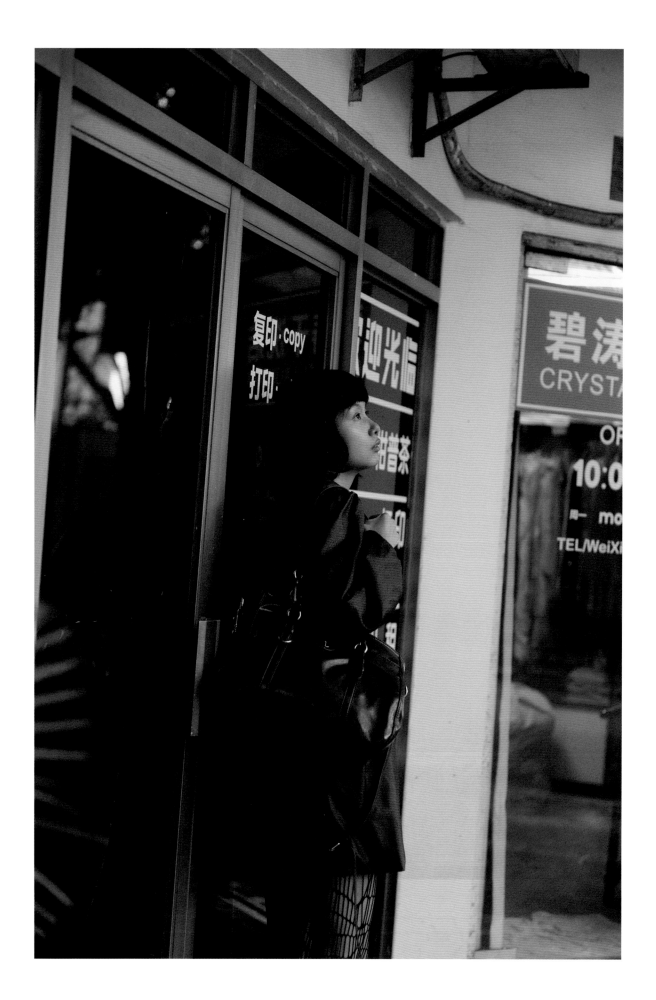

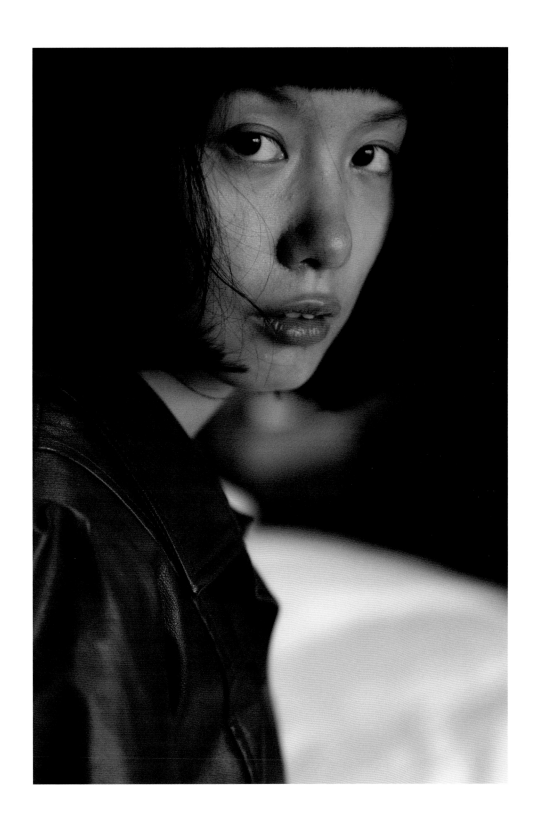

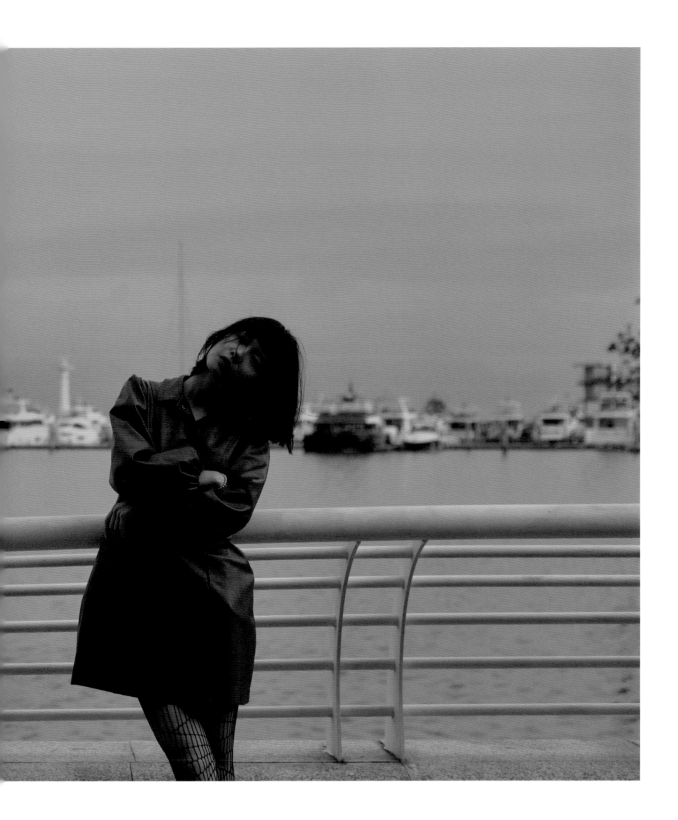

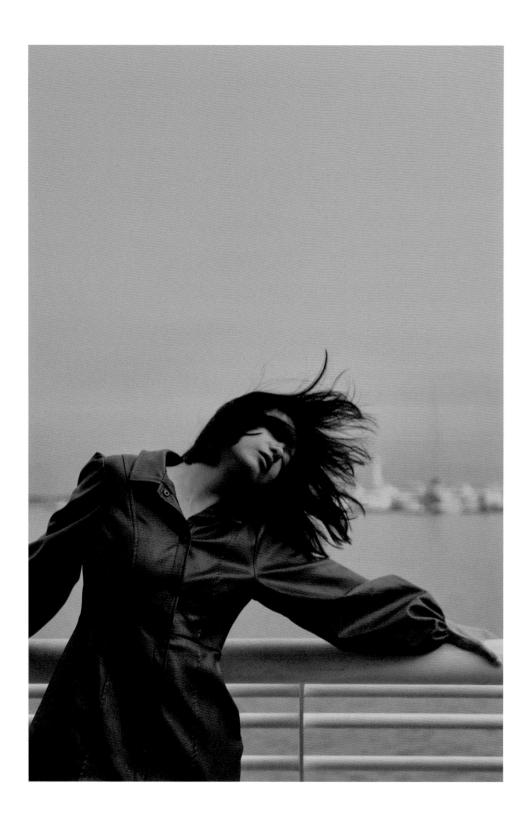

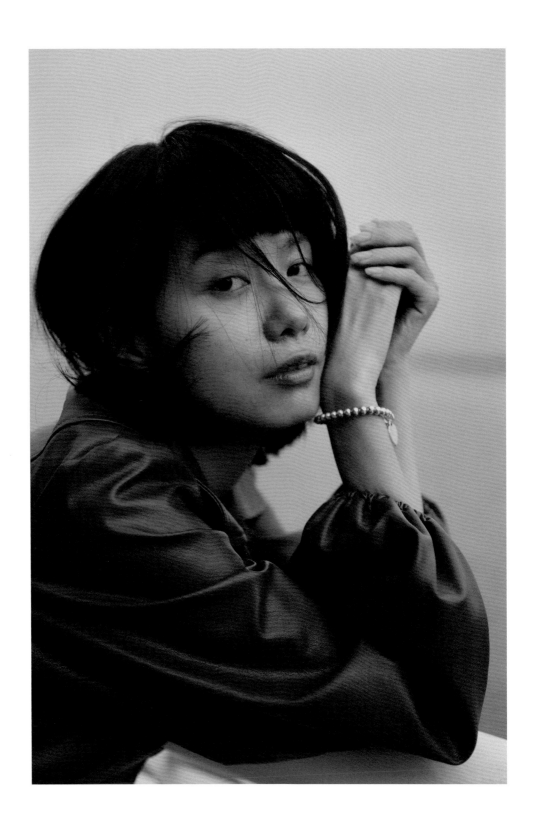

玥 兮

第一次拍摄她，是一次客片。

我印象很深，

那天她穿黄色毛衣，短发利落，

五官好似雕塑般精致，

当时我就觉得她的气质很特别。

其实她能答应素颜的拍摄，我还是挺意外的。

再次见到她，是文艺女青年的形象，

随意绑起的发尾，宽松的白衬衫。

后来我才知道，她的身份是一名演员。

"演员和明星可差很多。"

她如是说，

"我更喜欢当演员。"

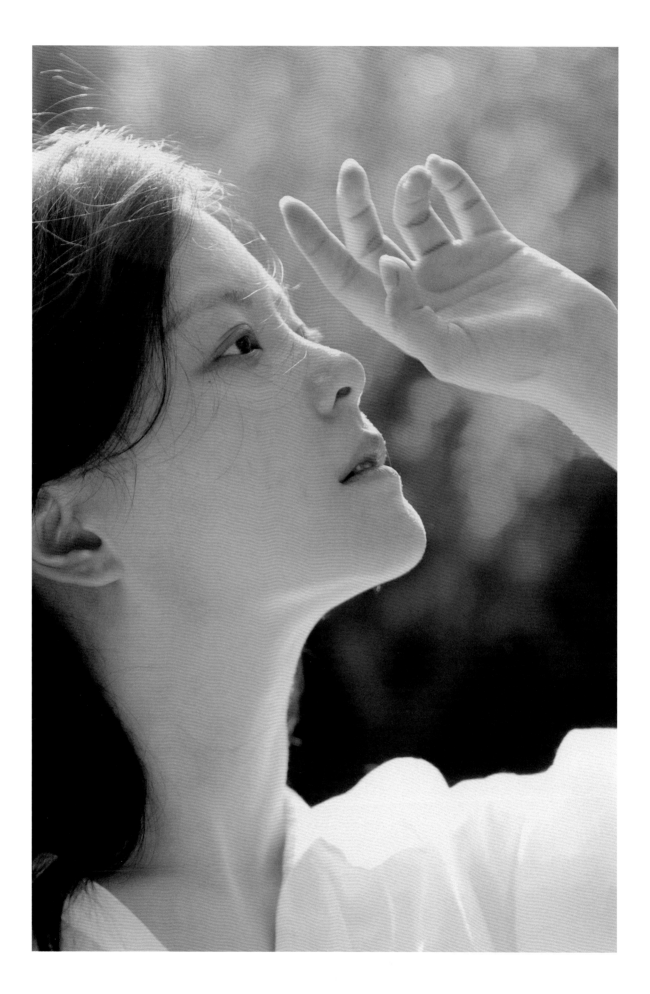

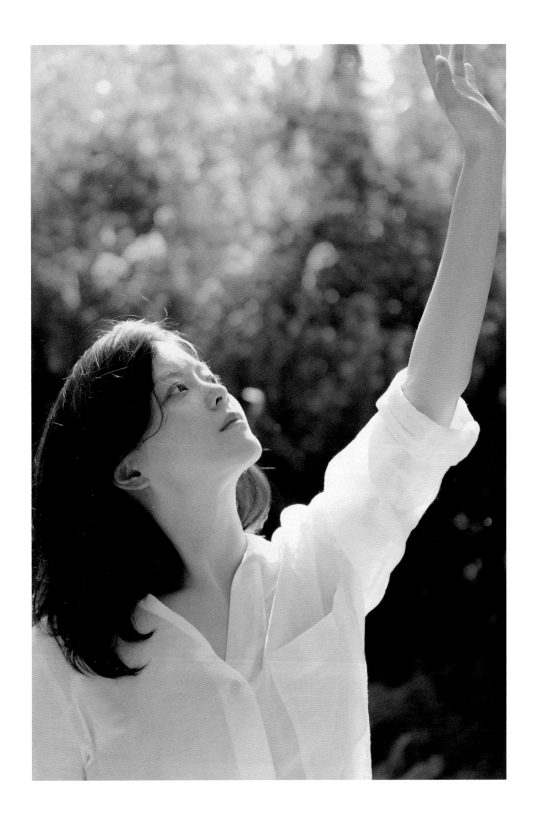

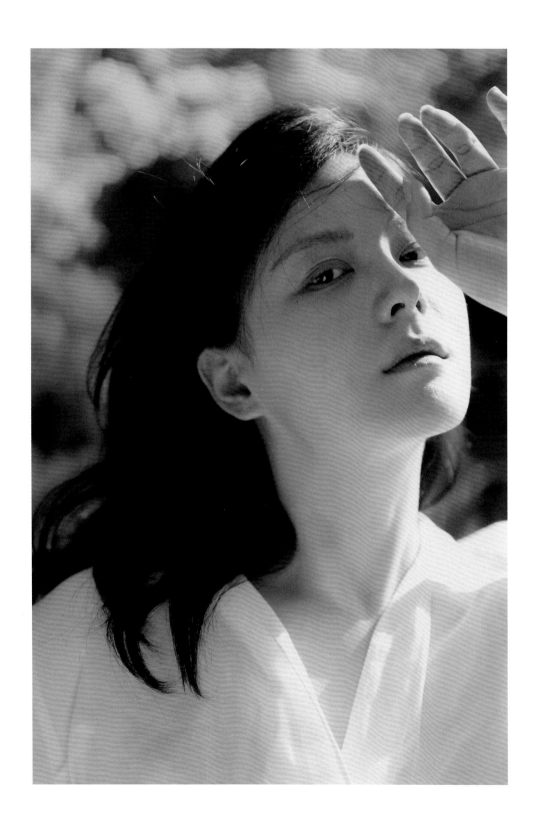

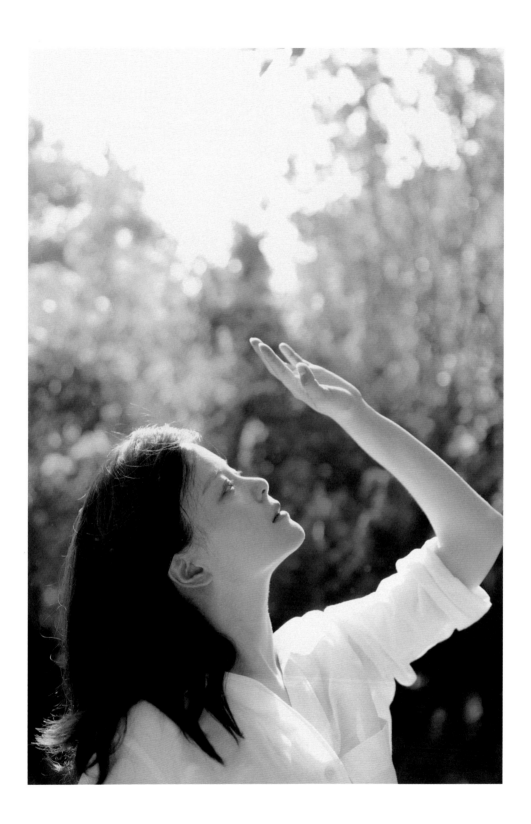

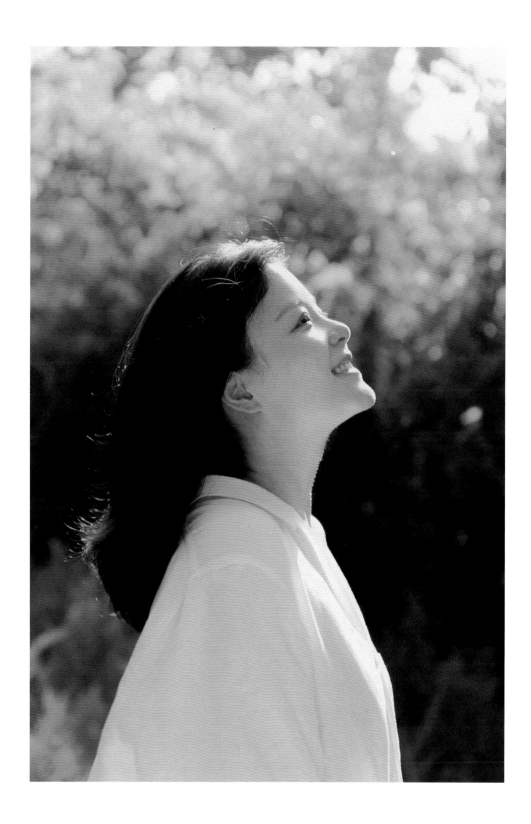

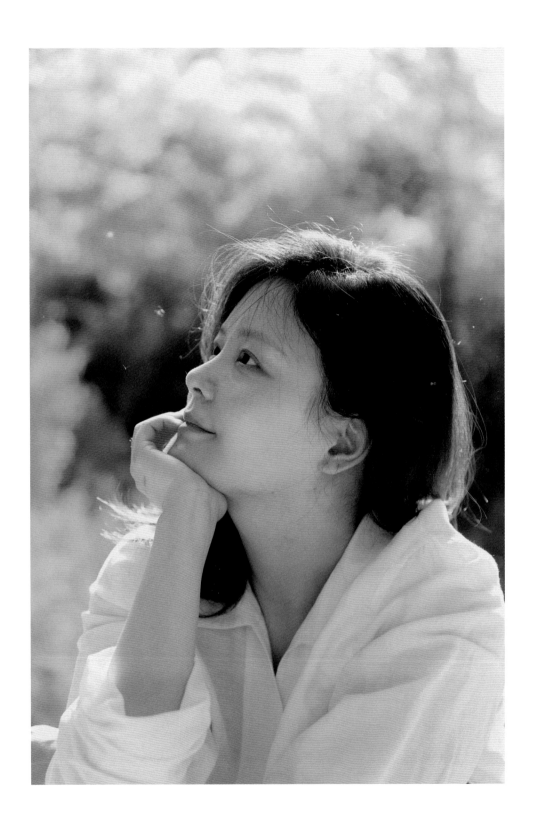

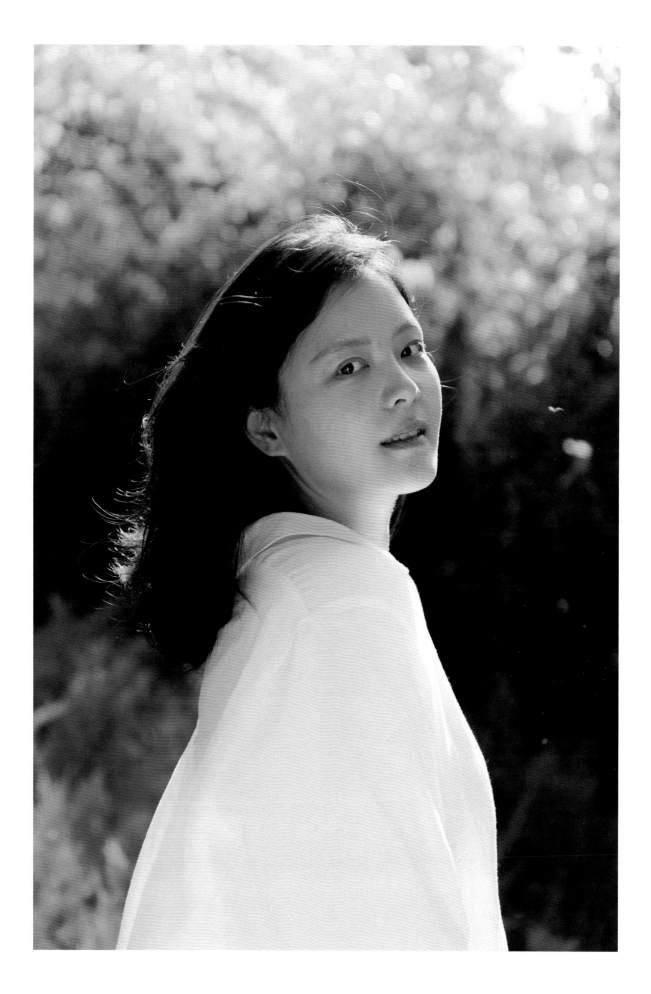

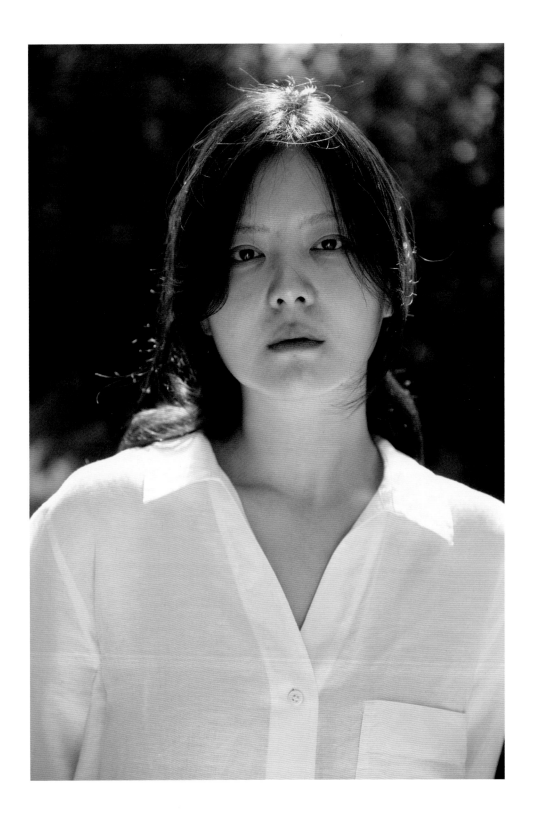

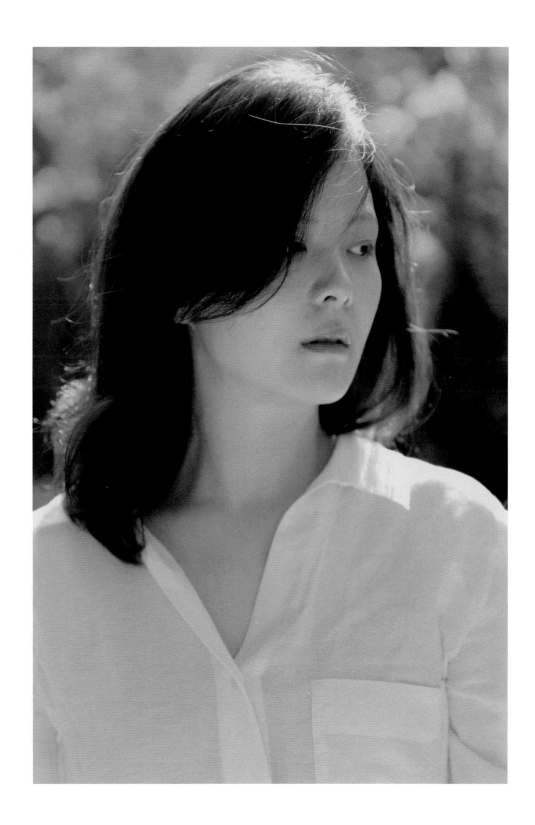

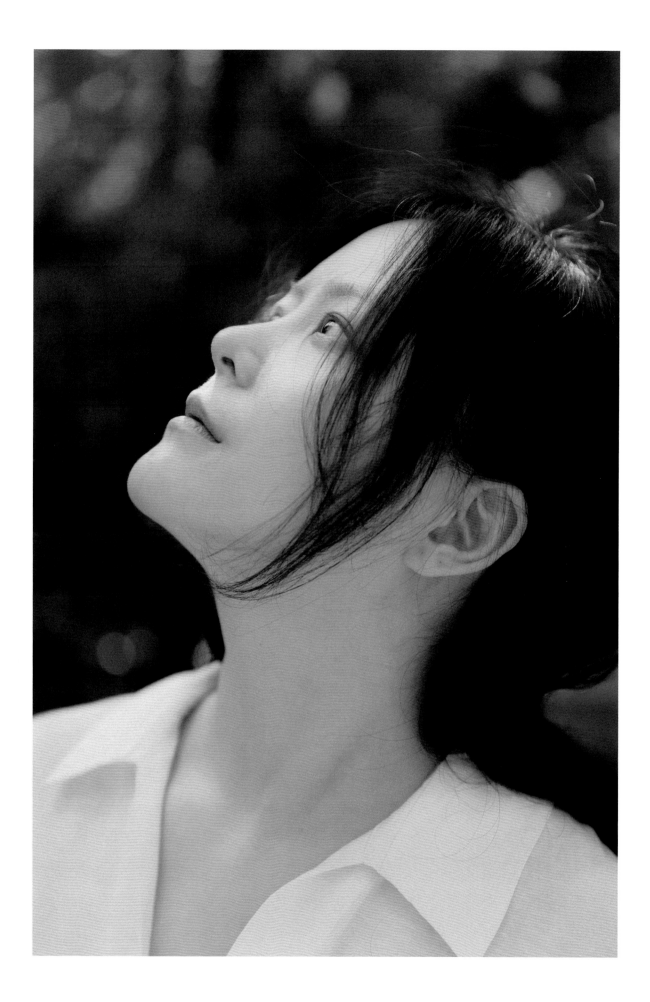

小 武

小武是我认识的模特里，
少有的几个适合不化妆出镜的。
至少我是这么认为的。

我向来对爱笑的女生没有什么抵抗力，
但就是这么爱笑的她，
却安安静静地陪我拍摄了一个下午，
那天室外是近四十摄氏度的高温。

她说，喜欢我镜头里安静的自己，
与平日里活泼的她相去甚远。

有着韩国留学背景的她，
最终还是选择了舞台，
成为一名话剧演员，
做着自己喜欢的事情。

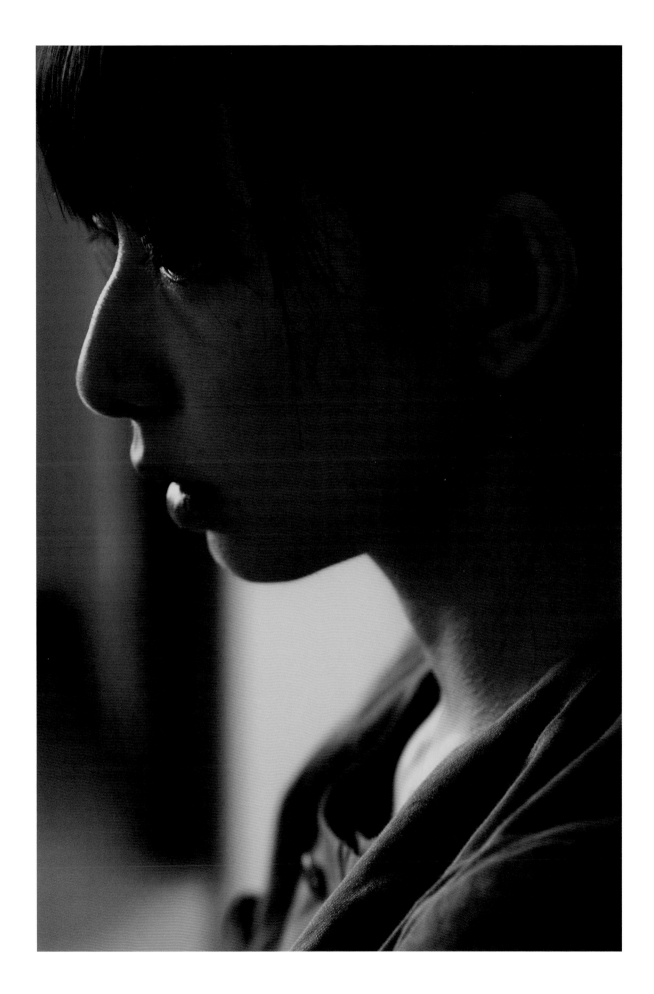

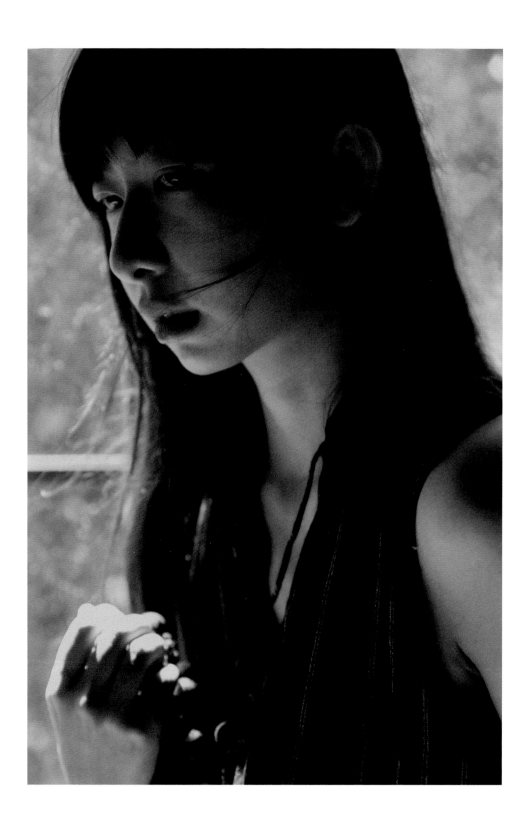

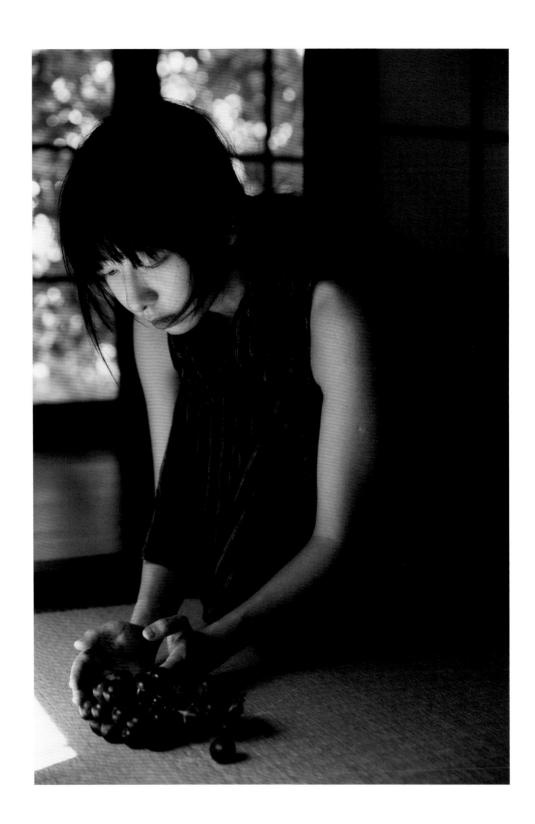

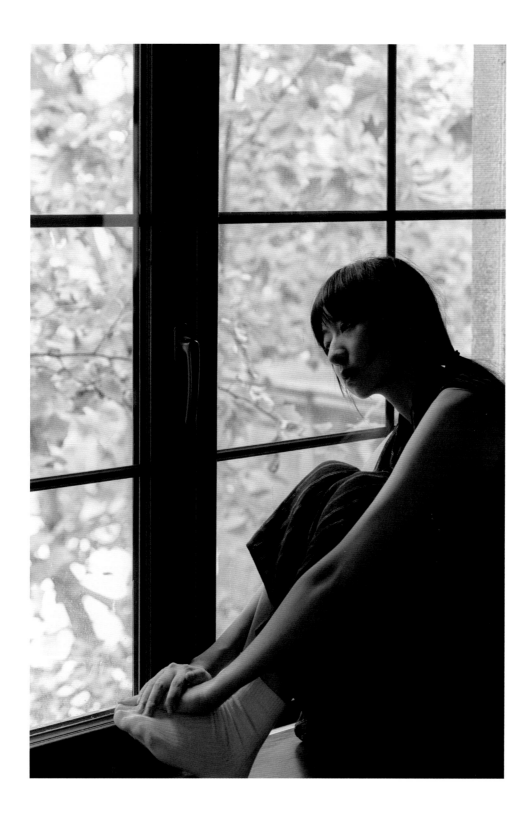

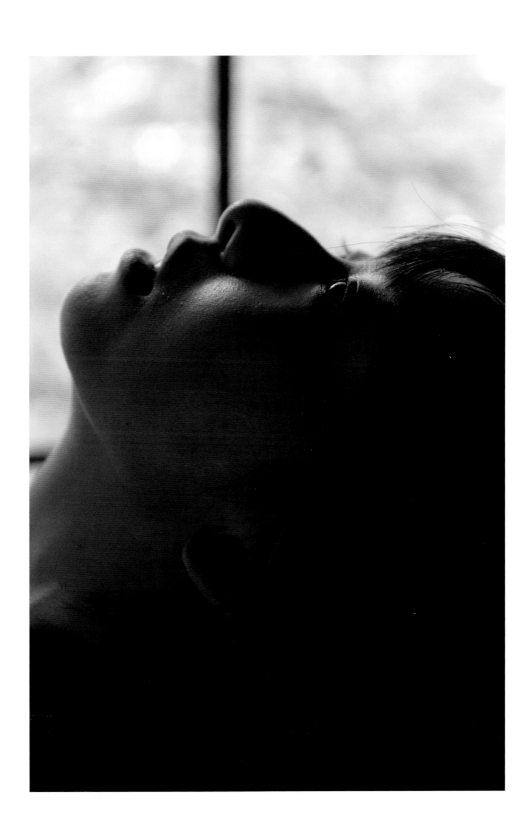

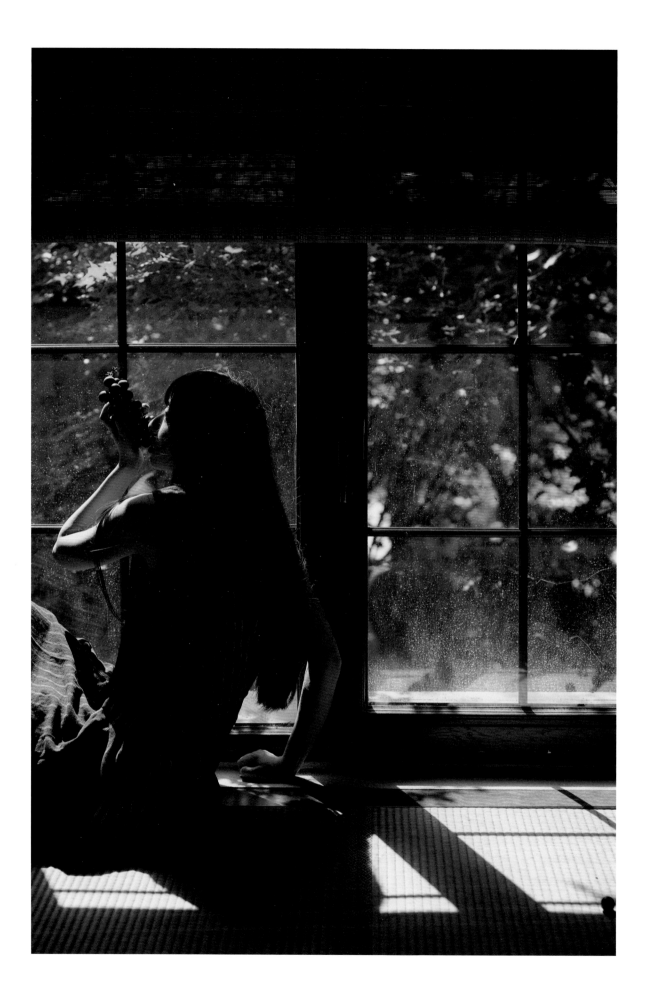

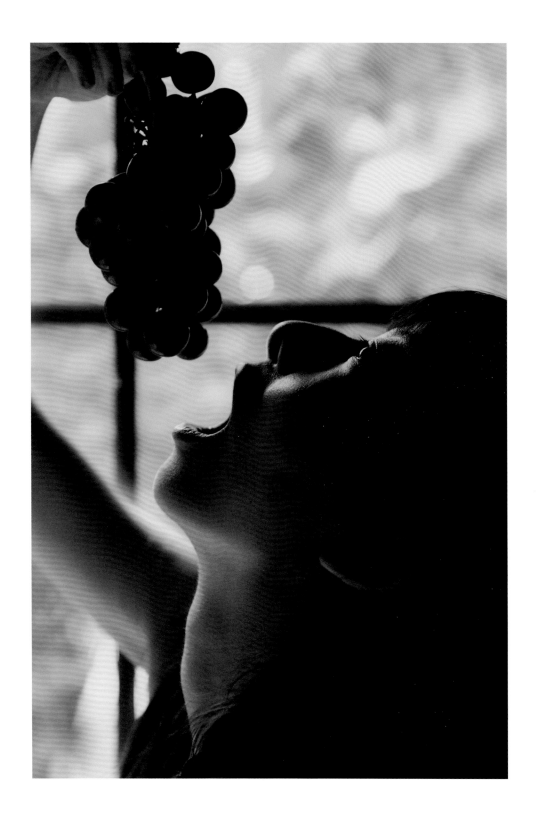

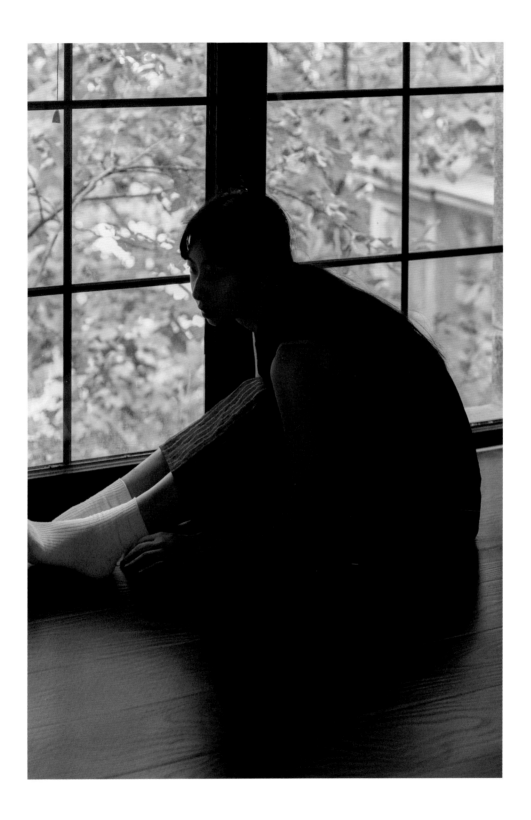

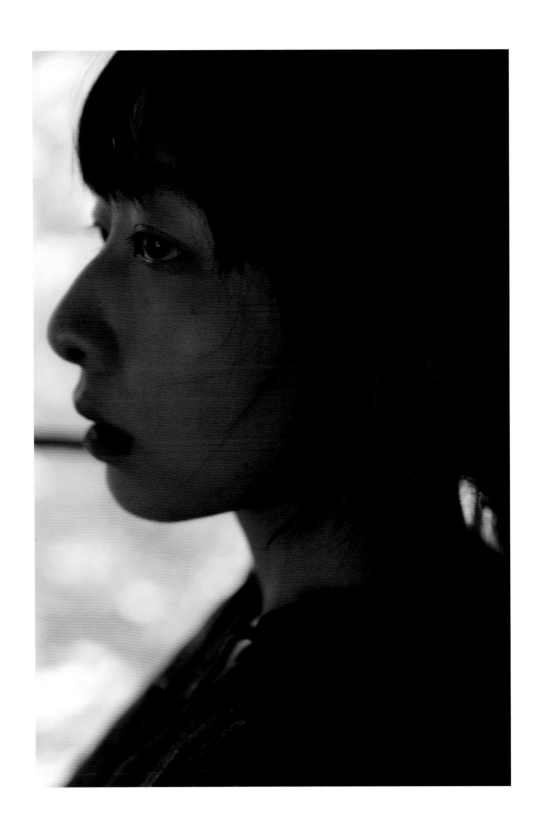

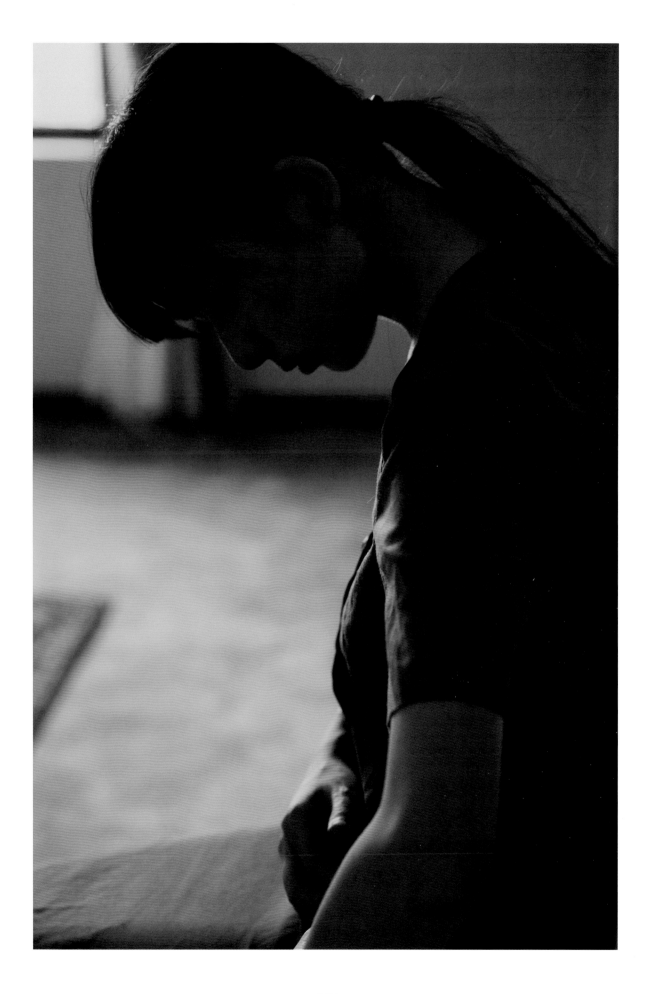

亚 娟

曾经她因为雀斑烦恼过，

但如今她却为它的存在而骄傲幸福，

她的爱人正是因为她脸上的雀斑而心生爱慕。

她脸上的雀斑也是我找到她的主要原因。

我在工作室招募模特时曾见过她一面，

那个时候对她印象尤其深刻，

外貌和气质如此古典的女生竟是真实存在的！

"质感"两个字用在她身上极其合适，

她仿佛是从油画里走出来的一样。

虽然她并不是专业模特，

可是我却觉得，

她，以后的路还有很长。

至少，在我日后的拍摄里，少不了她的存在。

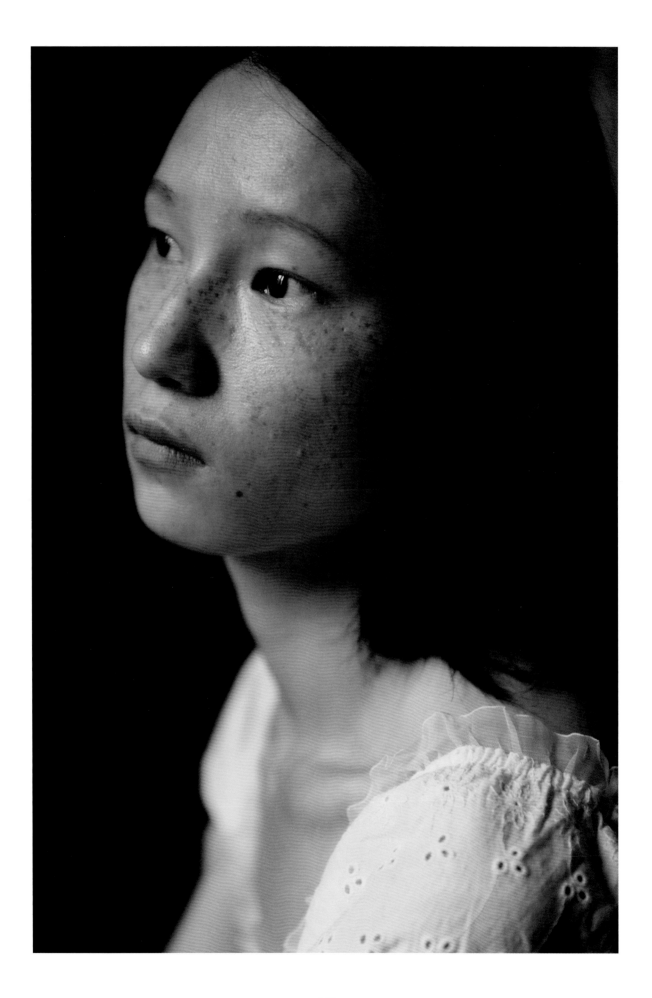

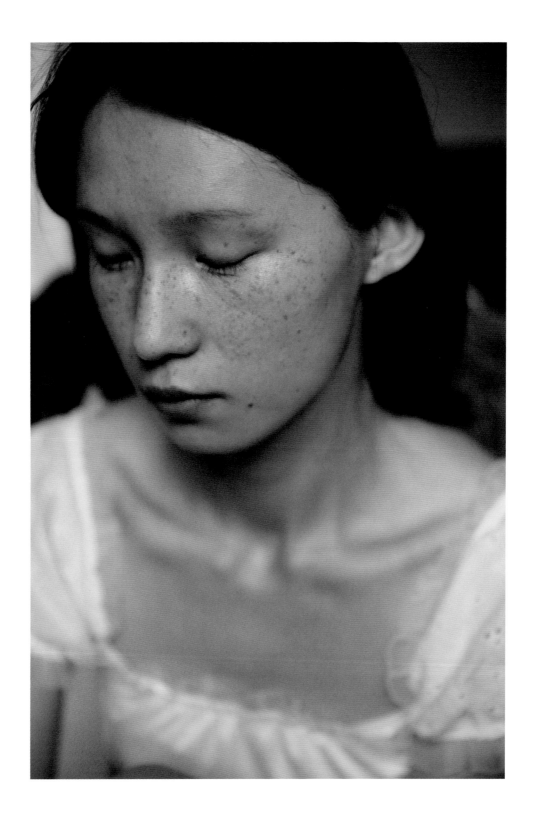

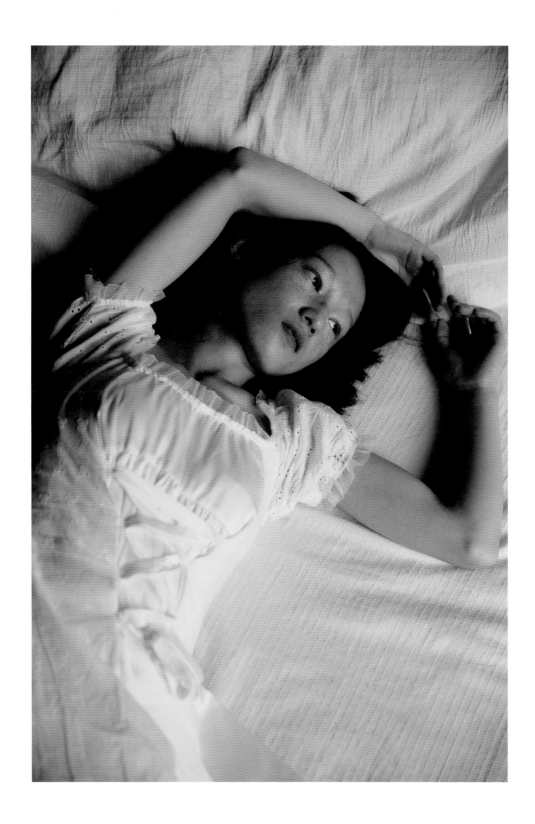

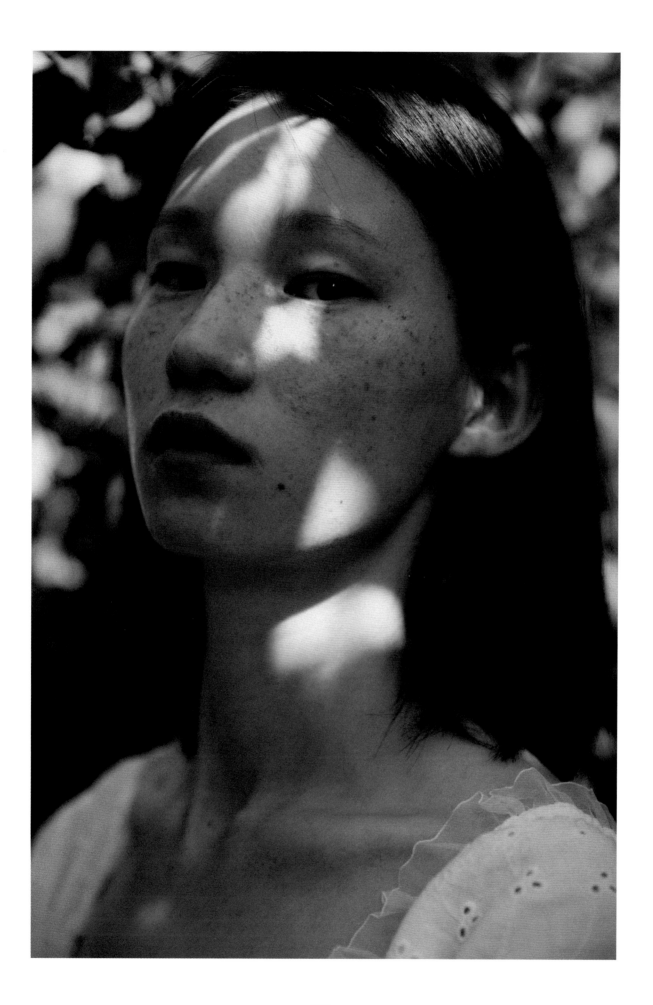

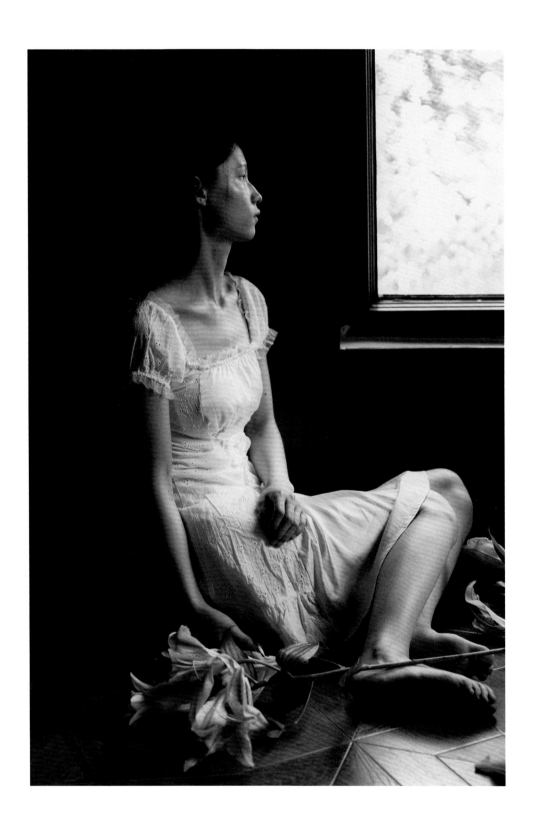

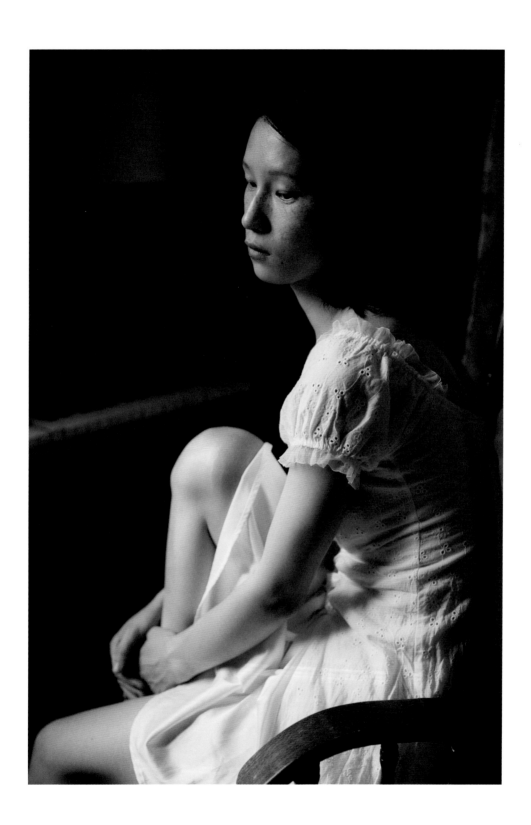

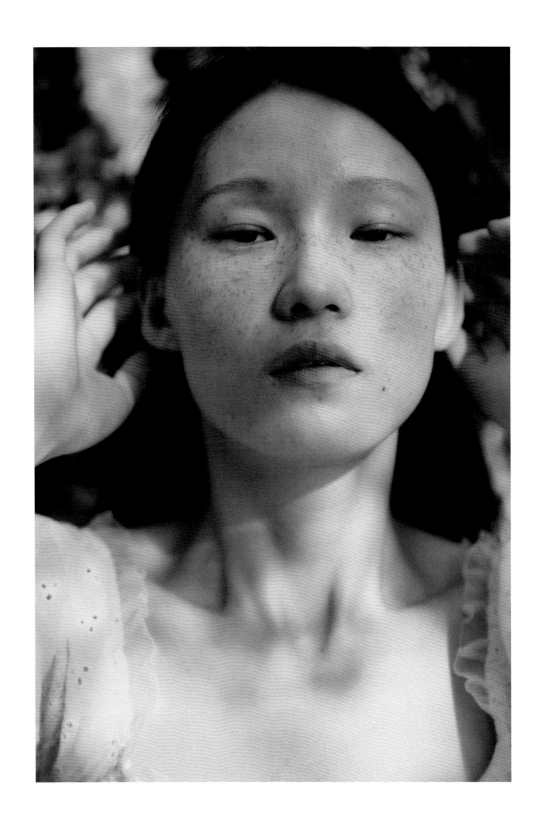

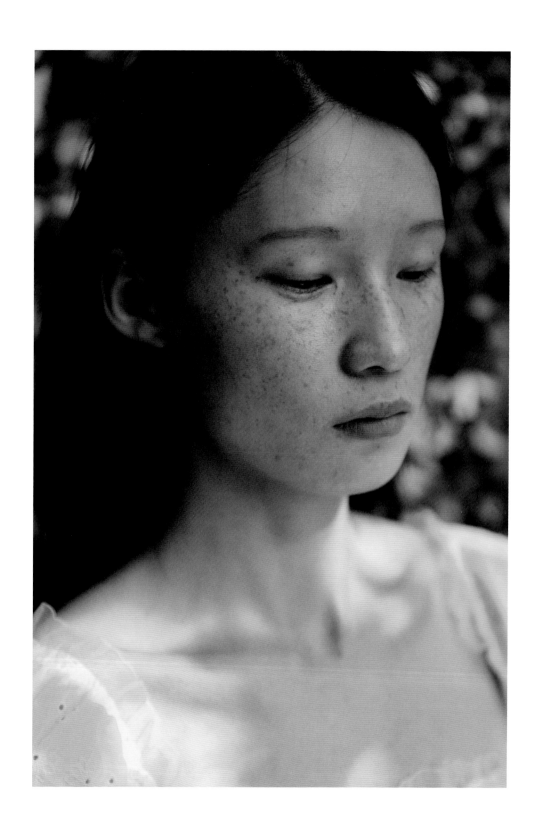

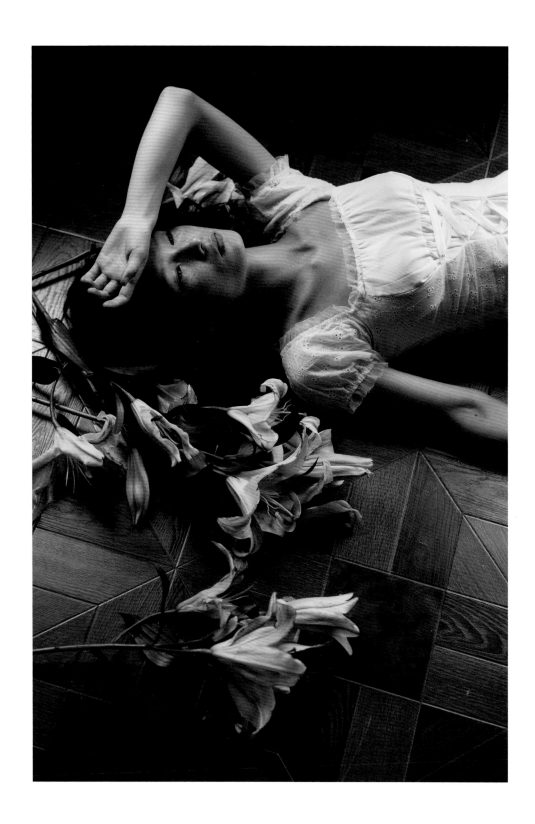

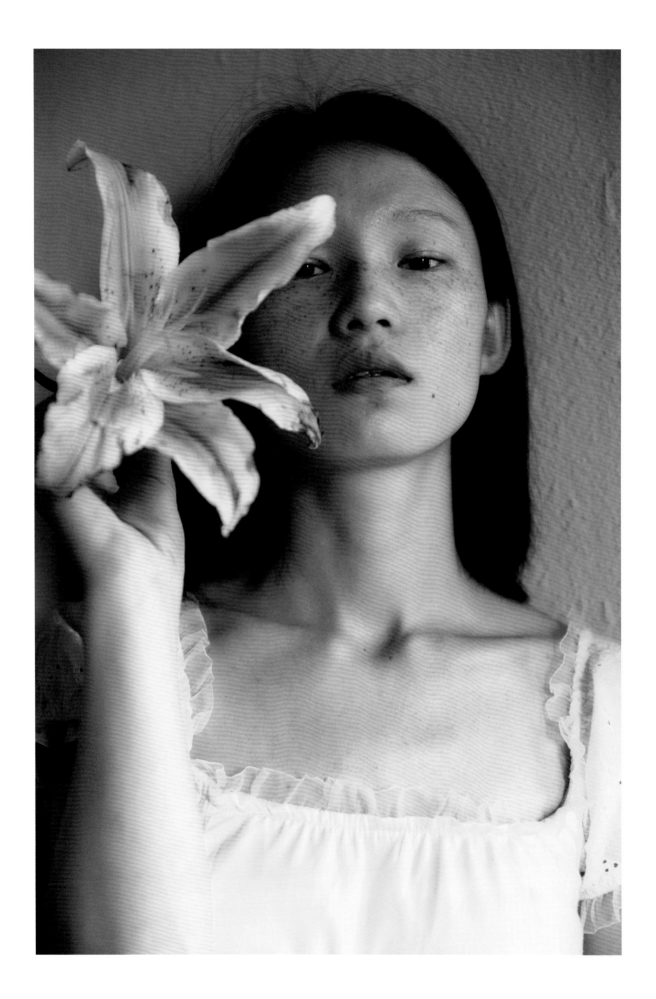

小 灯

她总是有各种奇妙的巧思，
并能把奇思妙想可视化，
创作瓶颈绝对不会发生在她身上，
她自由且浪漫，也有着重启情绪的能力。

用照片记录自己，是她每天必须要做的事情，
在她社交网站的主页上，
没有肤浅的大头照，而是格外精致、极有层次的记录。
每一天似乎都是她精心策划过的。

这是她原创的一首诗：

《我是疯长的春草》
春天的野草，会在四季疯长
我是这样一颗野草，不合时宜地生长
长在春天朦胧的和风里
长在夏日翻滚的热浪中
随风，摇摆
在风中，我寻找
在风中，我碰了壁
好多心碎的瞬间
在摇摆的春草身份里
我领会了春天与自然的意见
那是傲慢与谄媚交错的、每一次心动之旅

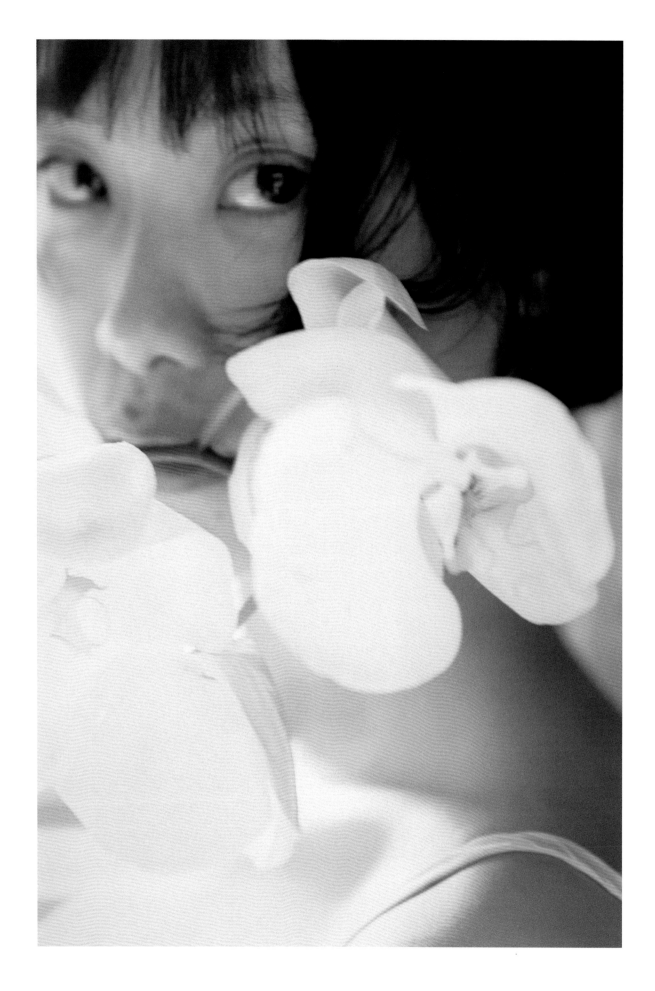

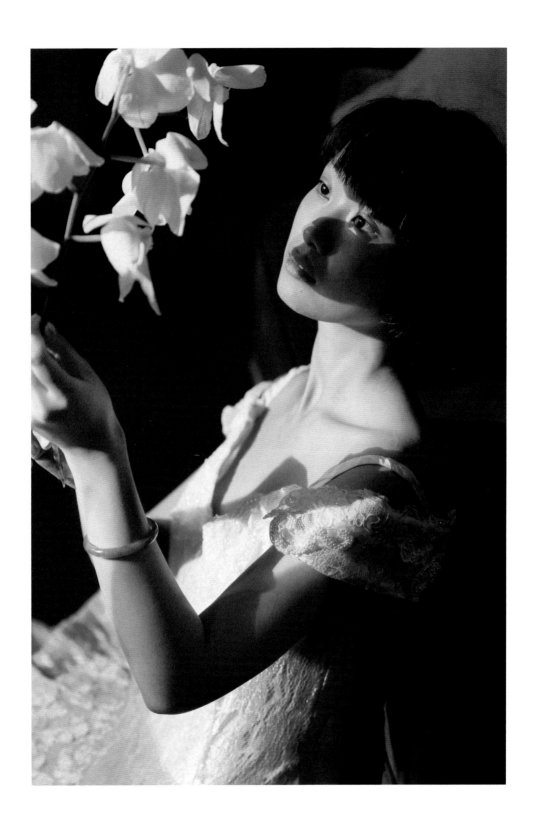

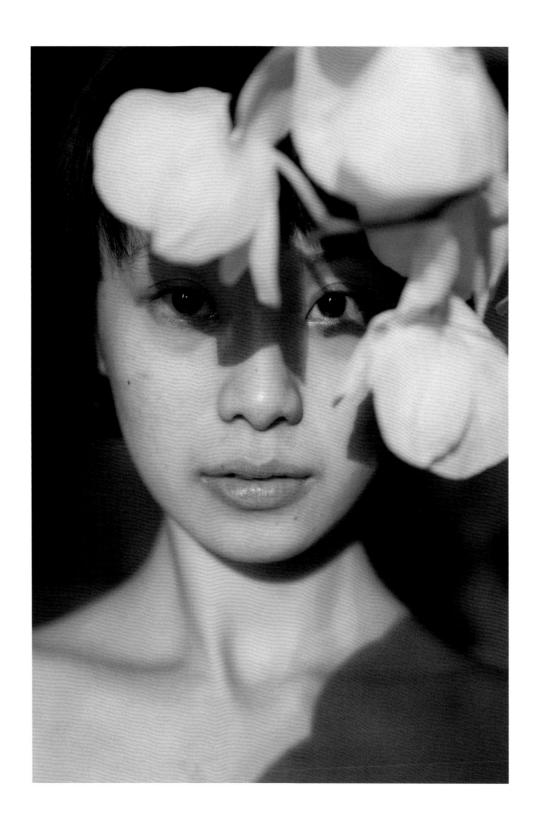

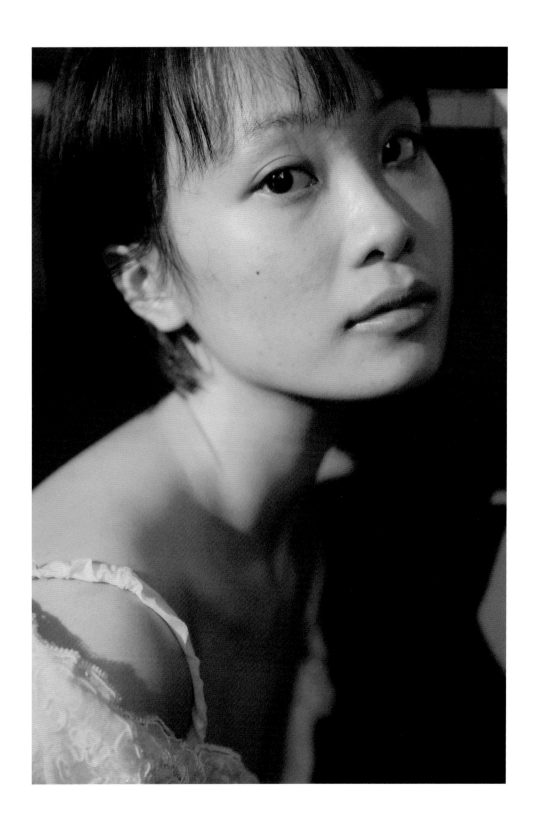

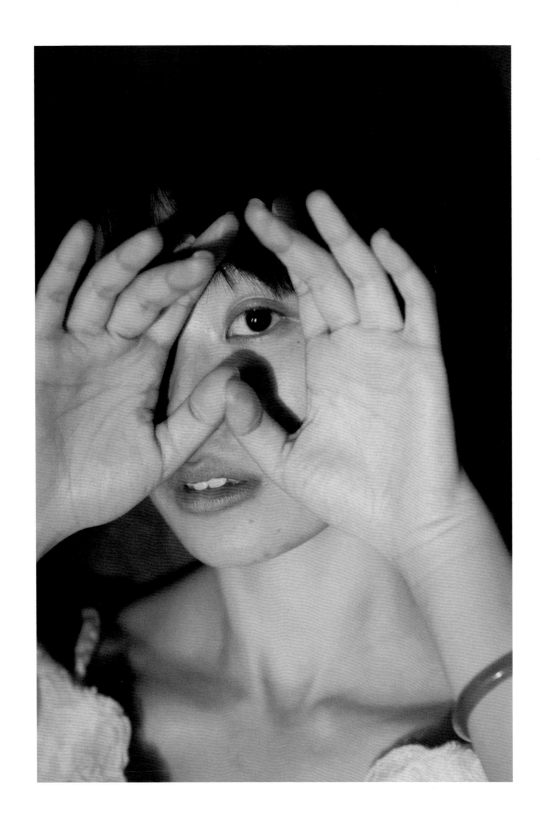

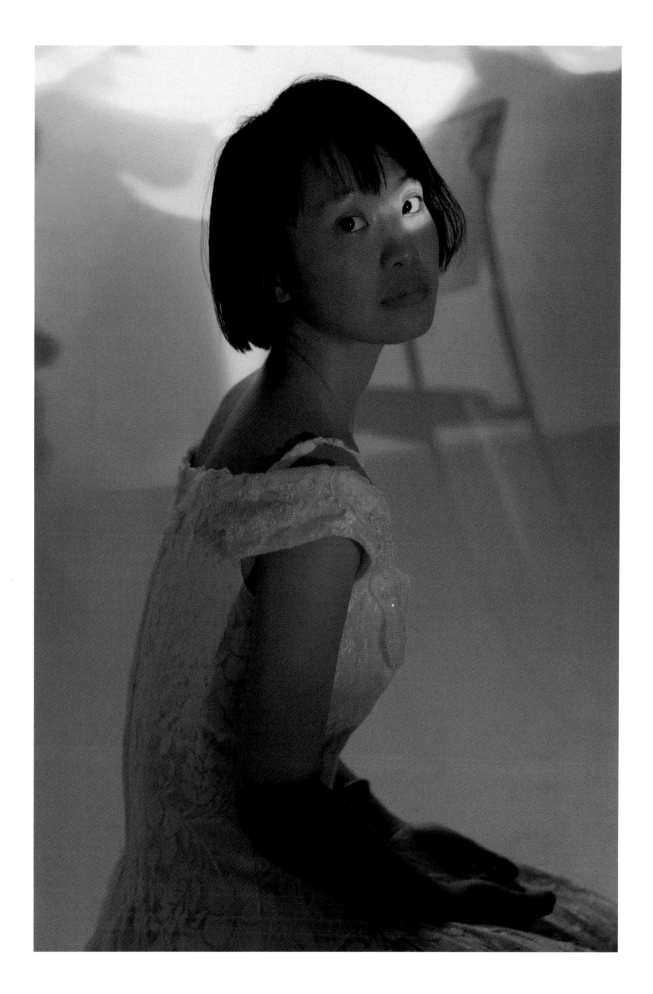

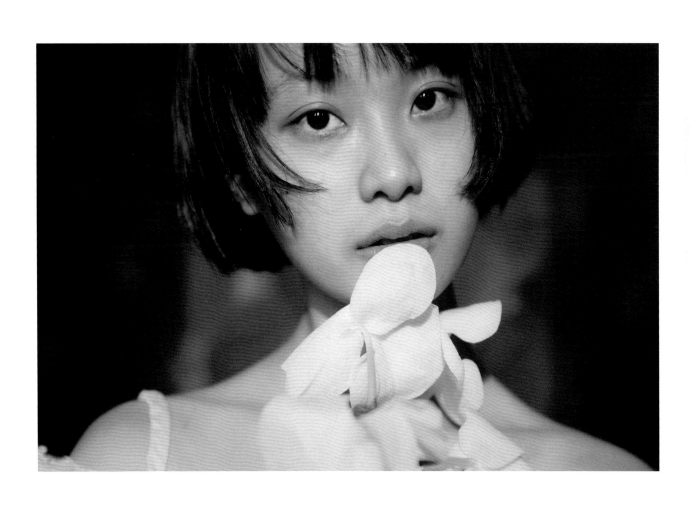

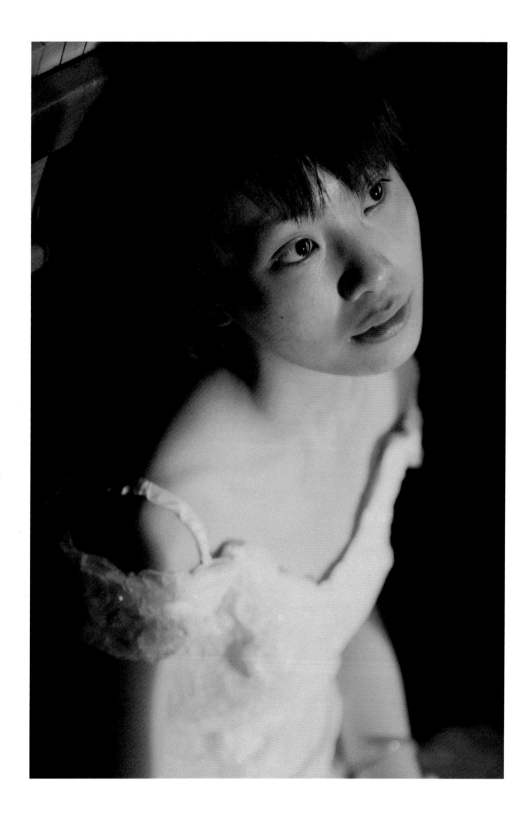

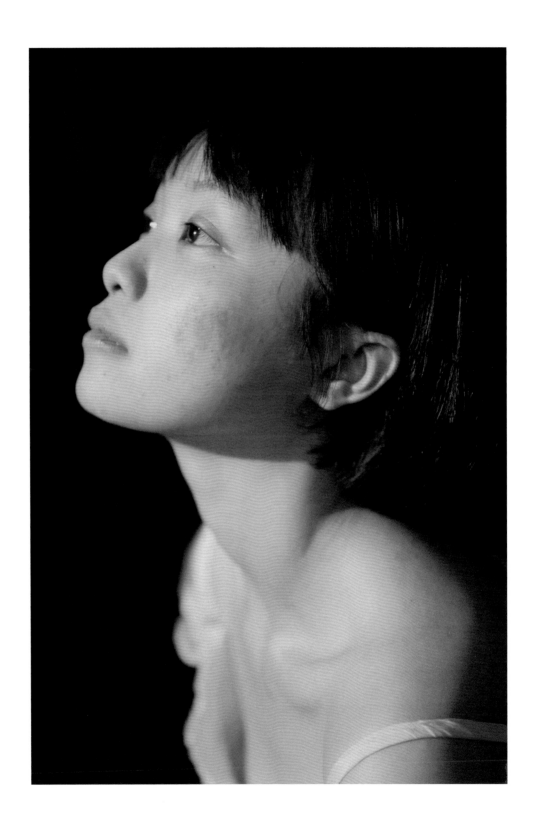

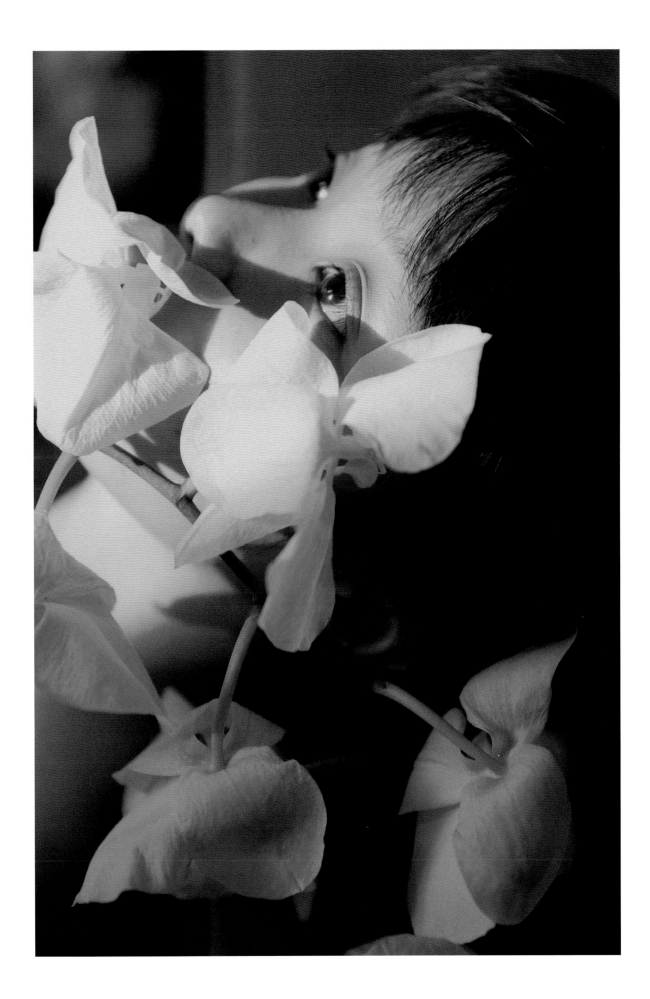

楚 玲

我们是多年网友，

因为素颜的拍摄而真正相识。

当年关注她，因为她是插画师，

我非常仰慕做艺术的人，

也很喜欢她身上南方女孩特有的时髦感。

现实中的她没有我想象的那样高挑，

却给我了易碎的感觉，

当时的她，眼神里是破碎的情绪，

甚至带有几分忧郁。

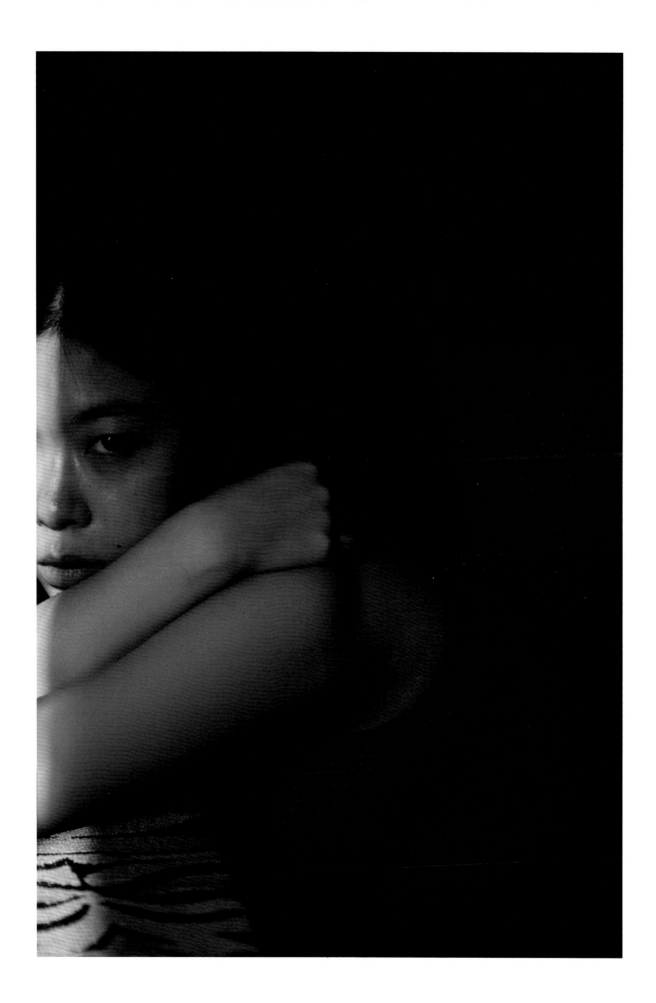

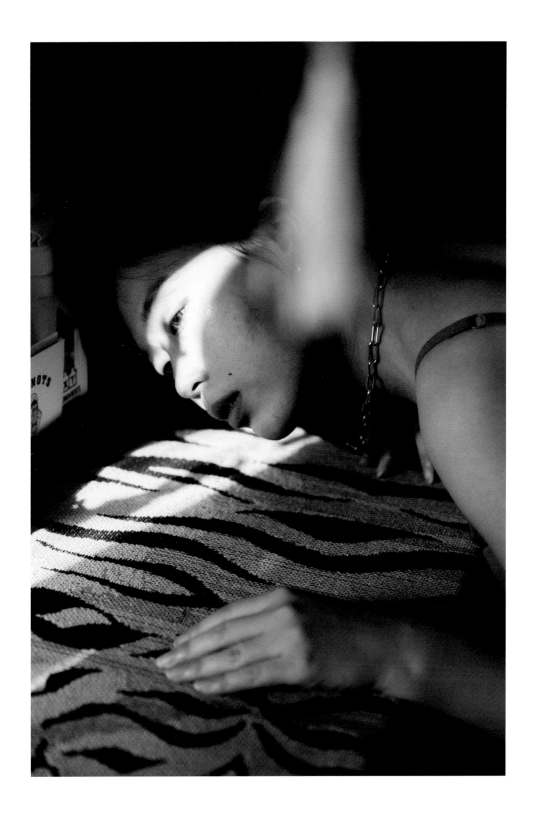

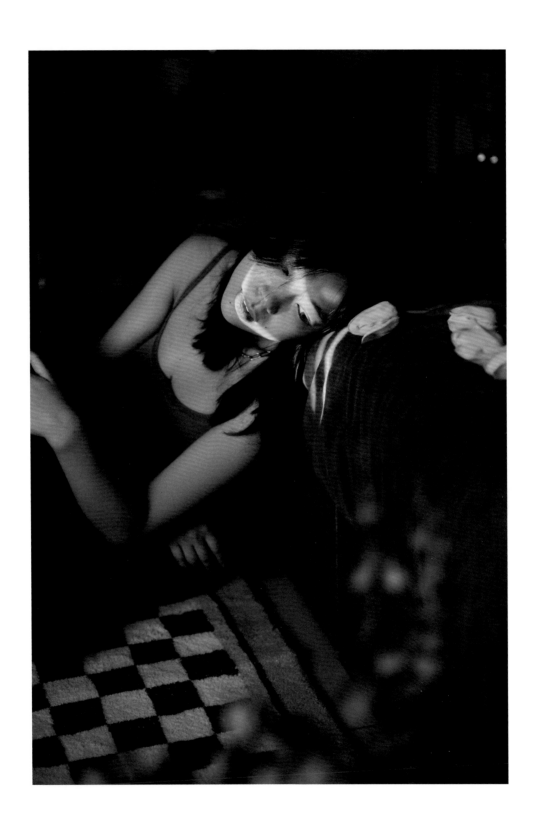

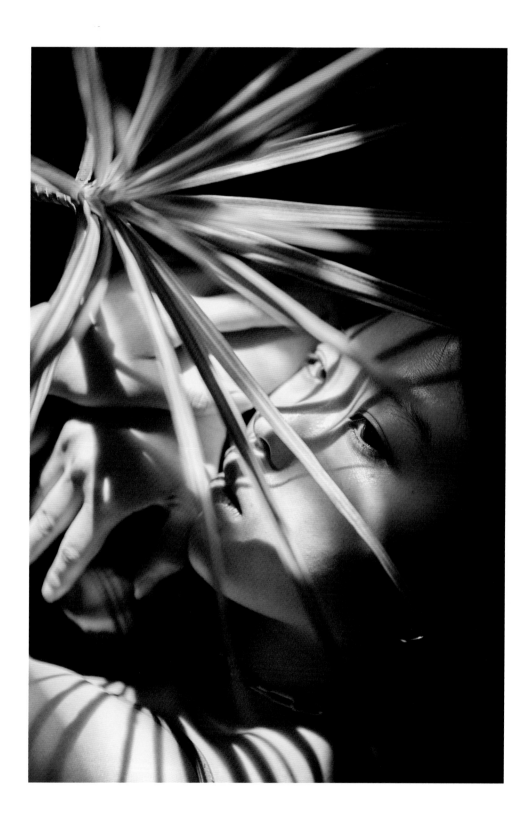

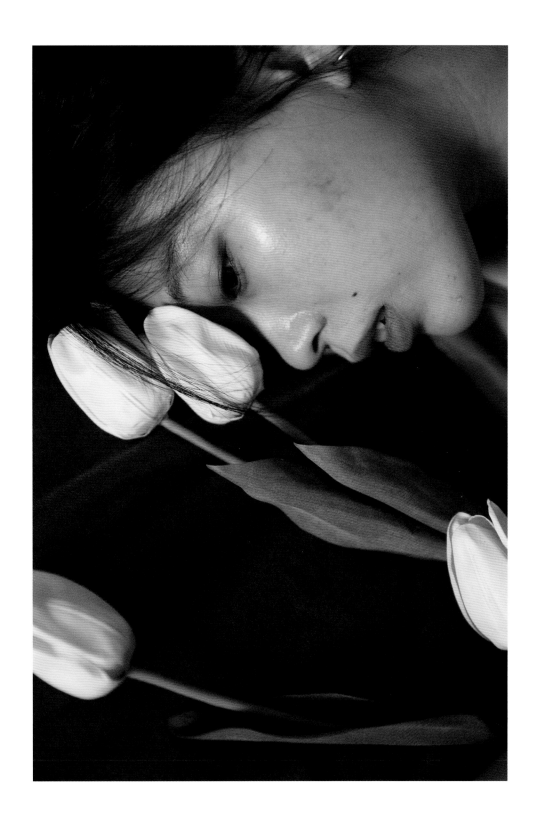

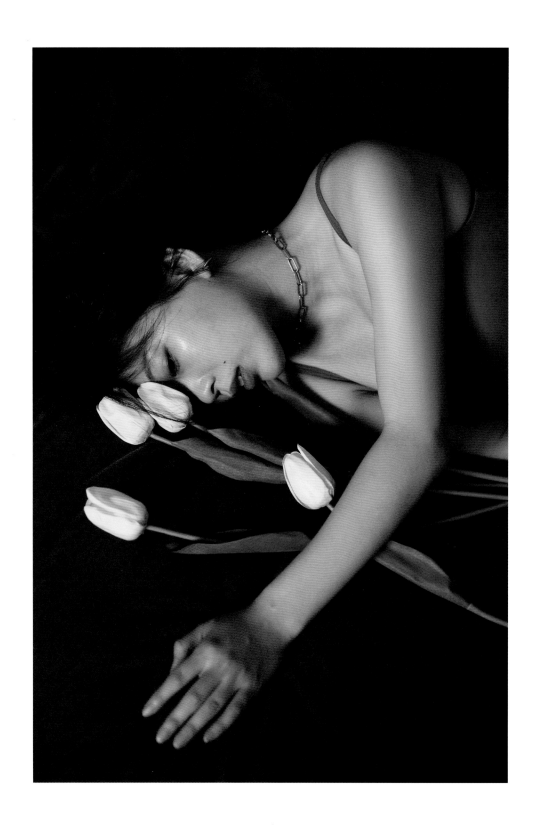

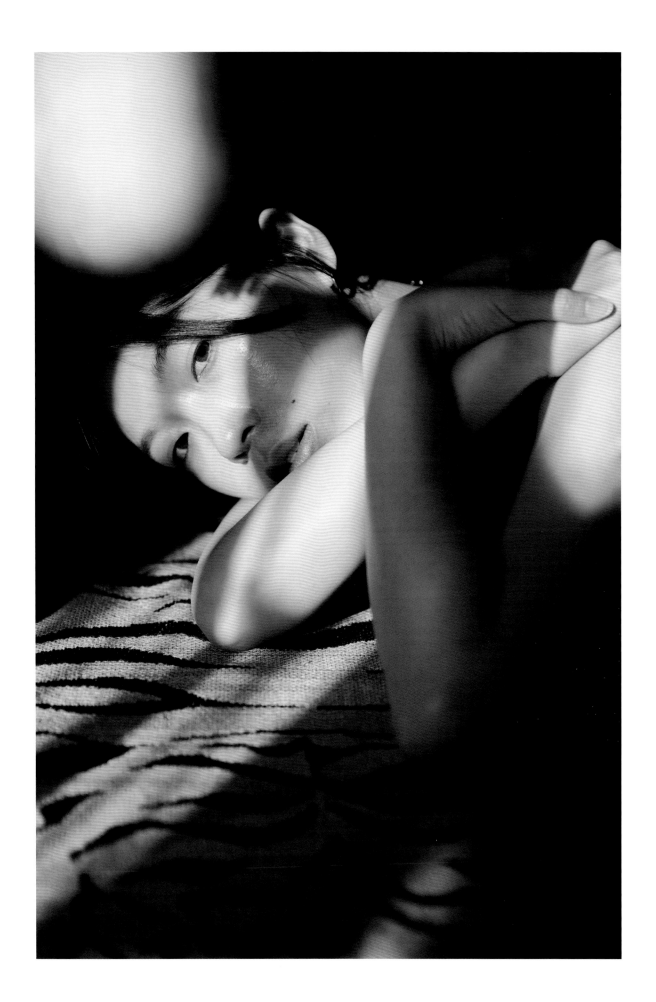

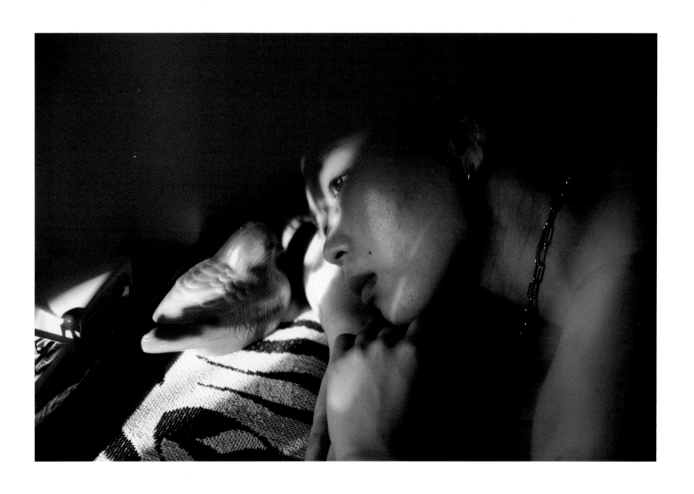

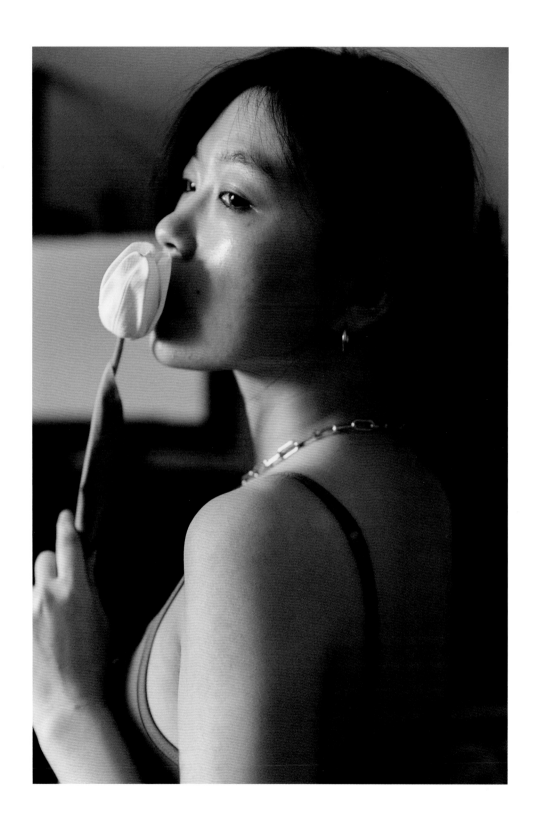

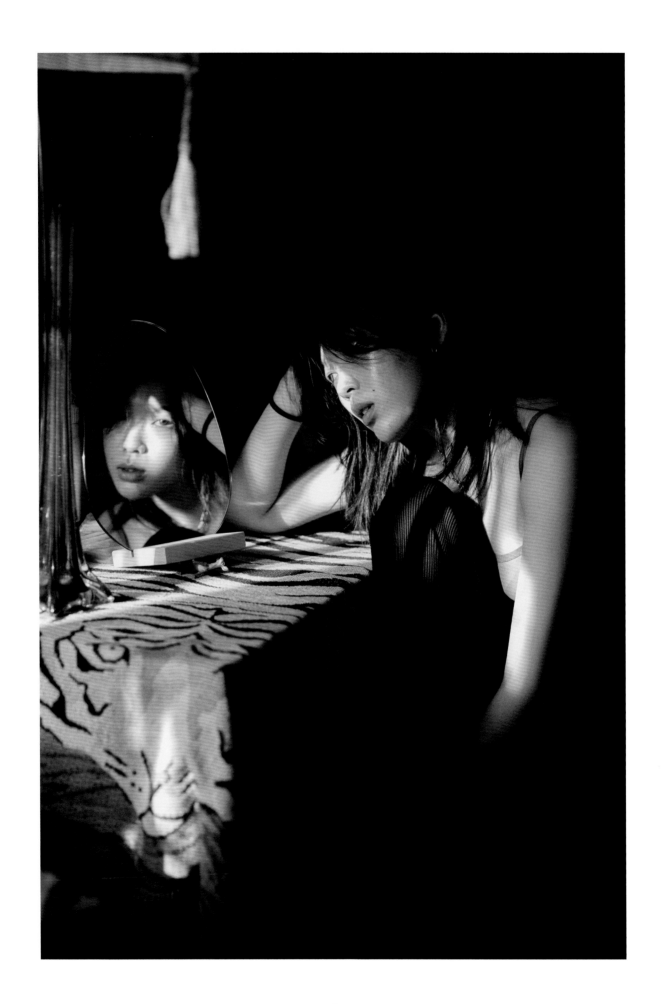

诺 诺

她热情得像团火焰，
她是幸运的，
向阳而生才会带来更多的光，
因为只有足够勇敢的人才会被幸运照顾着。

这段话形容诺诺不为过，
她十分敢于表露自己的情绪，
90% 的时间里，她的状态都像是向着阳光的向日葵。

认识诺诺已经很多年了，
我们在同一个小区住过，
她住的楼在我家的斜对面，
虽然是租的房子，但是被她布置得格外温馨。

三年前，我状态很差时曾去找她。
她说："我把猫送给你吧。"
那一天，我朋友圈发了一条动态，恨不得让全世界都知道我有猫了。

诺诺参与到素颜项目时，恰好在哺乳期，
她面对我的镜头时会有躲闪，
当时我已婚却未育，所以体会不到她的"产后抑郁"。
但她是一个积极乐观的人，
好像所有的难题在她那里都不算什么，就算是产后抑郁。
现在她的孩子小粽子快两岁了，
再见面，她脸上又出现了那副久违的灿烂微笑。

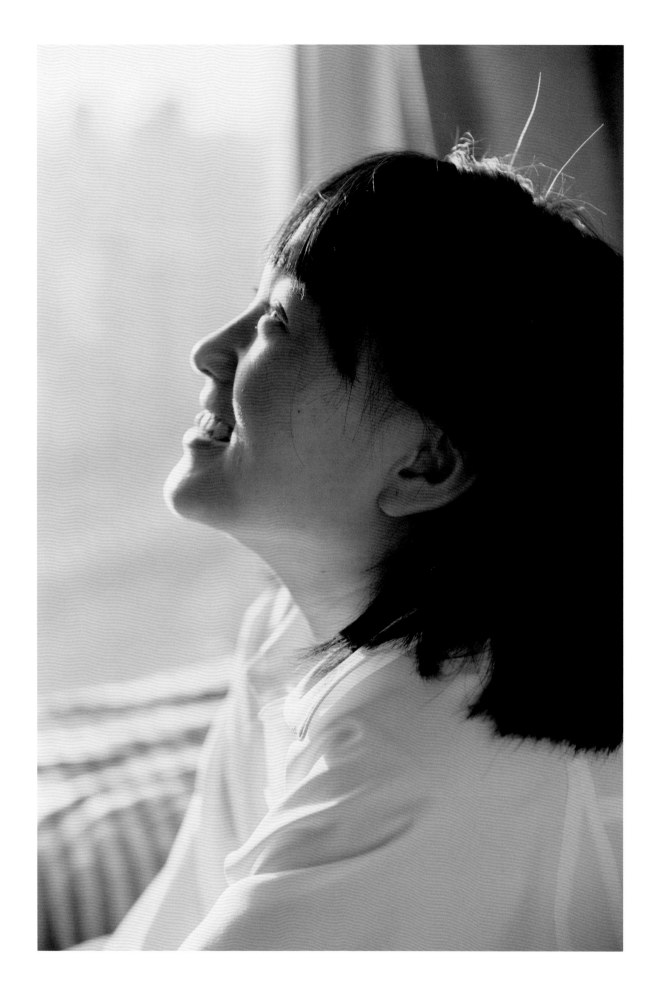

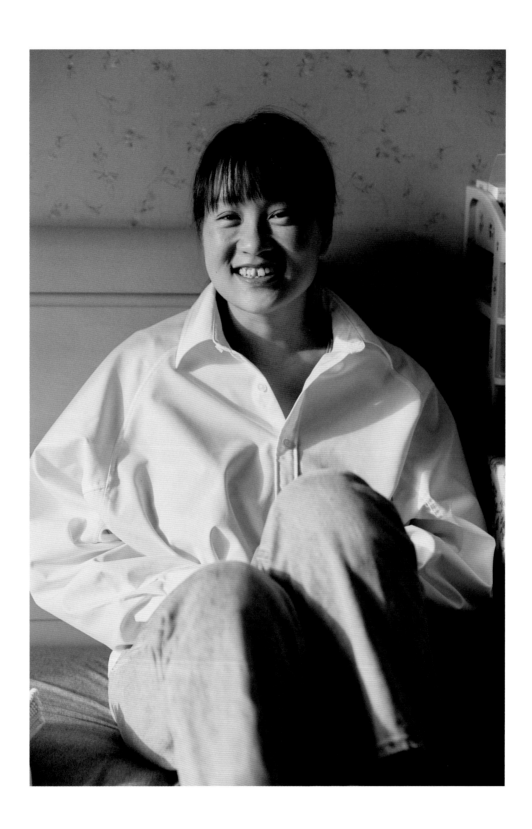

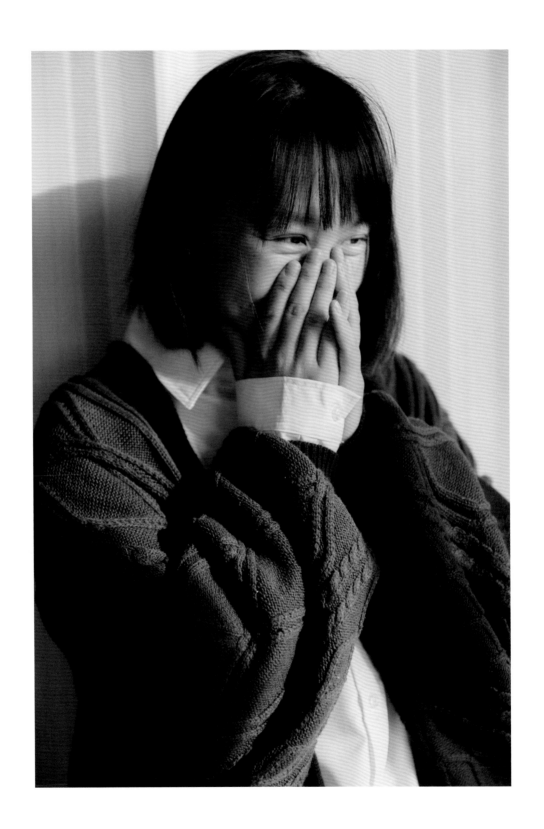

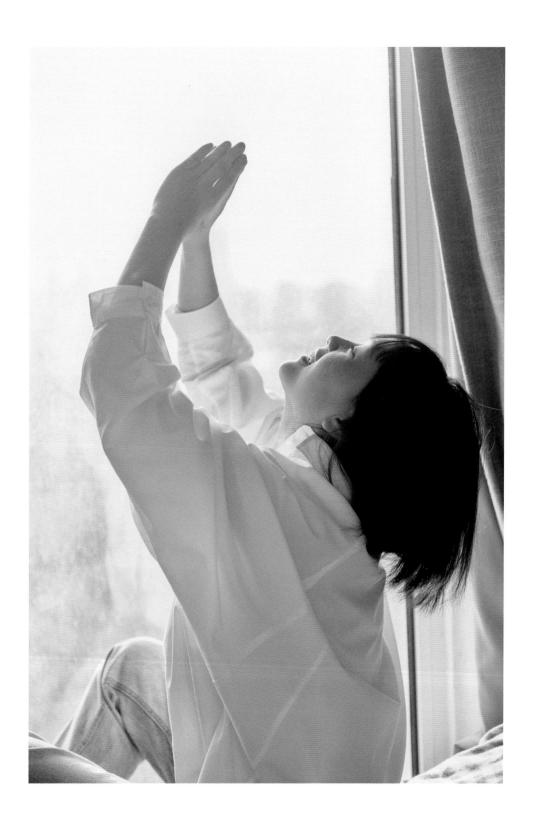

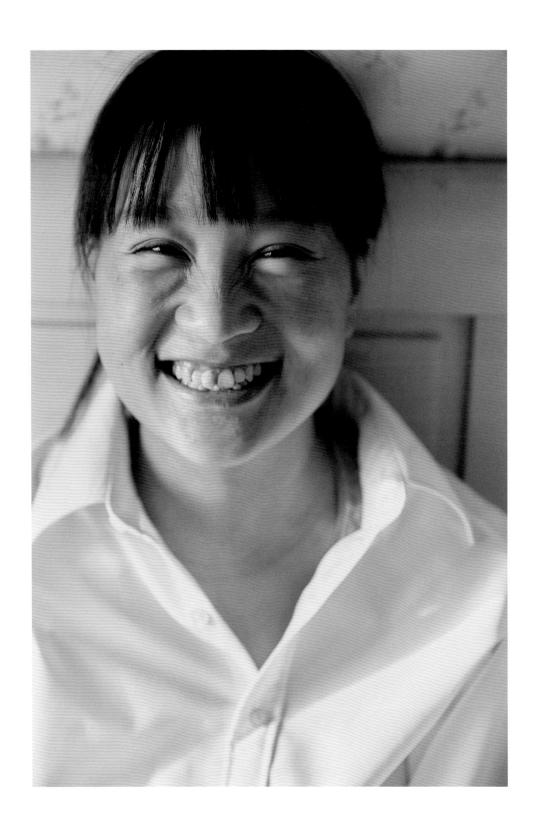

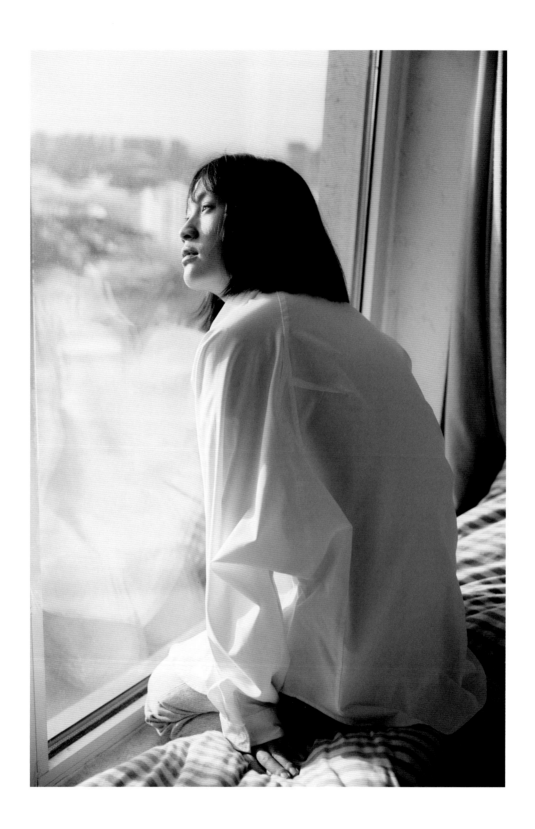

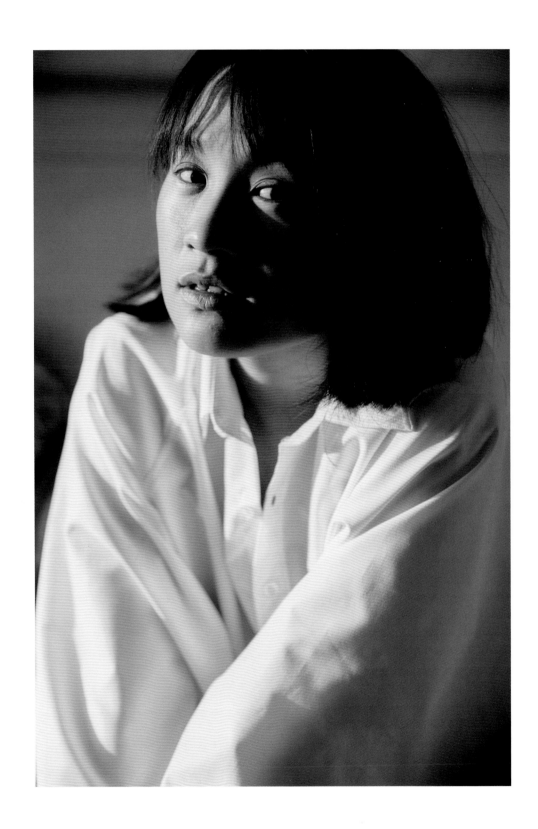

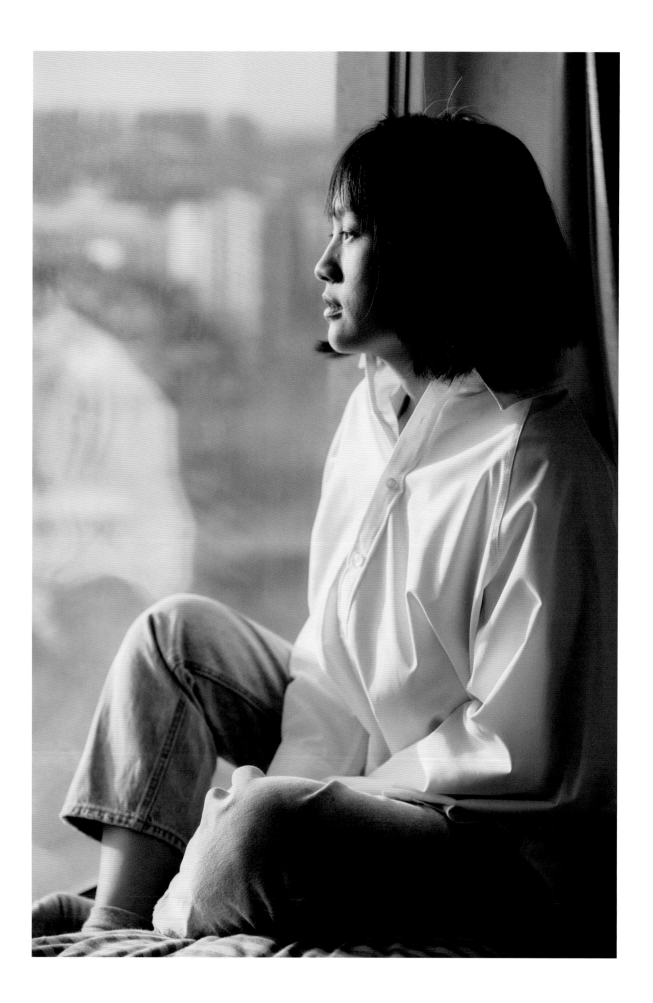

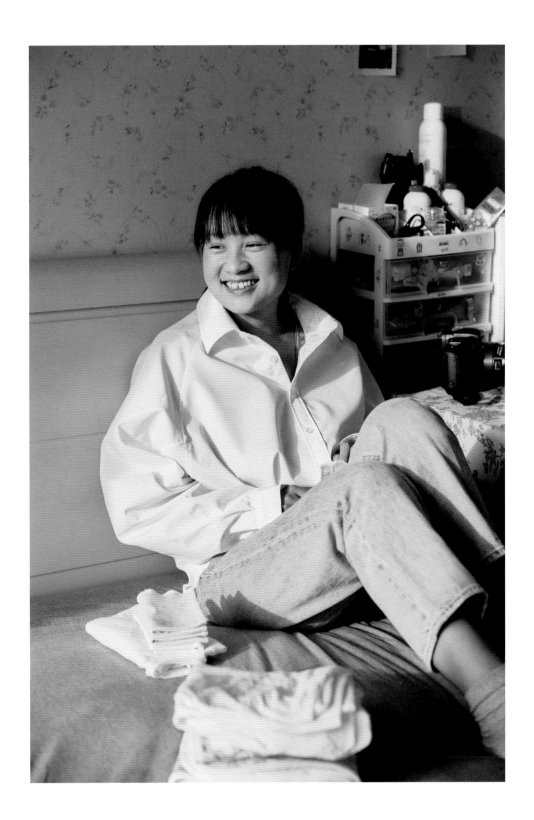

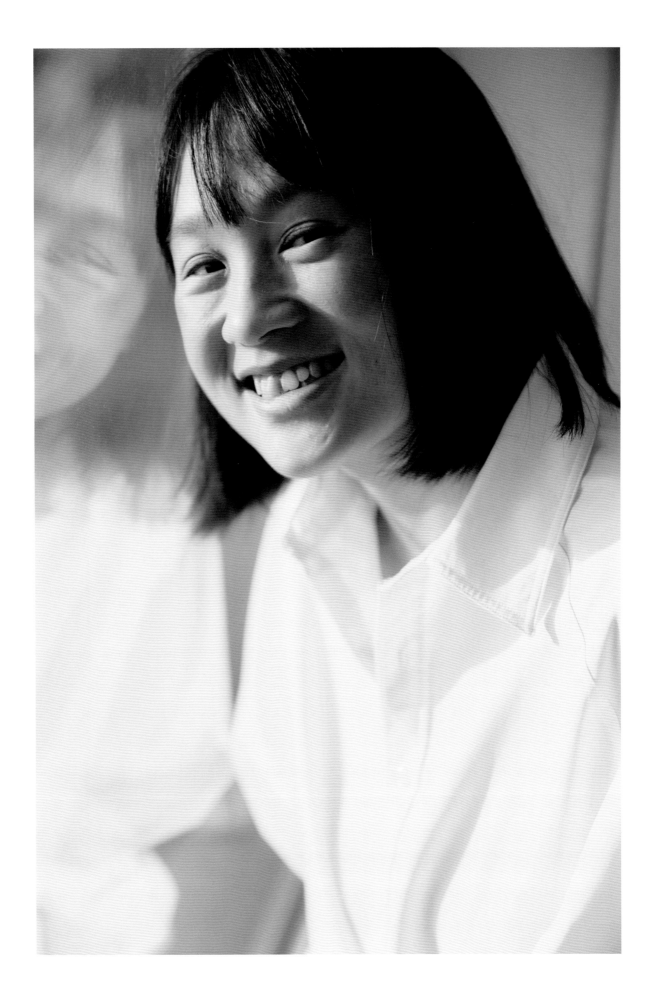

小丸子

在我看来她是天生的艺术家，

她却说自己是野生创作者。

我们第一次照面还是在我工作室的翻新派对上，

匆忙间彼此加上了微信，后来却很少互动。

但是每次在朋友圈刷到她的动态，我都会多看几眼，

因为实在太可爱了，

我不敢想象，

那些童趣的、天真烂漫的、可爱的手工艺品，

是出自一位成年人之手。

在我看来，那是只有孩子才有的天真无邪。

那天拍摄，她穿的衣服是在二手市场20元淘来的，

后来她告诉我那是一件童装，也是第一次被她穿出镜。

拍摄结束临走的时候，她送给我一件毛毡做的手机斜挎包，

确切地说，是送给我刚刚出生的女儿。

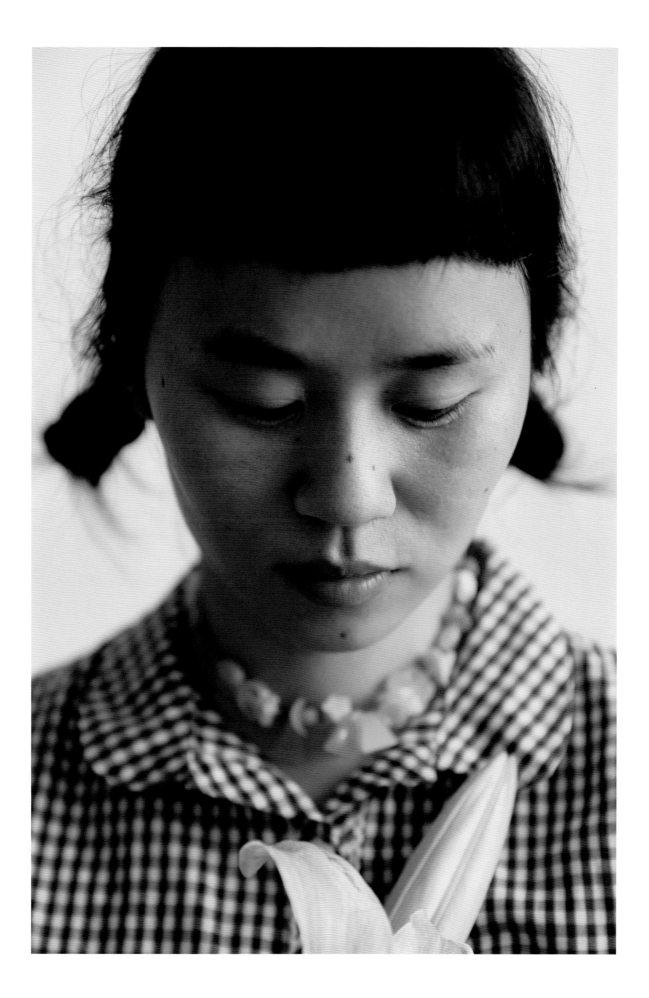

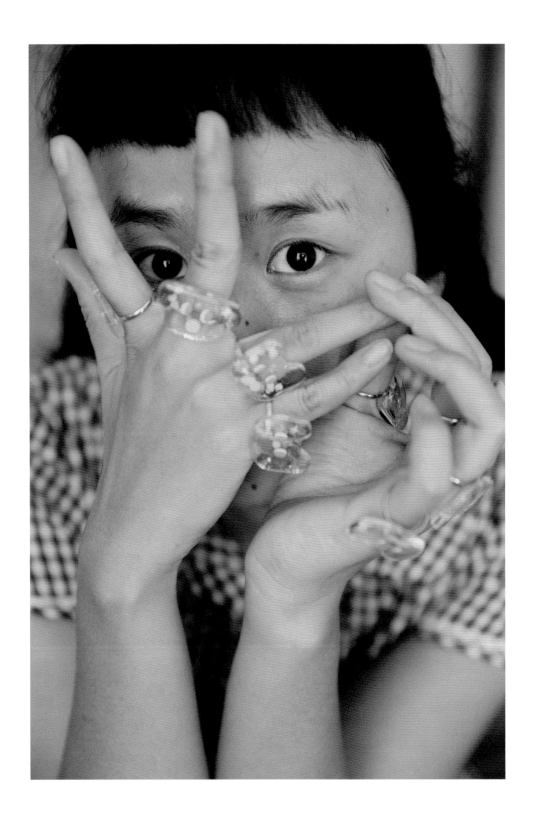

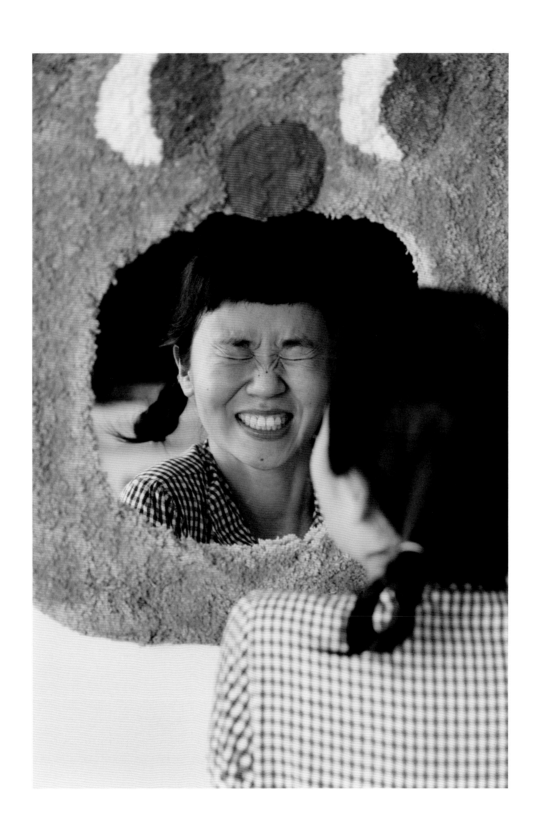

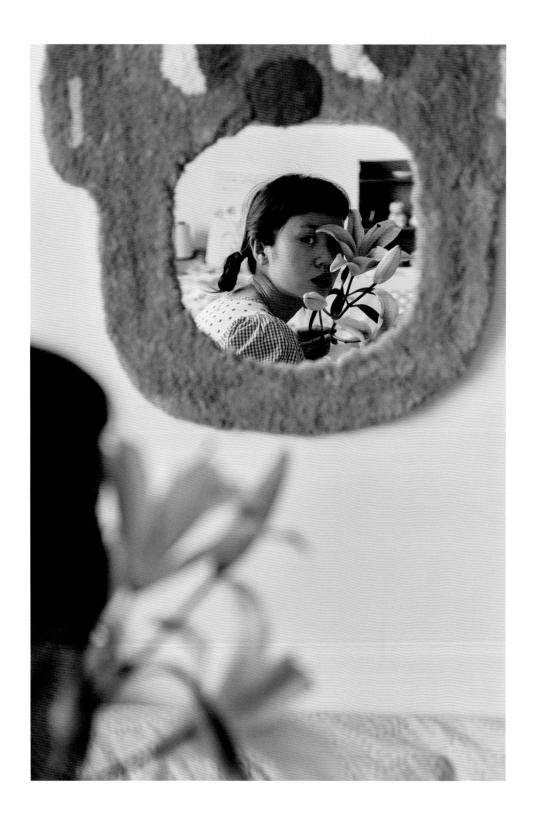

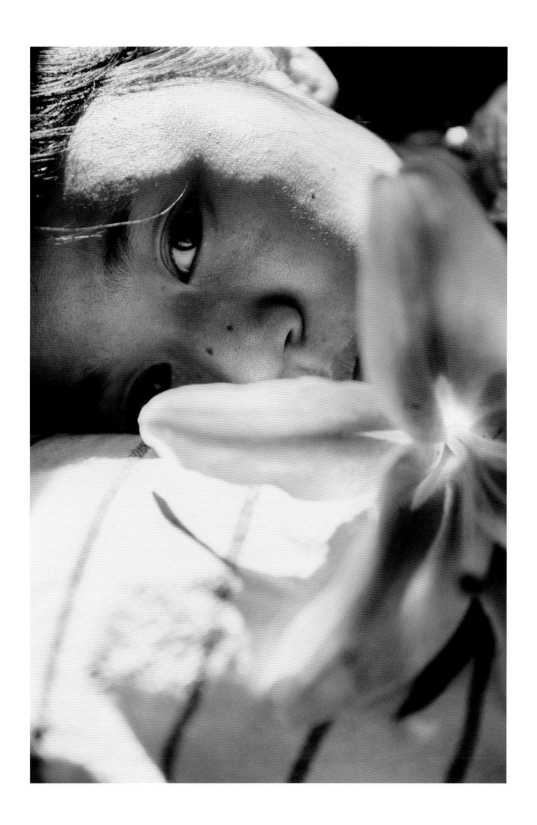

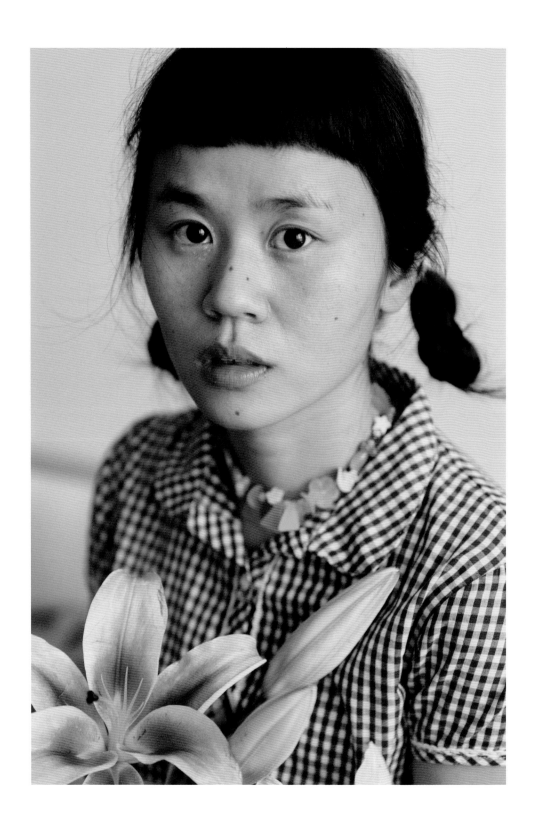

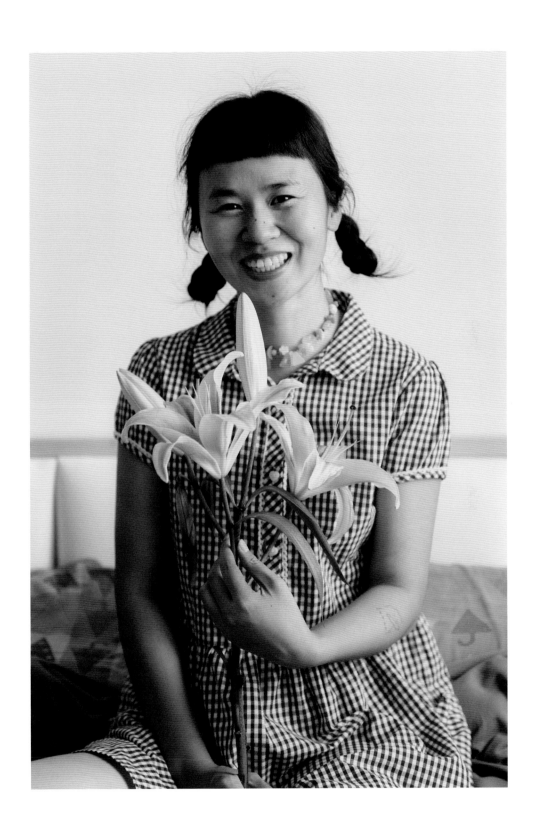

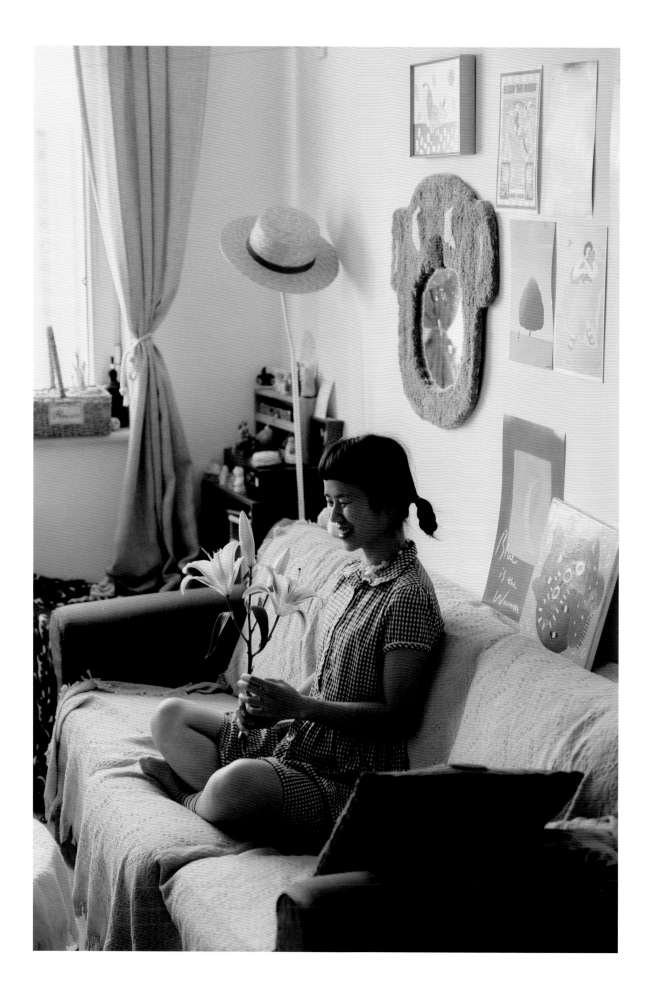

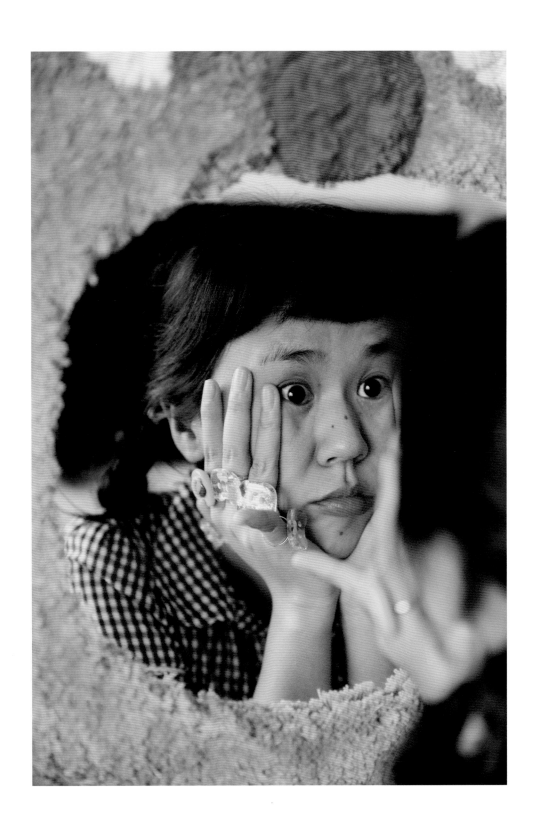

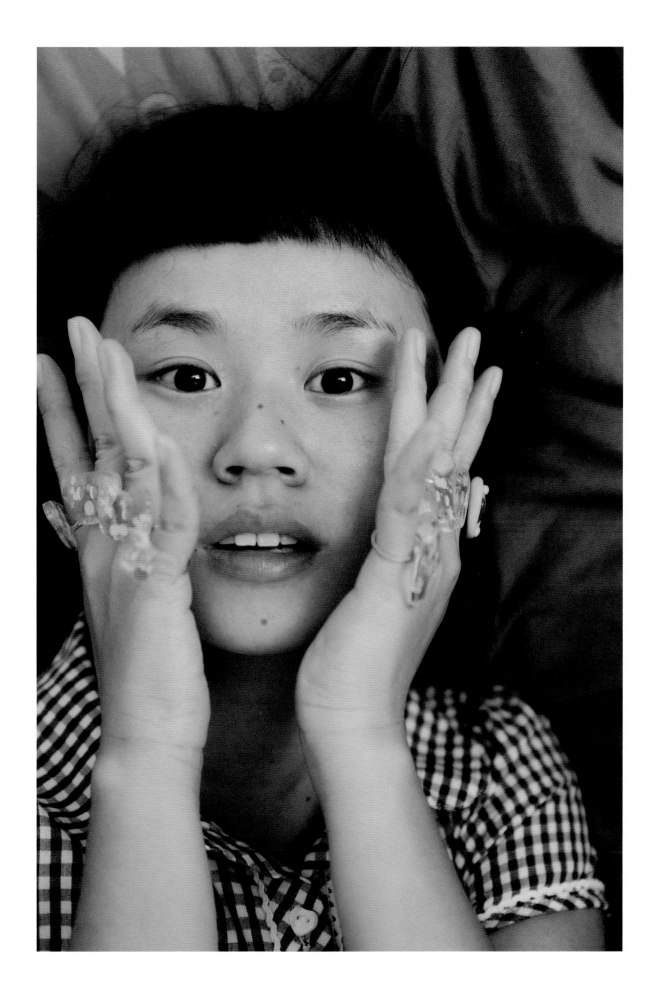

Huixiao

她用照片来帮助女孩们知道，素颜的自己本来就好看。

在我把素颜的照片发给她之后，她发了一条这样的朋友圈。

我被"帮助"二字感动到，

素颜这个项目似乎变得更有意义且富有使命感。

她的职业很特别，以至于我问了好几遍才记住：

生命教练、效能沟通讲师。

我与她的关系挺简单的，她的爱人曾上过我的摄影网课。

其次，他们的结婚照也是我拍的。

我至今还清晰地记得给他们拍婚纱的情景，

婚纱哪怕是一件极其简单的轻纱，对她来说都是一种束缚。

她不喜欢循规蹈矩，追求极致的简单纯粹。

她很少化妆，带着框架眼镜，自然纯粹在她身上被展现得淋漓尽致。

我很喜欢她不取悦他人的生活态度。

我一直想象自己是长头发的，没有戴眼镜，眼睛还和现在一样小和肿，各种叫不出来名字的皱纹在脸上。还是与现在一样爱开口大笑，穿着舒服自在的衣服和鞋子，和一大家子人在一起，烧菜，煮饭，聊天，很美啊。

这是她觉得美的样子。

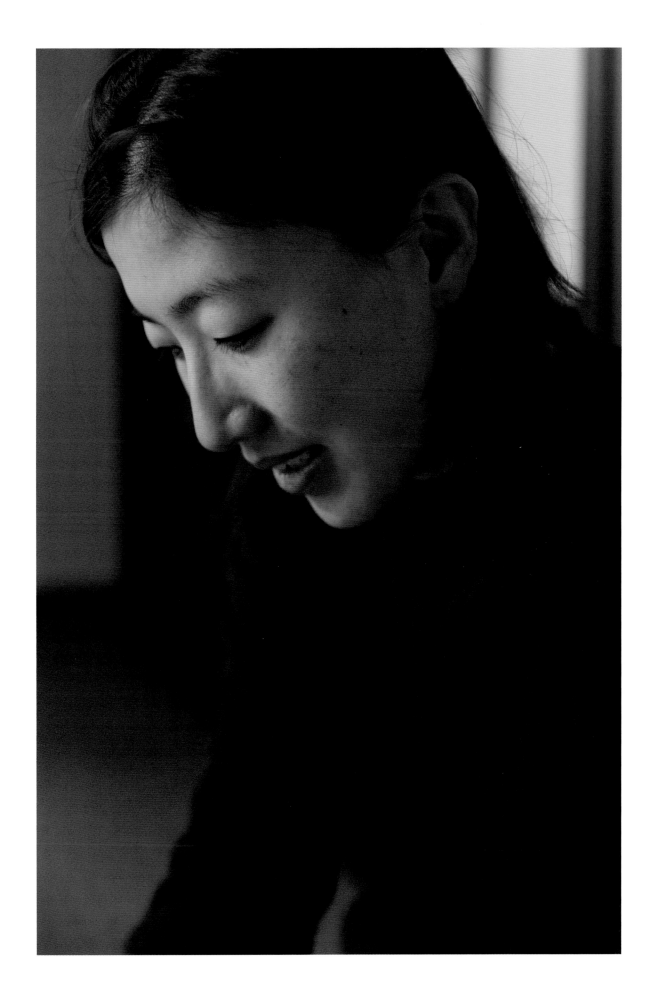

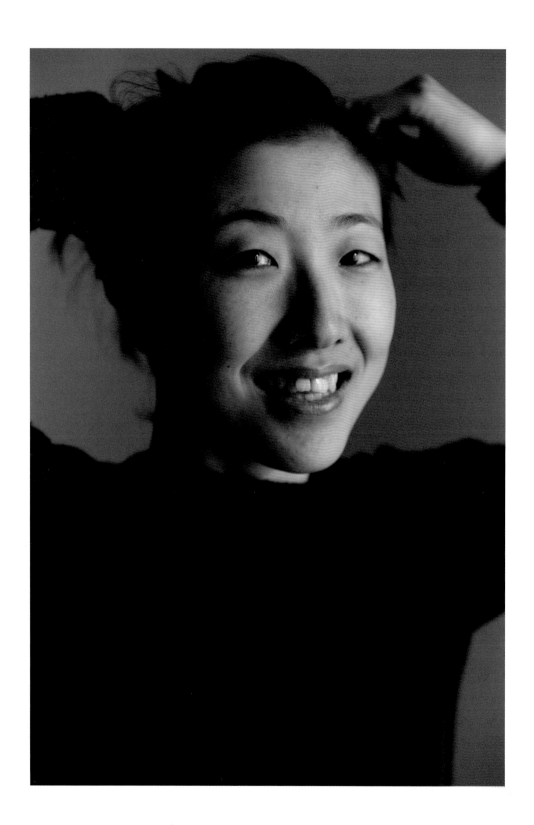

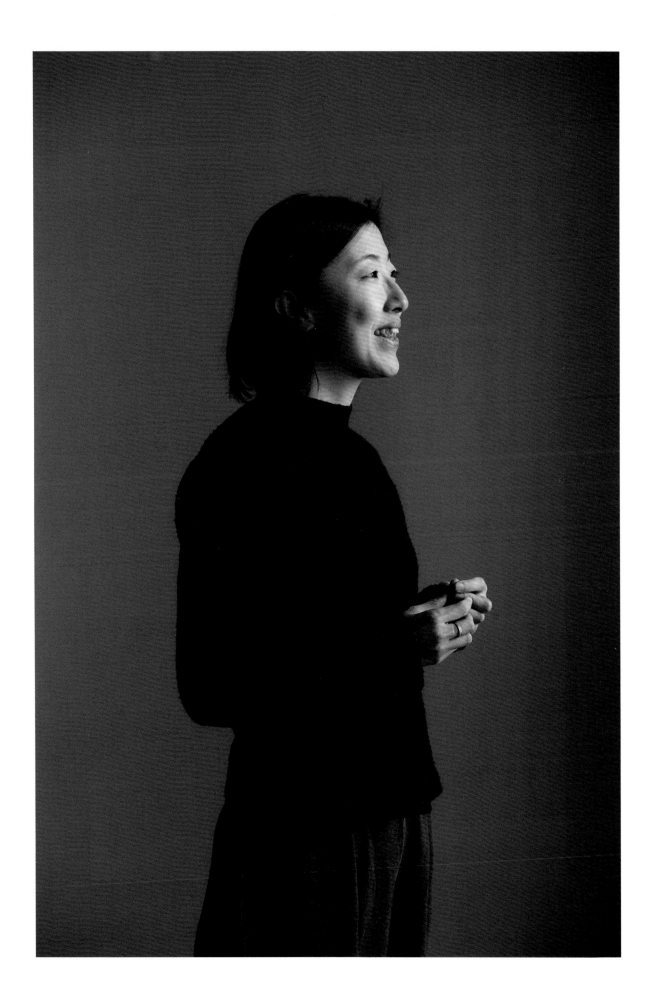

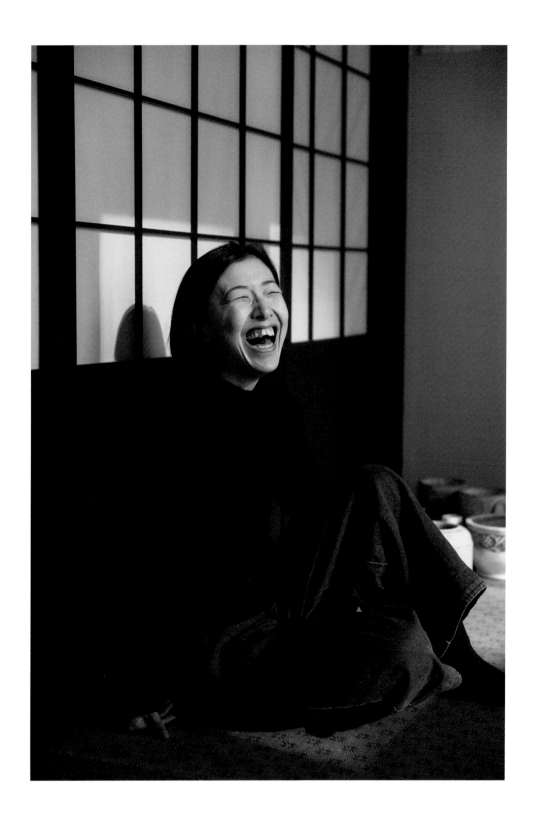

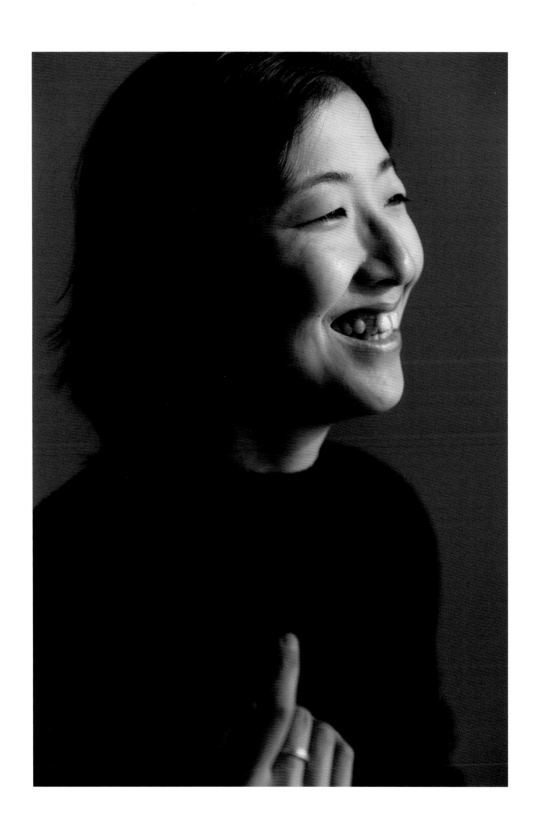

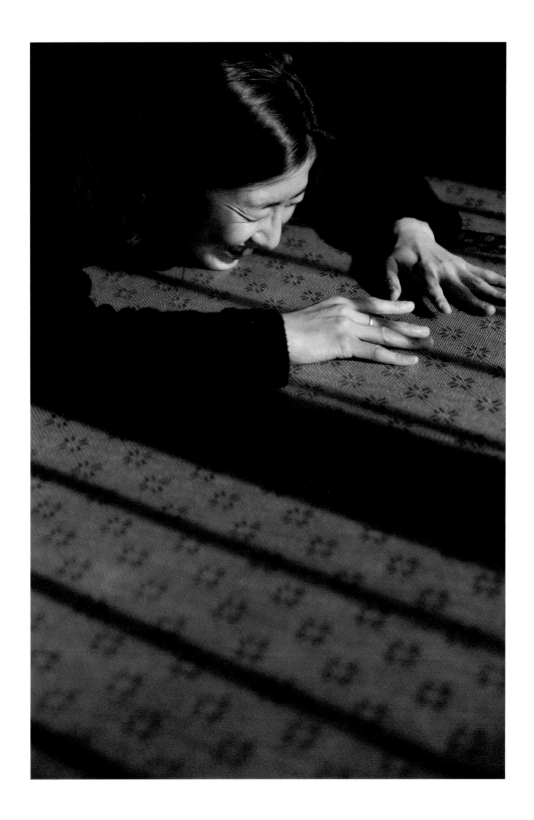

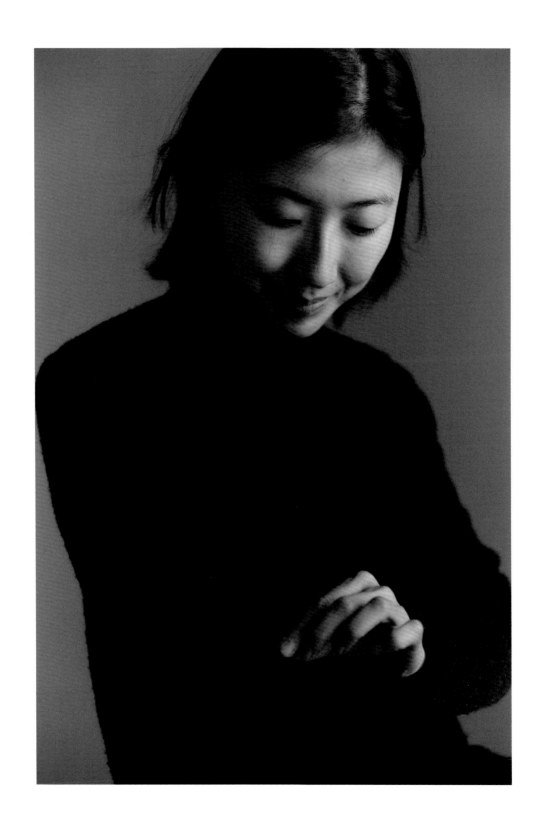

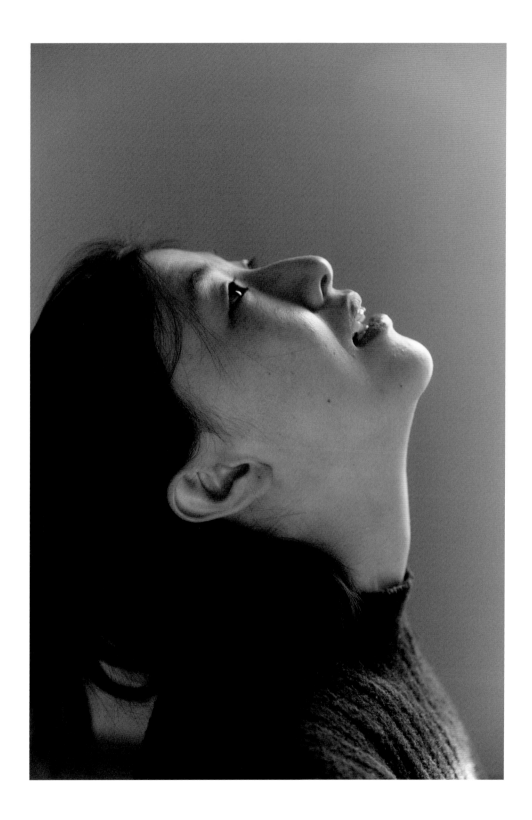

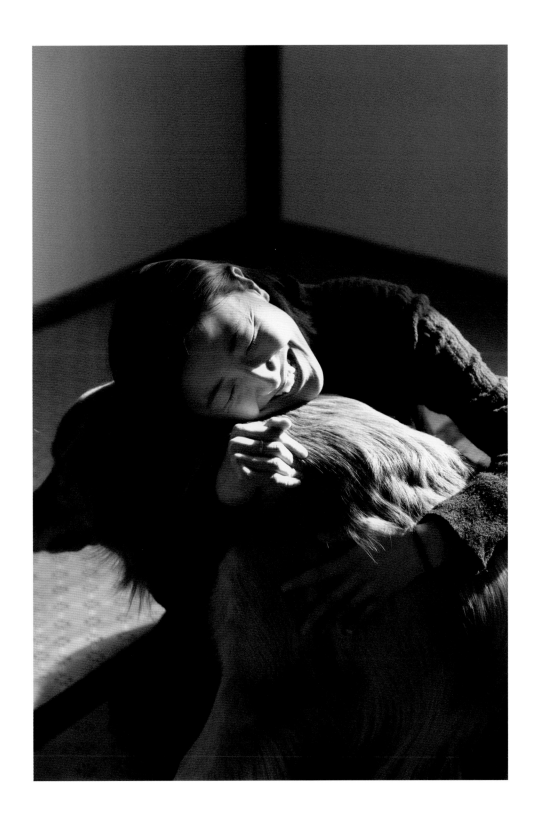

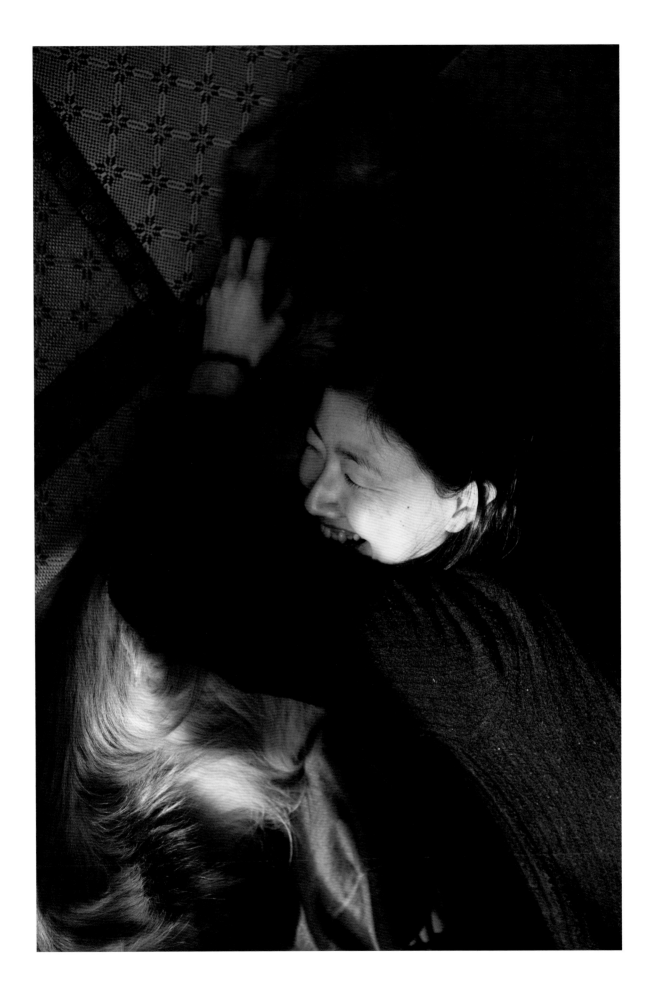

子 熙

她的皮肤有些敏感，

见到她时，她整个脸甚至耳根后都是红扑扑的，

正是这泛红的皮肤，

让她总被误会成害羞。

她内心抵触着这种误解。

这次的拍摄不乏她笑起来的照片，

她一定不知道自己笑起来的样子有多美好。

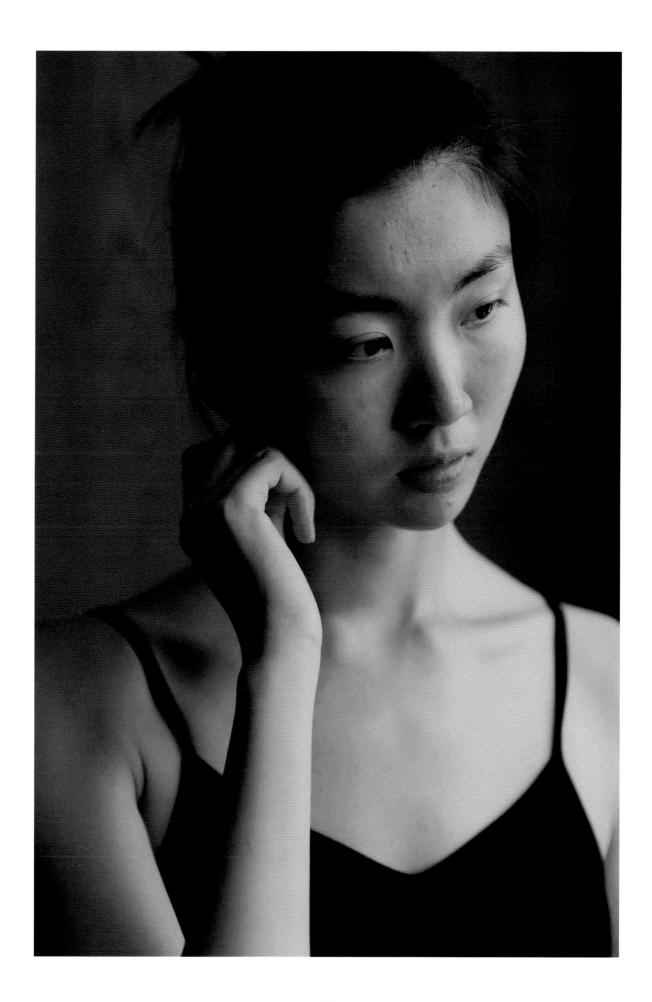

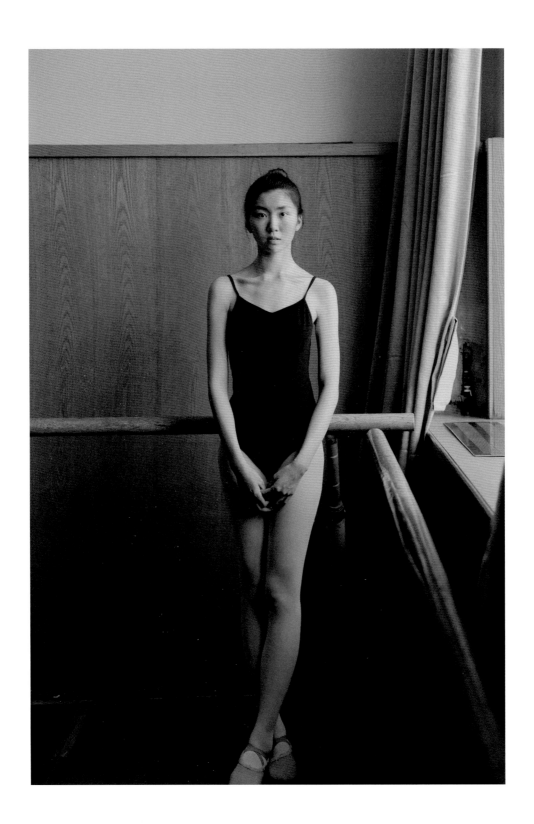

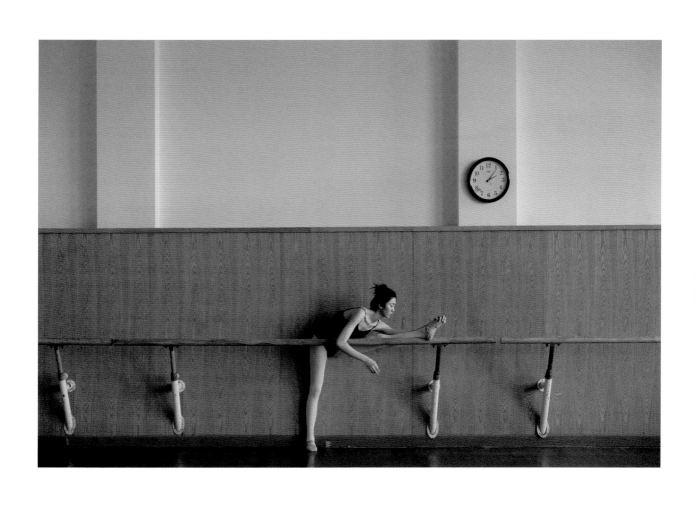

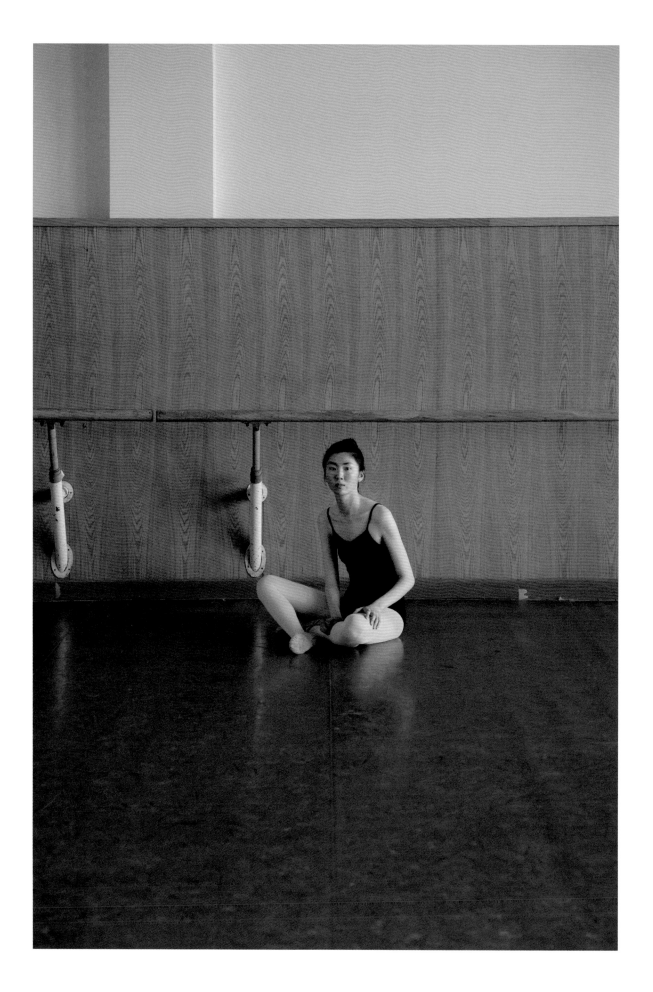

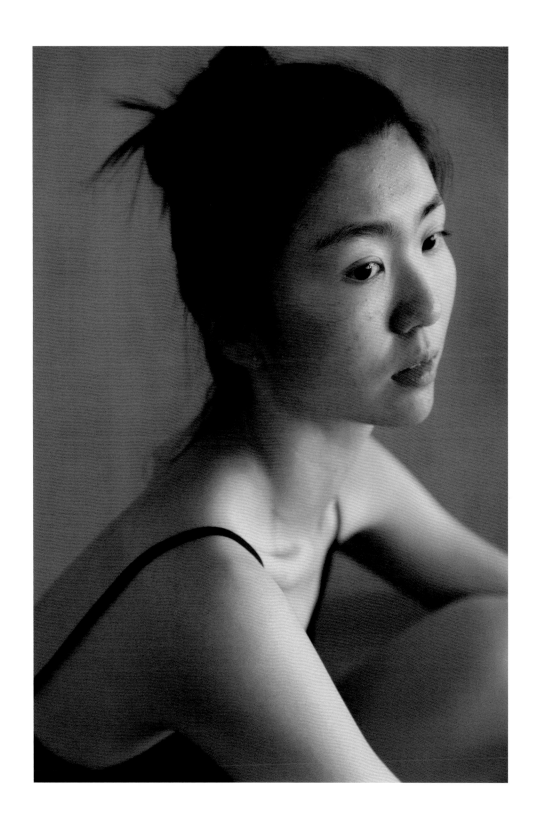

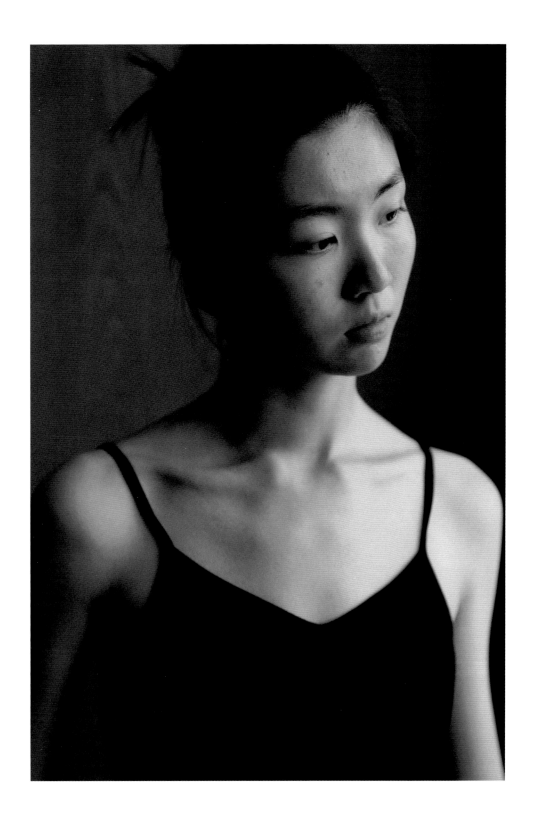

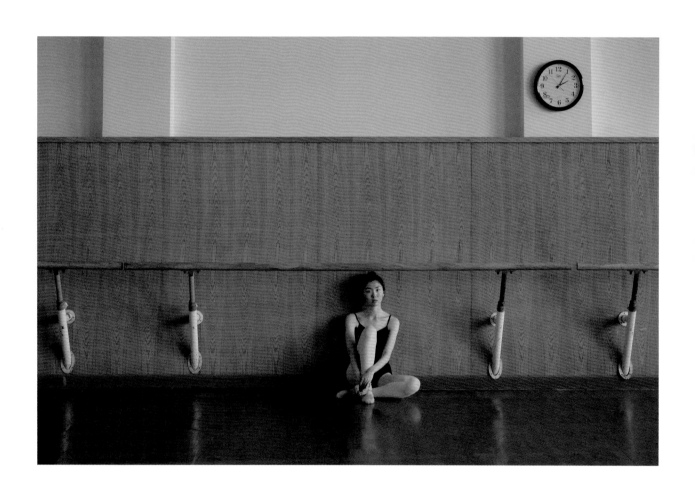

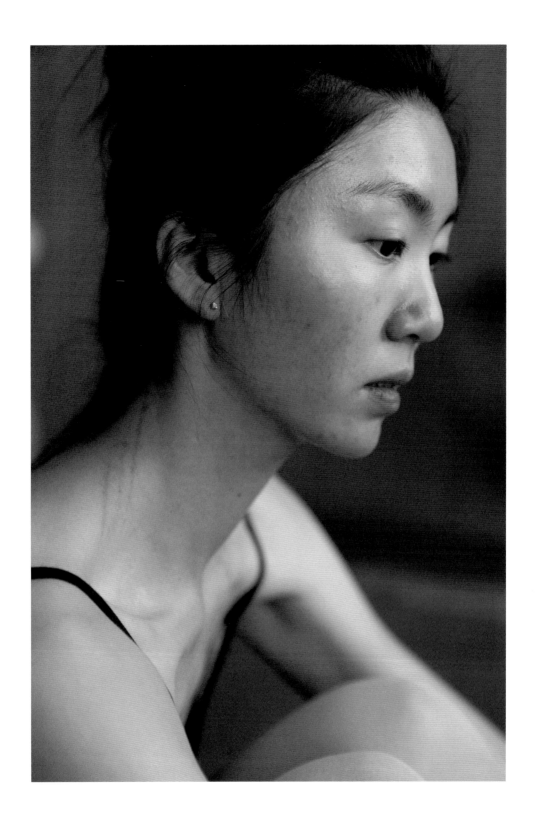

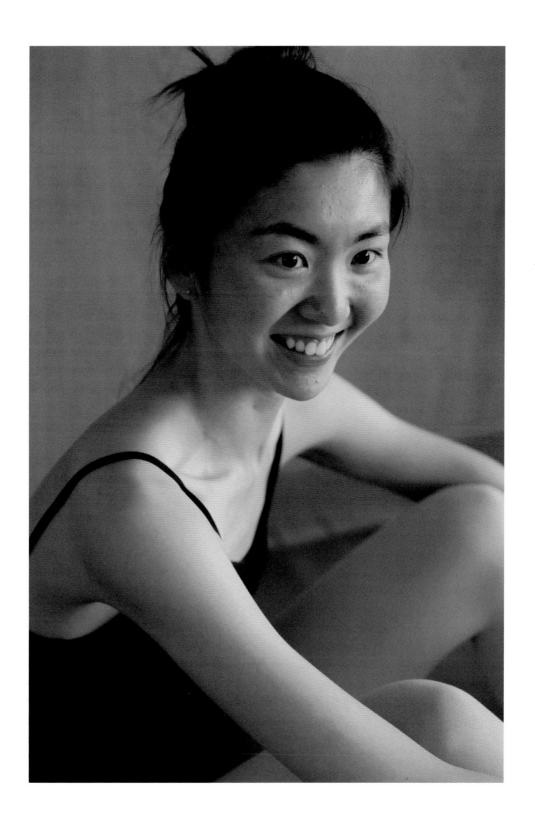

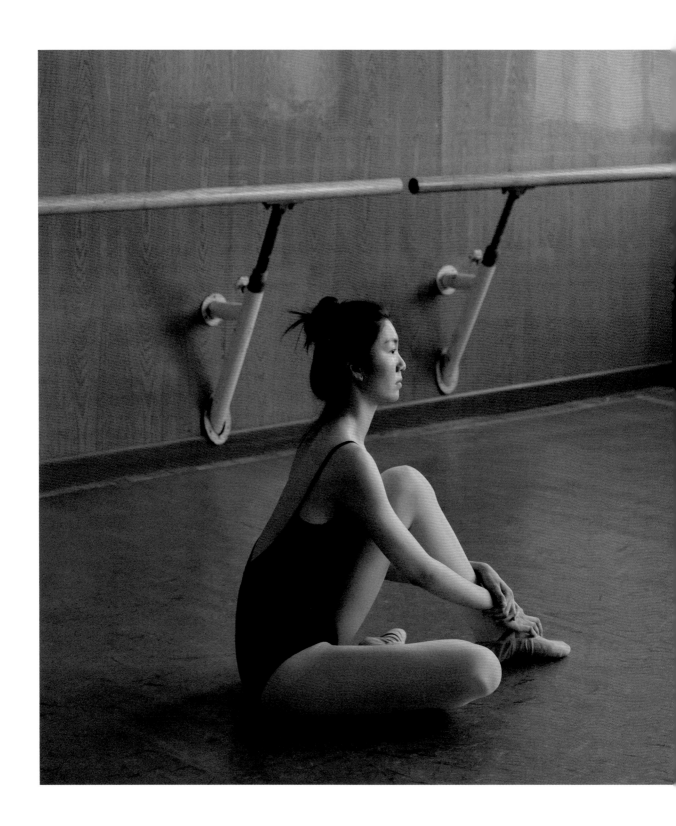

宇 航

"我怎么称呼你？"

"宇航。"

"宇航 —— 员？"

"哈哈哈，我向人介绍我名字时都是这么说，宇航员的'宇航'。"

为了这次上门拍摄，

她把她家不同房间的照片提前发给我，

还安排了家人在我到来前出门，

而她无比精致的眉毛和睫毛，让我一度以为她在拍摄前做了纹绣，

这一切的精心准备让我感受到了格外的重视。

这次拍摄是我这本书中进度最快的，

前后只花了不到半个小时。

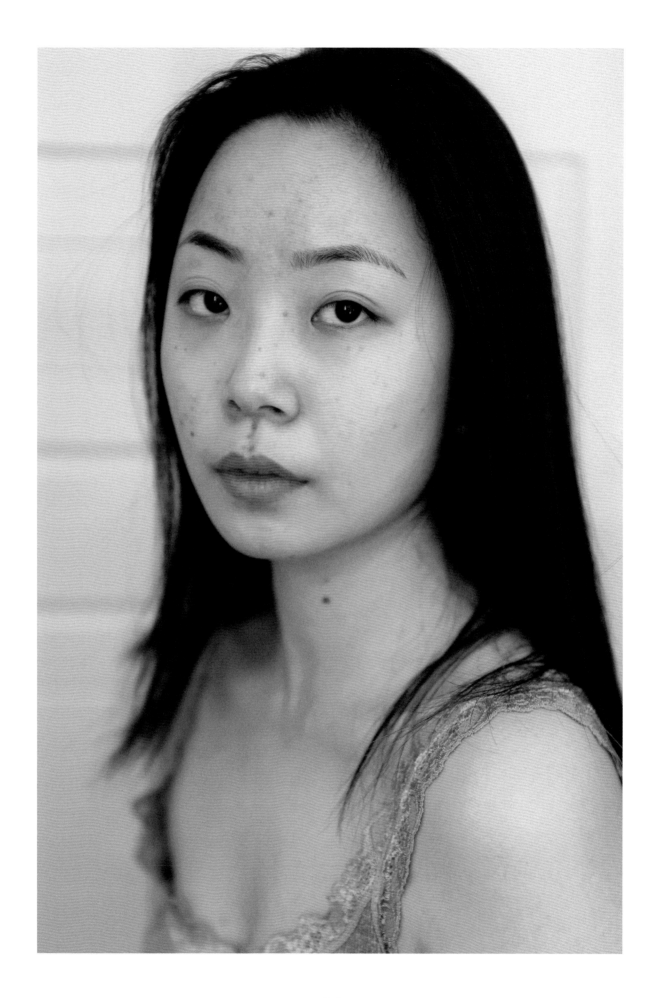

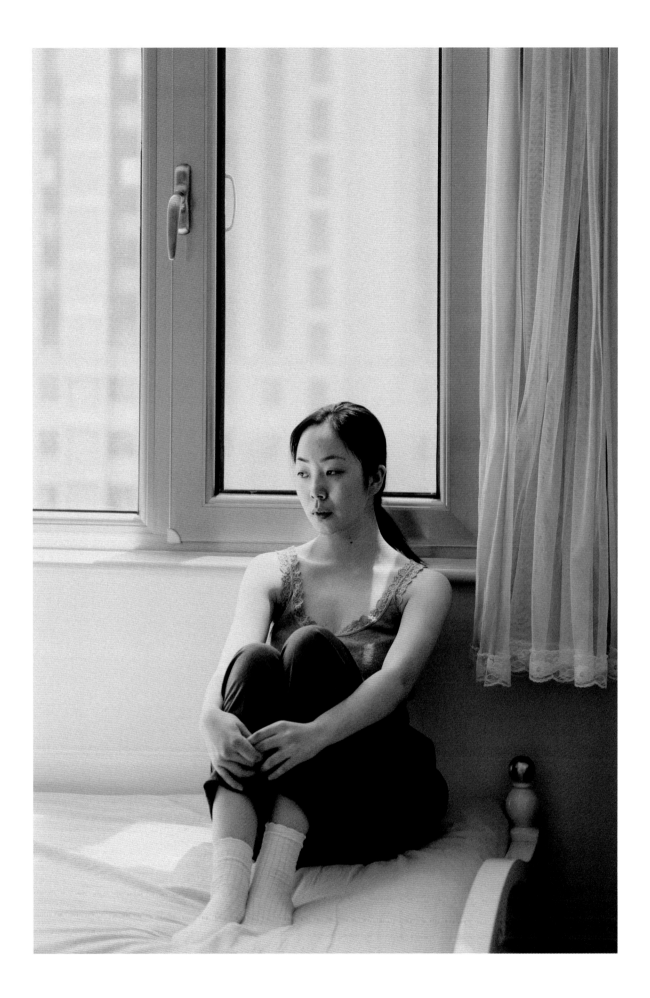

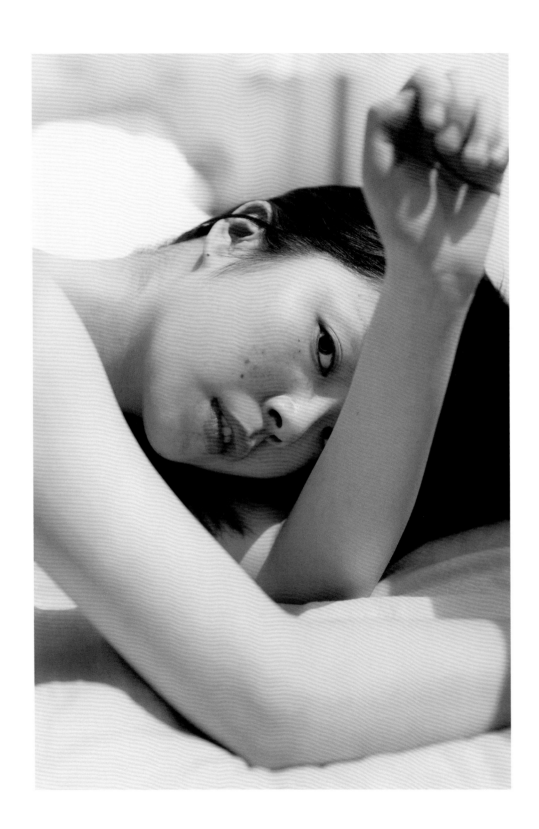

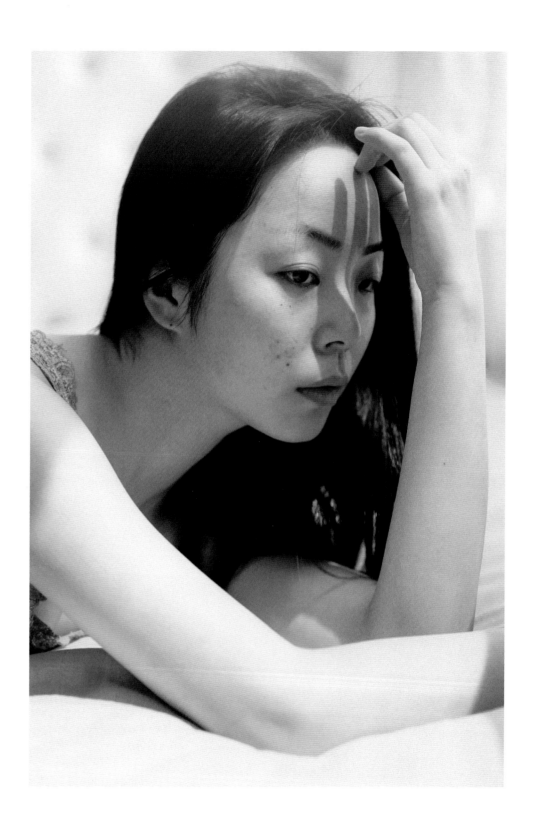

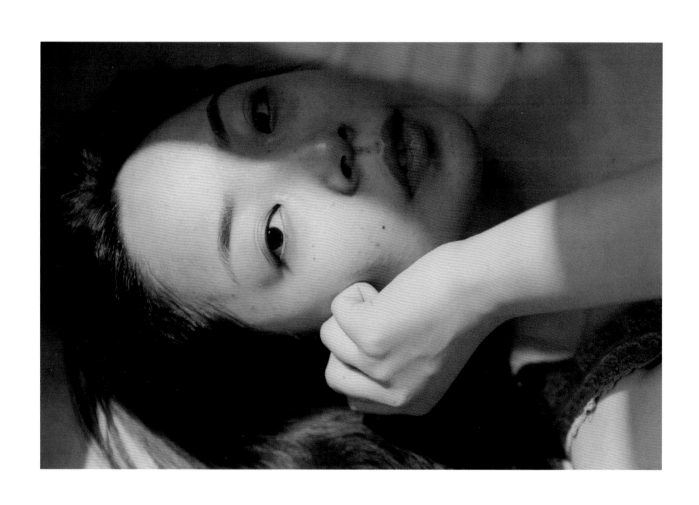

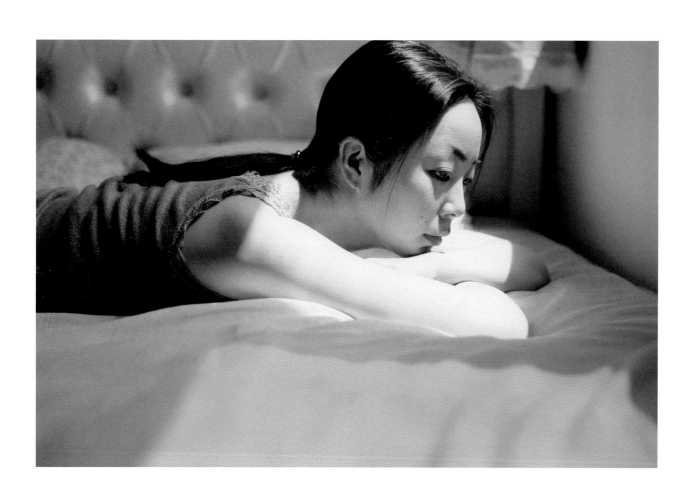

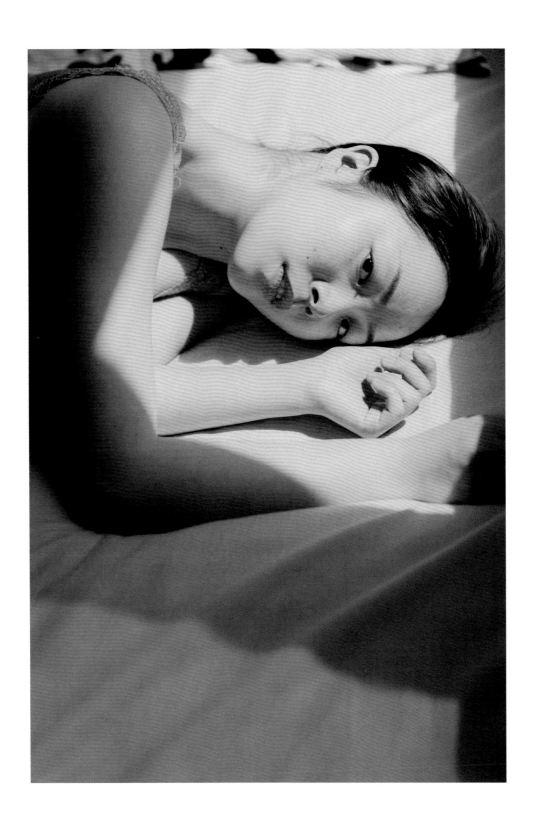

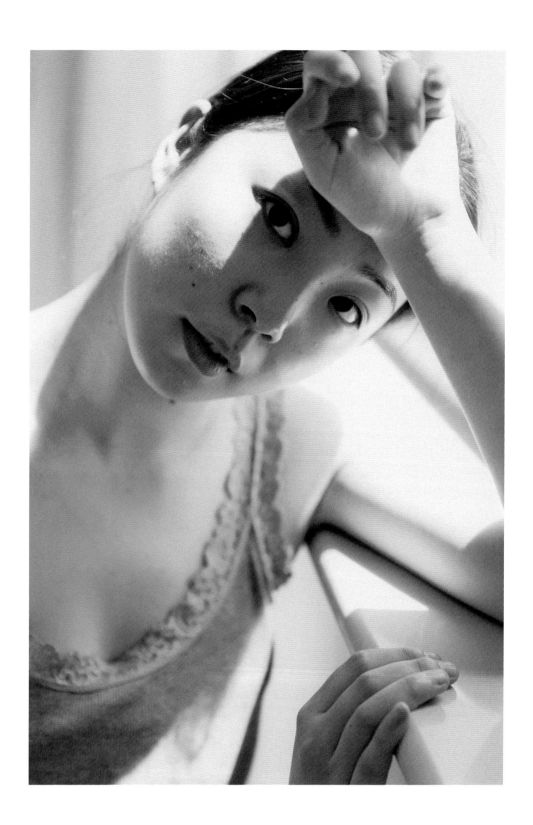

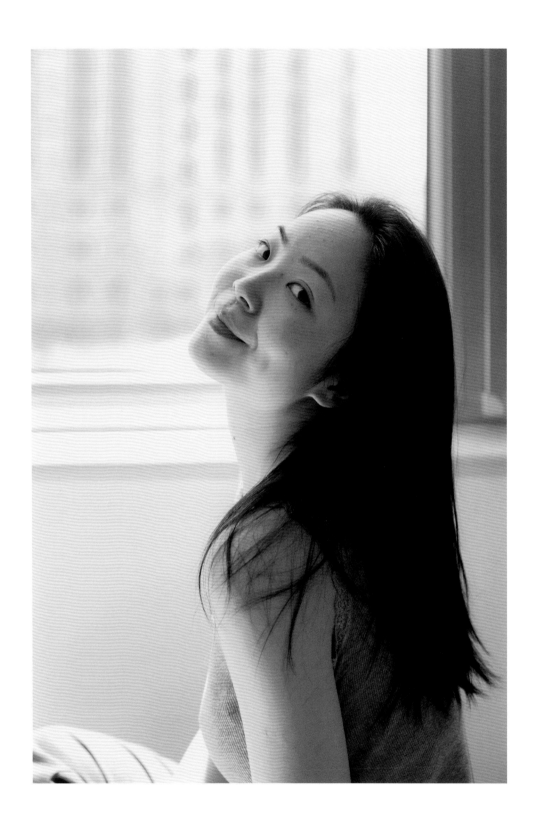

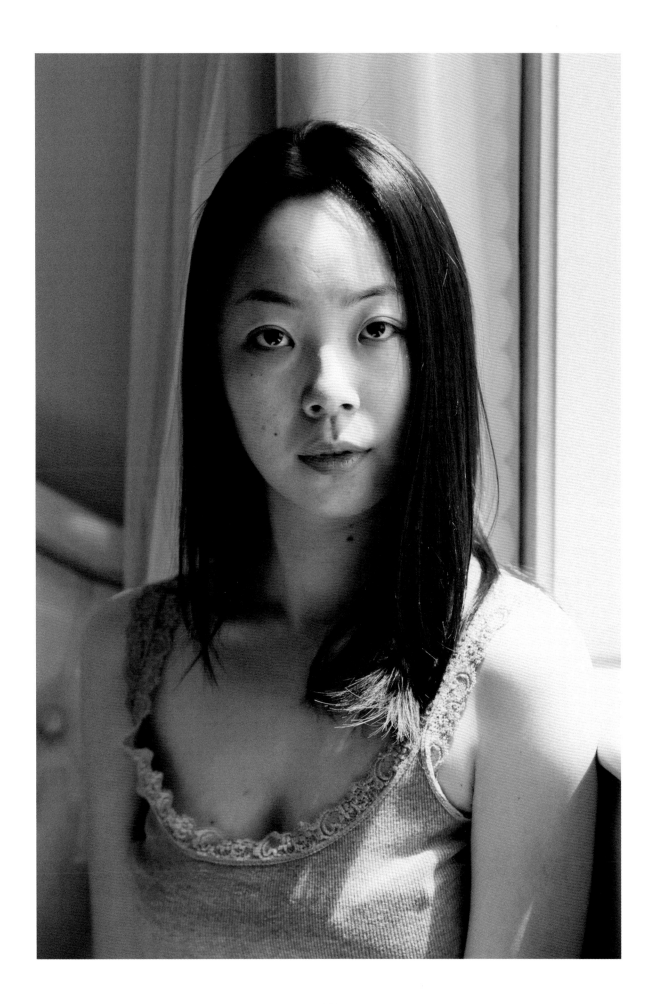

杨 婉

和她的相识缘于一场约拍，

2014年，在我做摄影的初期，她找到了我，

我现在回顾那个时候给她拍的照片，简直不忍直视。

是的，刚开始摄影那两年，对我来说就像黑历史，

因为那时的我，

刻意让镜头下的女孩迎合我当时的心境。

2015年，她给我拍了结婚登记照，

也是我家里唯一一幅摆放出来的夫妻合影。

再后来，她进入时尚行业。

而我也渐渐地与她少了联系。

2022年4月17日，

这天本该是她的婚礼，因为疫情延期了。

我约在了这一天去给她拍素颜，

觉得这个日子不做点什么未免有些可惜。

也许是我太久没有社交的缘故，

又或许是两个人太久没有了联系，

一上来的拍摄场面有一丝尴尬，

而我只能拿她家的三只猫打趣，以便快速打破当时的冷场。

好在，我们之间还有从前相识的底子，

从我们怎么认识聊到了彼此的婚姻生活。

我觉得我们在很多方面还是蛮相似的，

她跟我一样，在不熟悉的人眼里，

都是看上去难以相处的那一类人。

素颜这组照片完成之后，我在一个早上发给了她。

"一大早，直面真实。"我打趣道。

"挺美的。"她说。

照片中她过敏起的红点点太真实了，

她说仿佛看到了自己的初中时代。

有一段时间，她剪了短发，那种让人过目不忘的短发。

"你短发的时候，我们怎么断了联系呢？"

"我短发的时间非常短暂，那段时间很自卑。"

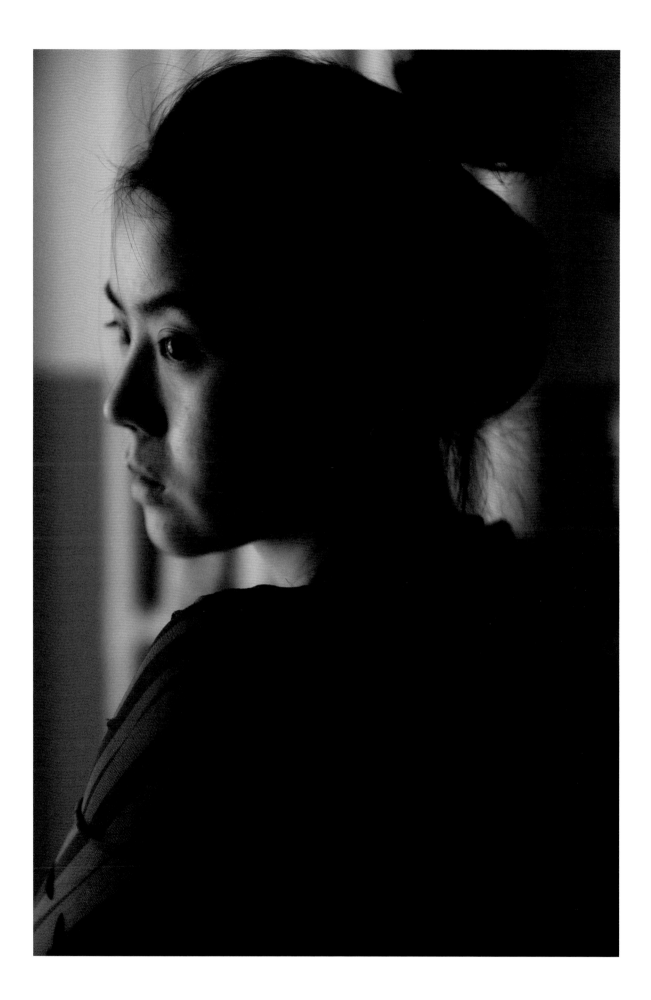

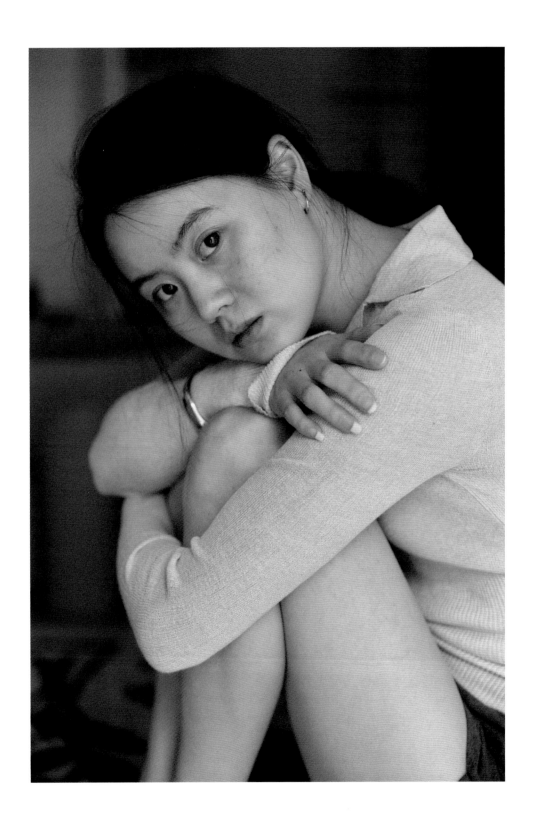

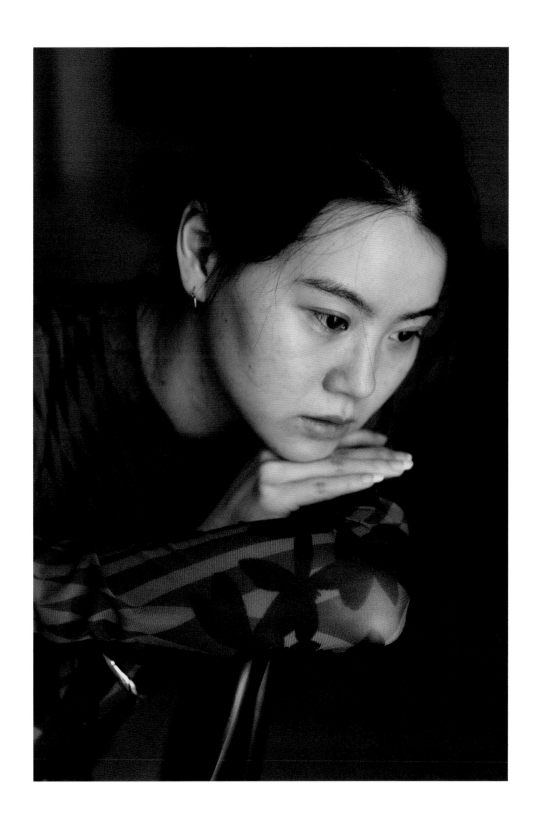

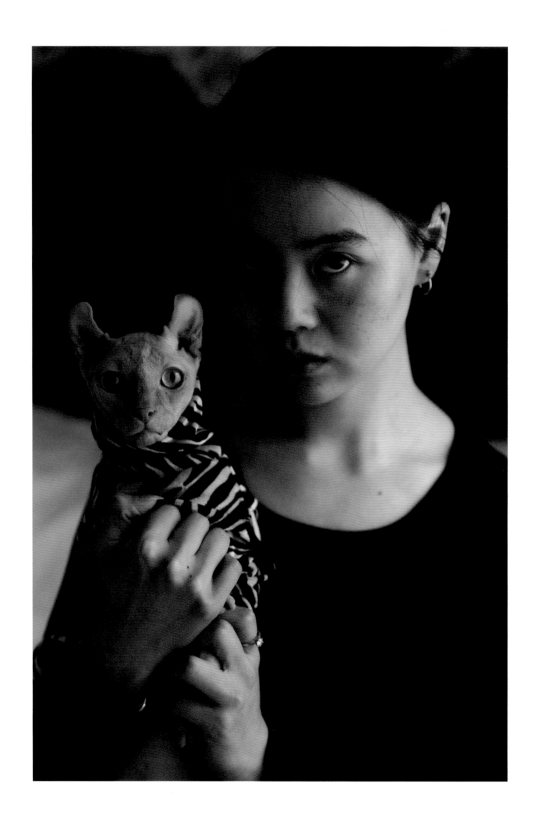

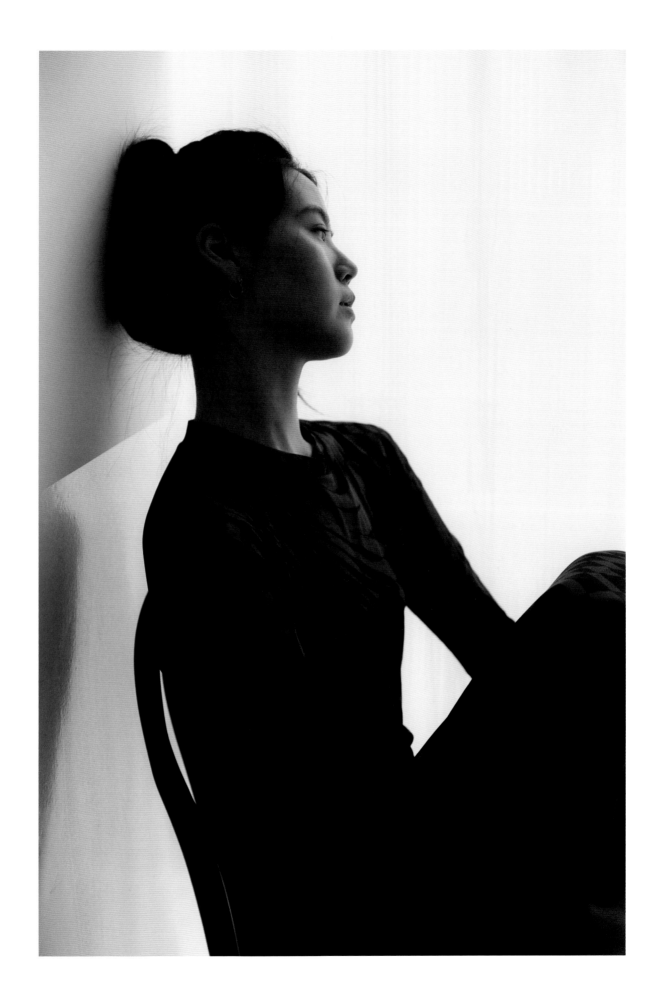

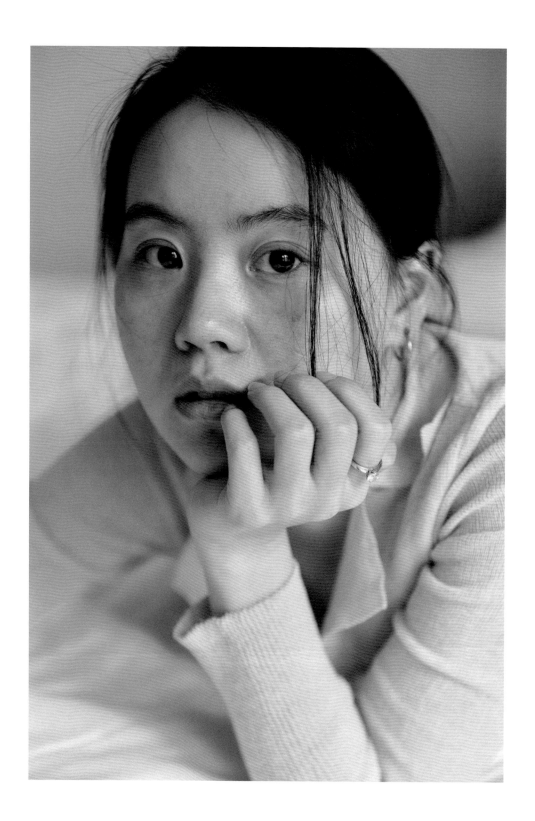

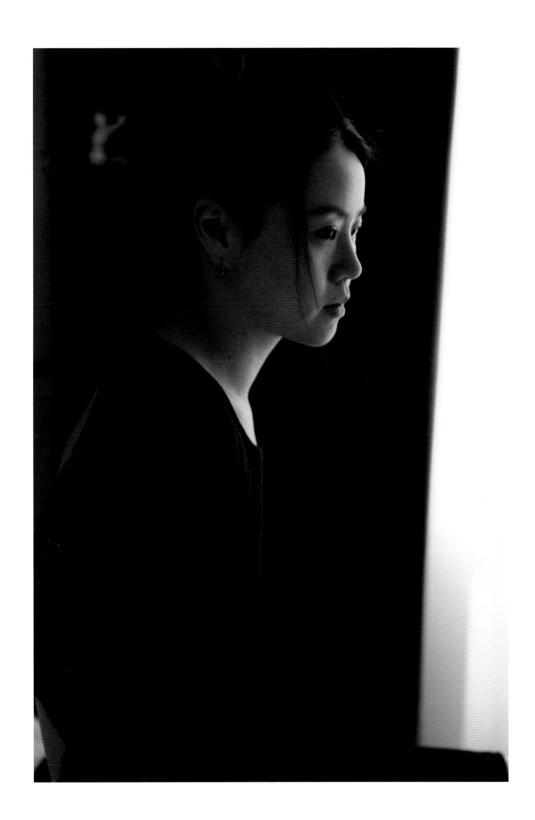

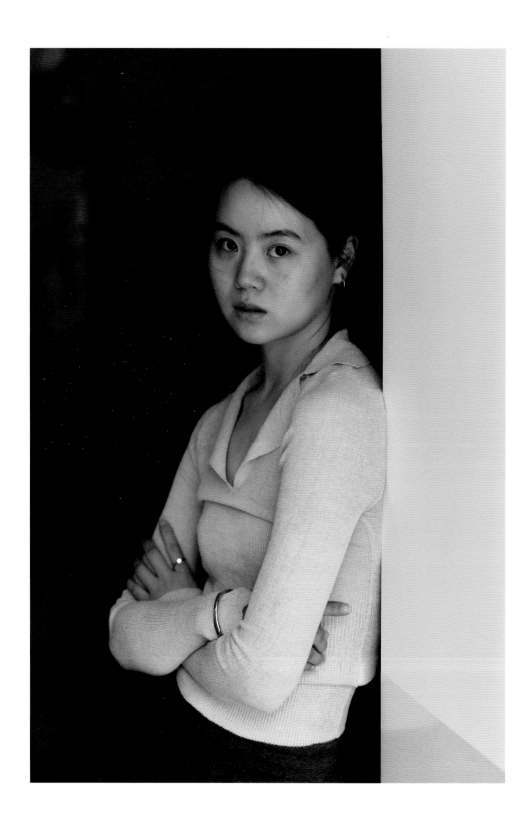

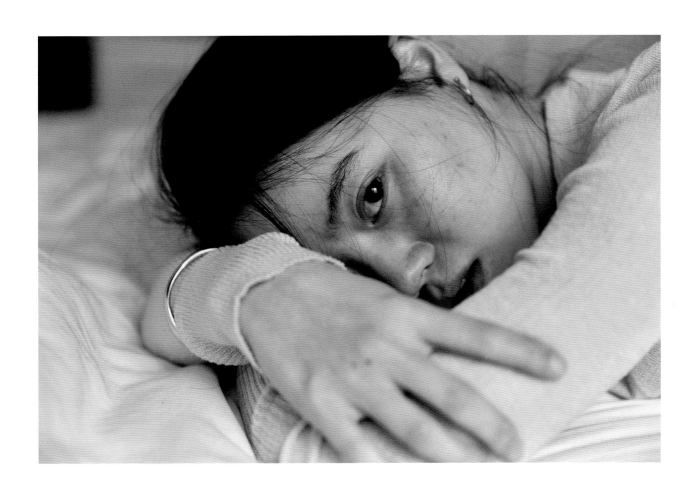

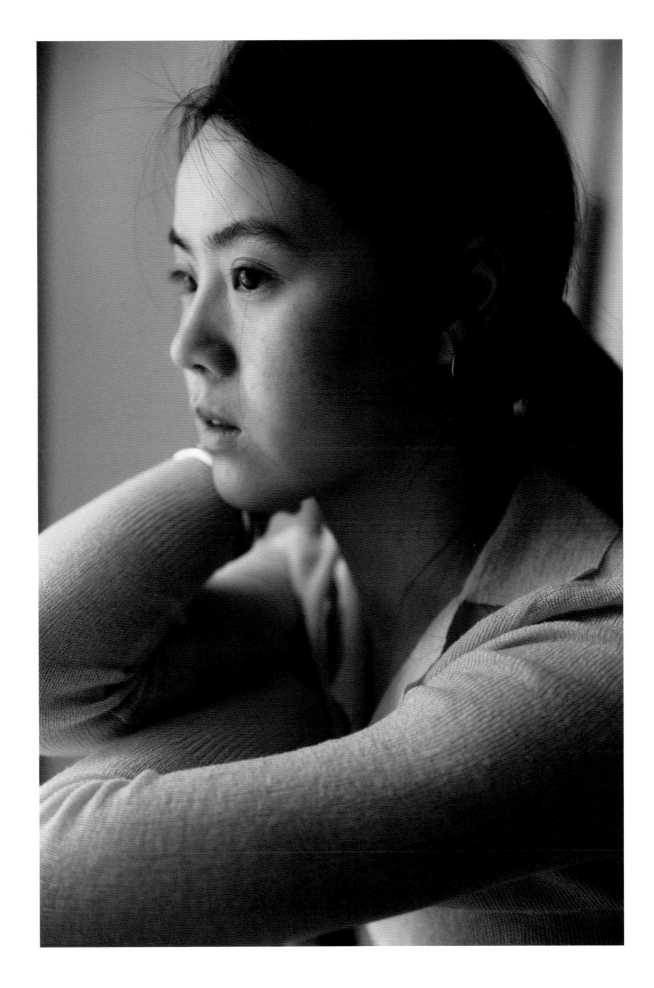

紫 燕

超模，

学霸，

这是紫燕 —— 一个学法律的模特给我的印象。

我一直都觉得单眼皮很有东方特色、很迷人，

而她却因自己是单眼皮，丢掉了几个模特工作。

但无论如何，她的雀斑、红血丝、单眼皮、厚嘴唇，

在我看来都是美好的存在。

大道至简，去伪存真。当摘掉大直径美瞳、双眼皮贴，脱下高饱和色彩的快时尚服装，进入一种健康的饮食作息后，整个人就会从焦虑当中抽离出来，从关注外在到关注如何提升自己的知识涵养。

我很喜欢她说的这段话，

也很欣赏她对生活的态度，

自律严谨，不放纵。

今年的她格外优秀，一些主流时尚杂志也不乏她的身影出现，

画面中她的自信由内而外地散发出来。

她说，自如是最好的状态，

有内在支撑的外表才可持续。

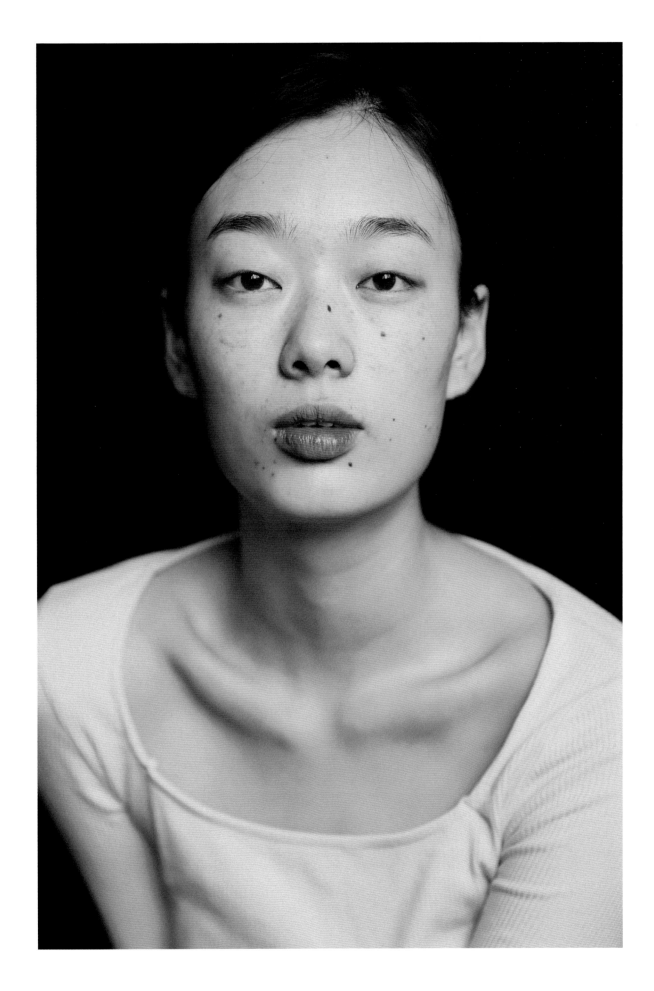

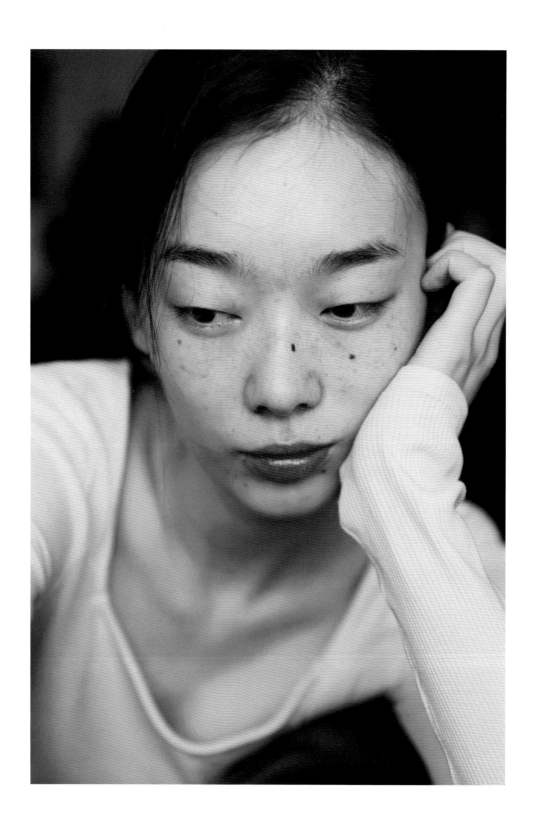

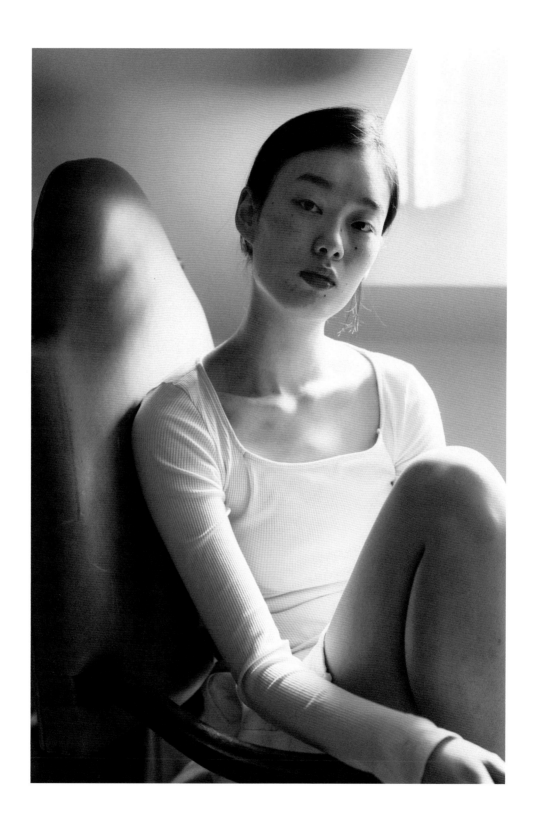

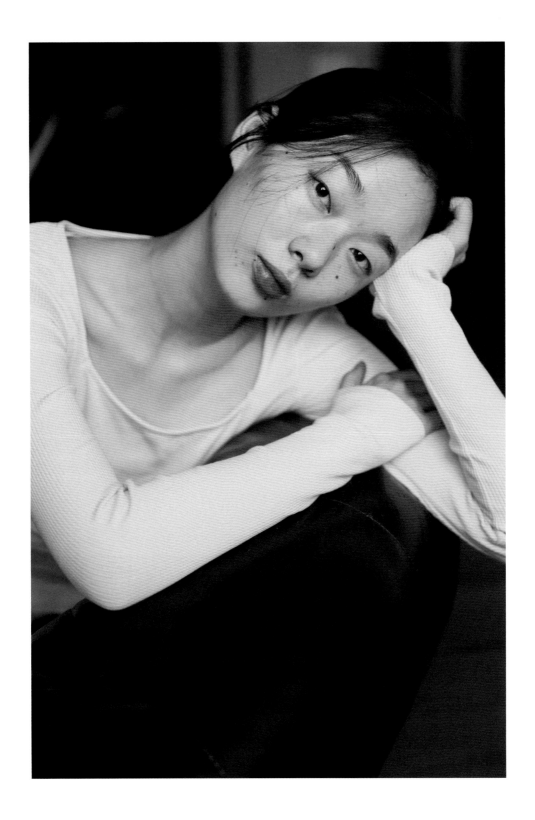

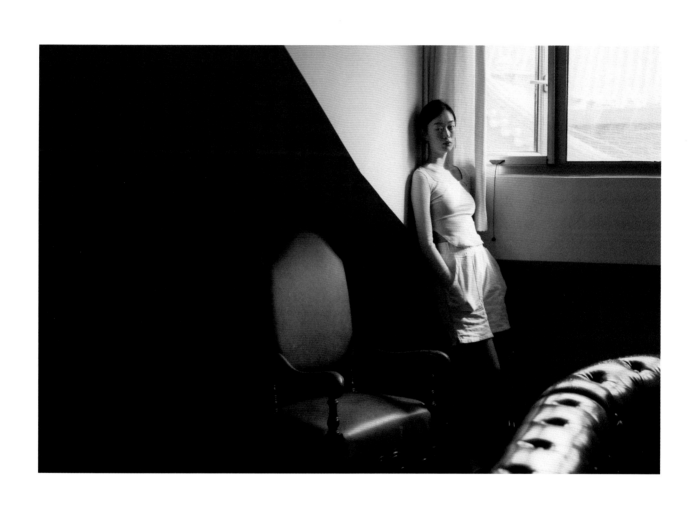

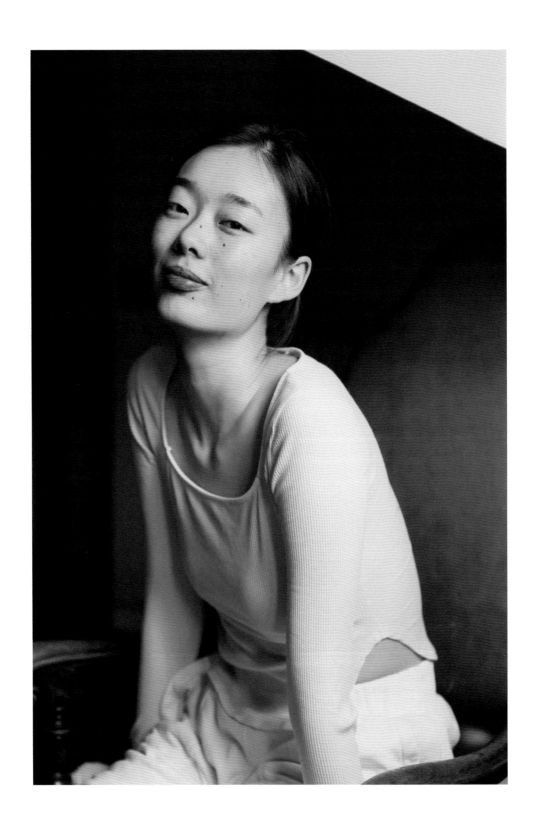

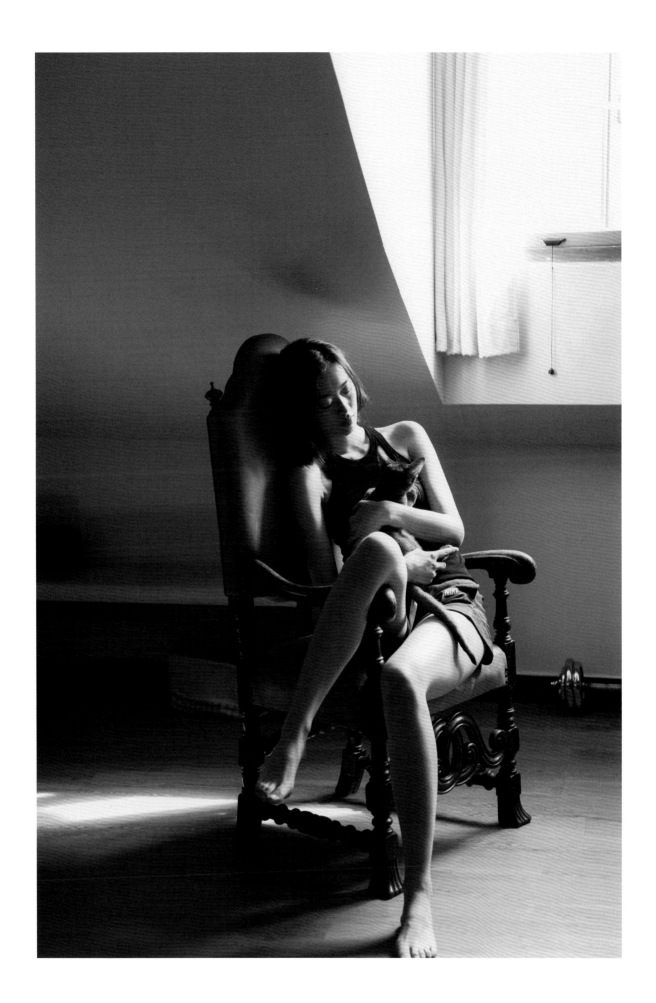

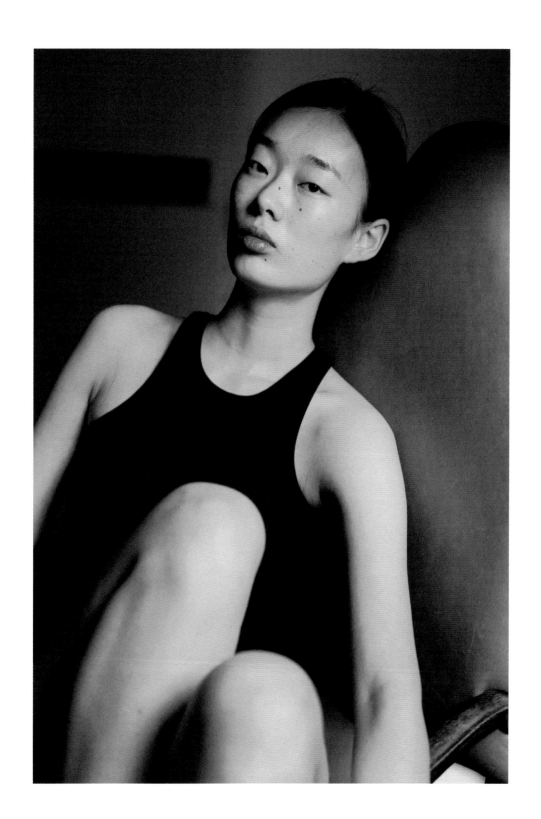

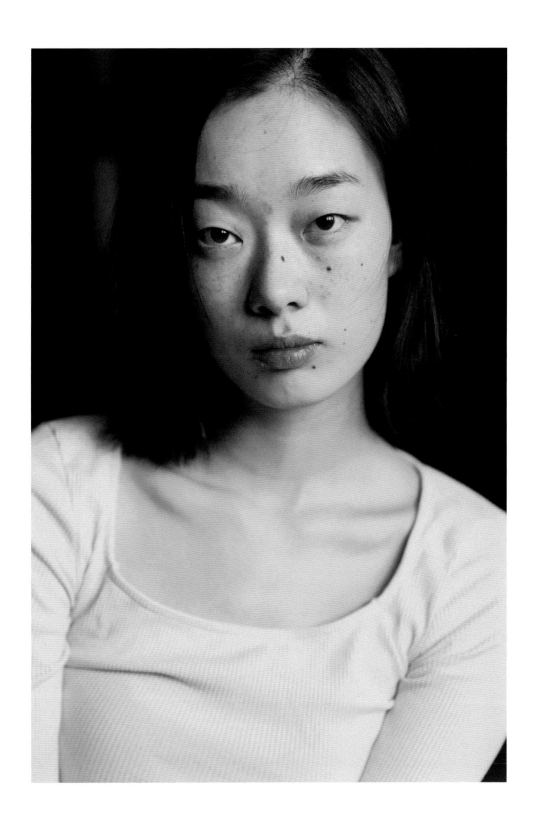

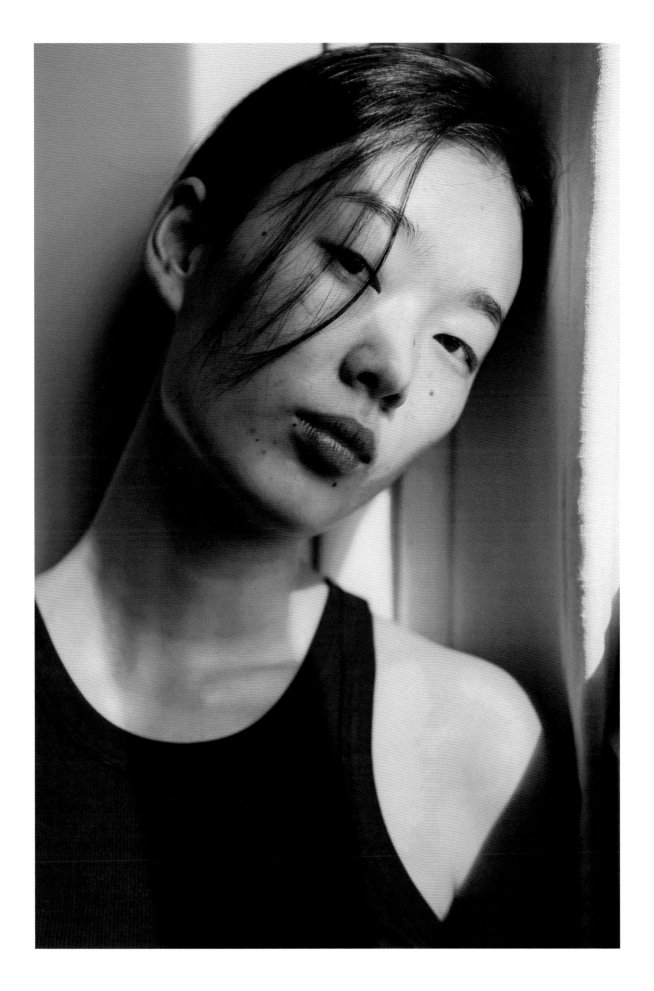

Red

认识她有好几年的时间了，
在我的印象里，她是那种笑起来很单纯的女生，
很安静，皮肤很白，
白到稍微一熬夜，她就好像画了眼影一样。

她有自己的小世界，外人无法靠近的那种，
她友善又谨慎地对待身边的人，就像一只小猫一样，
我终于找到了最贴切的词来形容这个姑娘给我的感觉。

我不知道正在看这本书的你们是否会有这种感觉，
有的人完美得让人不忍触碰，
拍她的时候，我会很小心的。

素颜项目启动没多久，我就和她约好了这次拍摄。
后来，我很小心地问：可以去你家里拍吗？
"当然可以啊，但是我的房间可能没那么大哦。"
紧接着，她发给了我她家的定位，是一个很不错的小区。
一路上我在想，她是一个人住在这里吗？那很不错哦。

她开门的那个瞬间，
映入我眼帘的是些许破旧的、凹凸不平的地板，
我一下子就明白了，这是她与别人合租的房子。
客厅的桌子凌乱地摆放着很多杂物，
没来得及扔掉的快递纸盒，
以及好似随时就要带着远行的行李箱，
厨房远远望去可以看到浮起的灰尘。

这合租房的公共区域好像很生活化，但却少了生气。

她房间门打开后，我才意识到，这与公共区域是一个极端对比，
她的房间布置得井井有条，这并不是指有多干净整洁，
而是，她的心头所爱都有序地摆在房间的各个位置：
白色置物架上摆放了很多猫咪玩偶，很多很多，她说这是一个系列；
旁边的架子摆满了书，我印象最深的是《布达佩斯大饭店》那本粉色硬壳子
的书；
墙上挂的是她拼好的拼图，好几幅，
我说这得是多有耐心的人才能完成的墙上装饰，她说她现在也没什么耐心。

也许房间里突然多了一个人，让她有些许不自在，她弹着吉他唱起了歌。原来
她的声音那么干净，干净得没有一丝杂质。
我在这个间隙拍摄了很多，大部分都是侧脸。
后来我放慢了拍摄的进度，跟她聊了几句：

"你买了那么多猫咪的玩偶，为什么不养只猫呢？"
"我可能怕自己养不起吧。"
"你现在在做什么工作呢？"
"在做直播。"
"带货吗？"
她笑了笑：
"不带，我直播唱歌。"

不知道为什么，我有些心疼这姑娘。
她内心怀揣着炙热的梦想，被保护得很好，
就像一朵莲花，不染淤泥，
她正小心翼翼地实现这个梦想。

拍摄的那个下午听得最多的歌曲是 *Golden Leaves*，
她说这首歌歌词很美，像诗一样。

写下文字的此刻，已经是夜里 11 点，
我找到这首歌，点下播放键，回顾着那个下午。

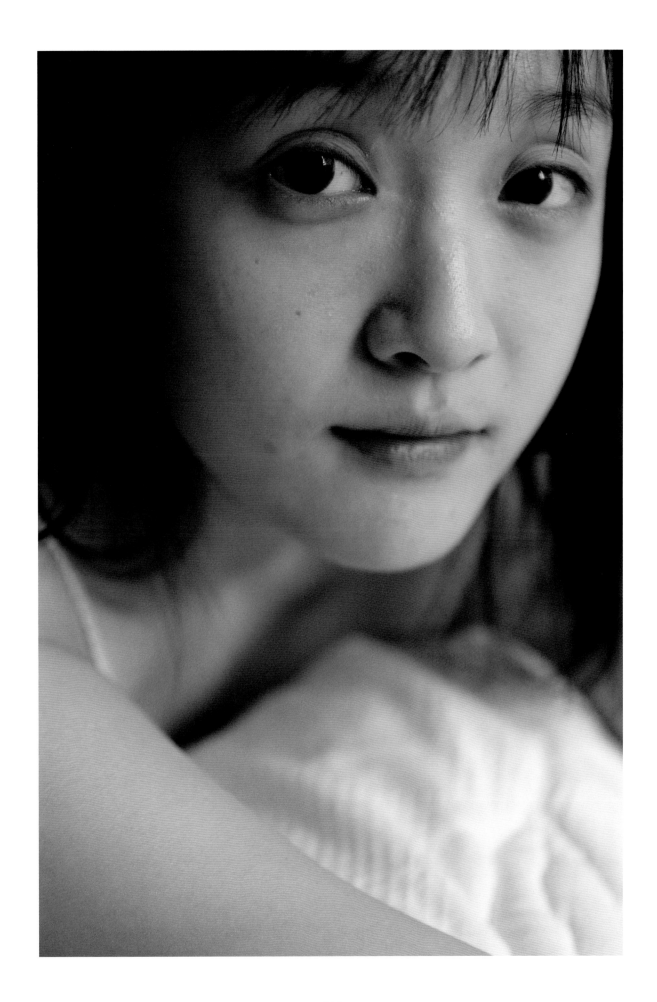

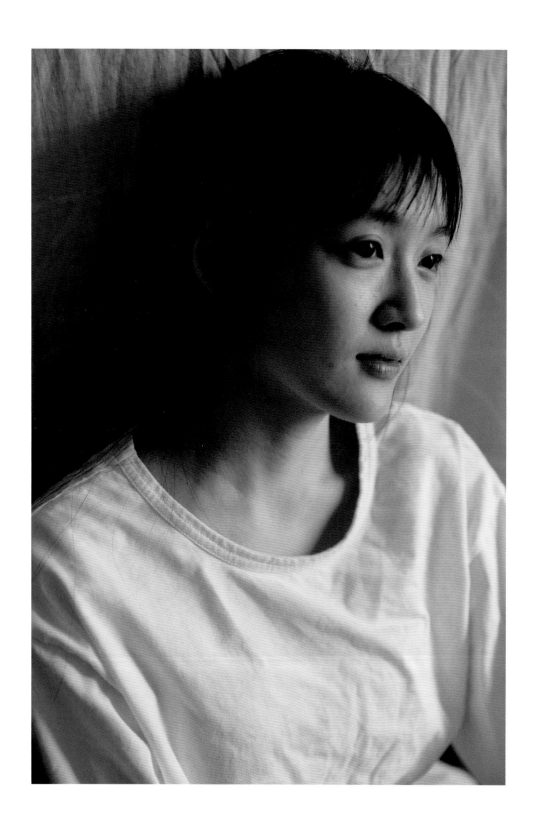

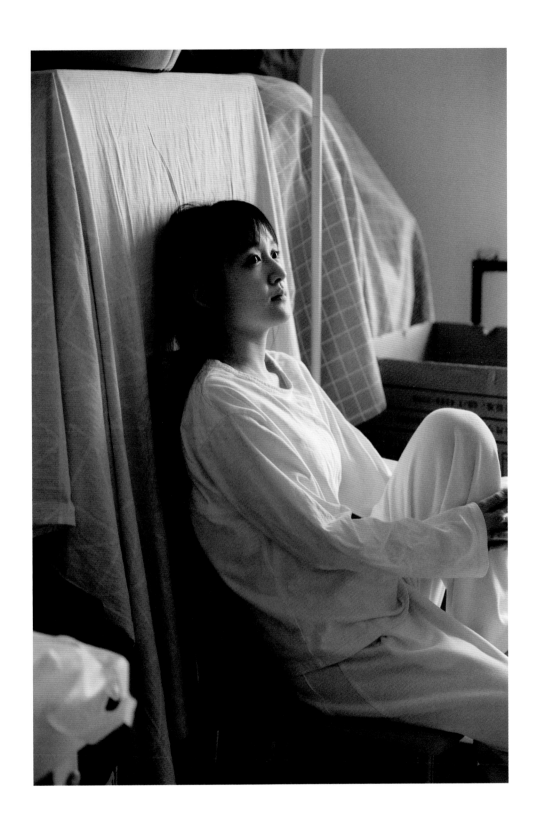

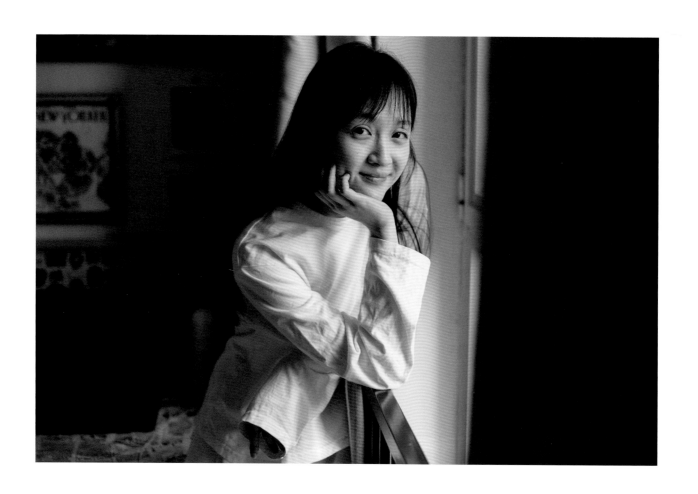

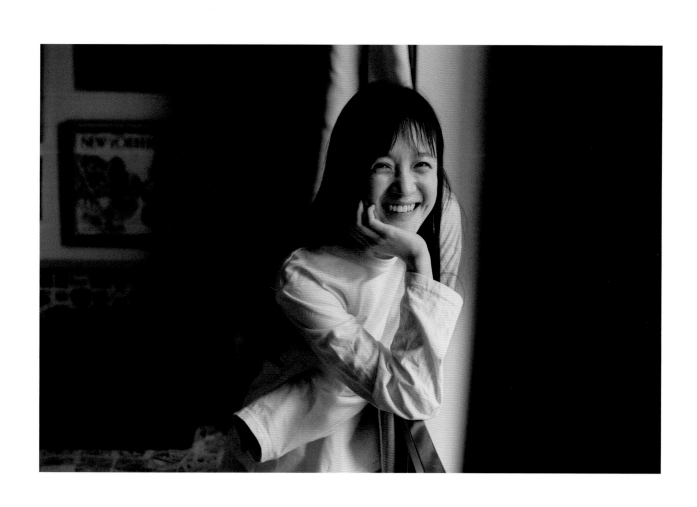

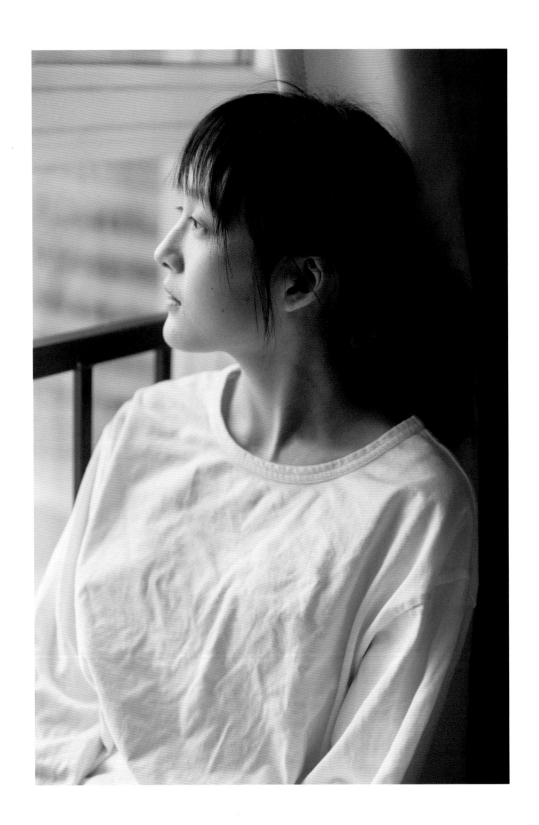

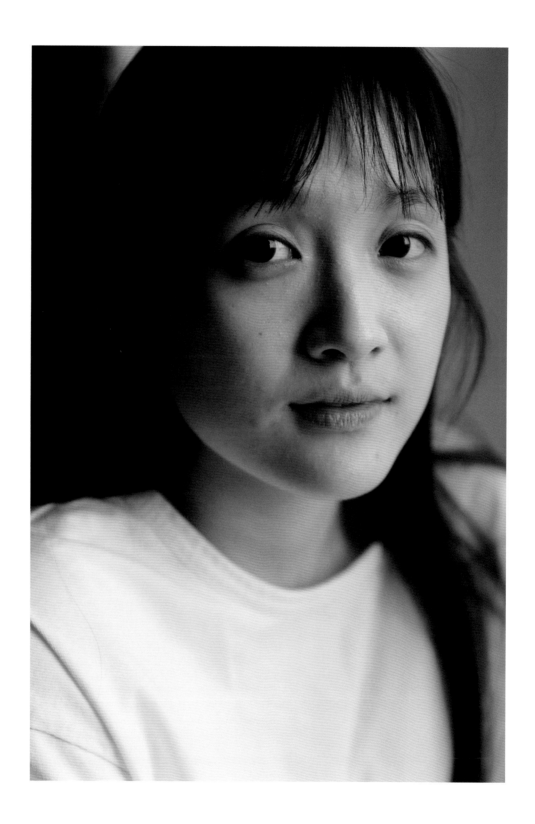

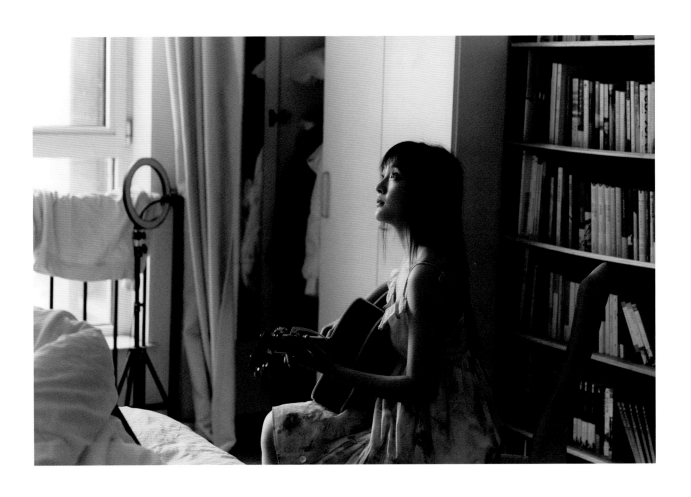

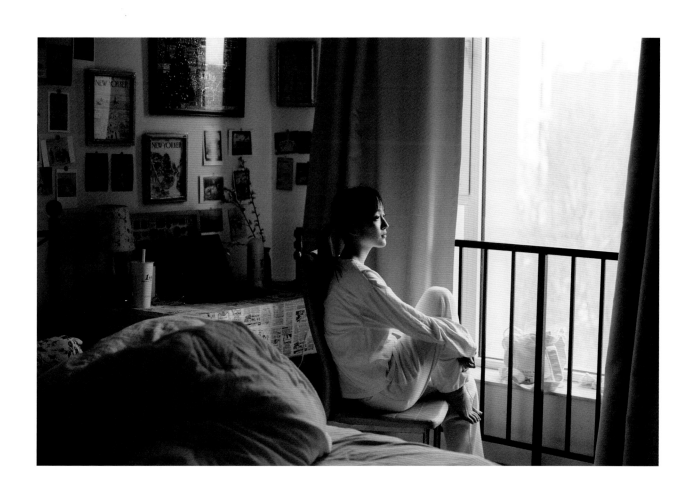

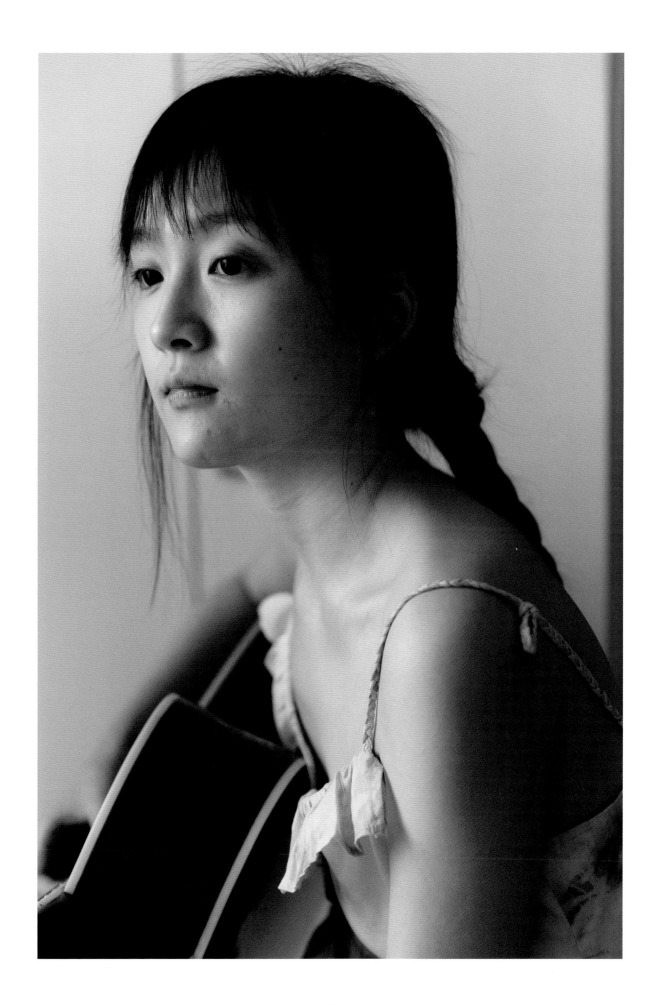

吾 关

我与她刚好是同行，

她也是摄影师。

那天去她家里，刚进门，我愣了几秒。

她家的墙壁、床、衣柜、窗帘、生活用品，甚至头顶上的灯都是白色的，

唯一有颜色的居然是她屯的菜，

哦不对，还有餐桌上黄色的花。

但那鲜亮的色彩，显得颇为突兀，

或许我默认了，这样的房间里不该有饱和度那么高的色彩存在。

第一次见面，就算是网友，两个人也有些陌生感，

她招呼我像招呼客人一样，热情却又局促不安。

咖啡，水，水果，她能想到的都问过我了。

我们花了很多时间在头发是扎起还是放下这个简单的问题上，

甚至，服装也来来回回试了几套。

我打开她的衣柜，除了白色，居然还有其他颜色的衣服，

那就是黑色。

我并不想用"极简"二字去形容她的房间，甚至是她。

我感受到的更多是独处的能力，

那种和自己相处的自洽能力。

她说傍晚时，她的房间最美。

如果不是因为时间紧，我倒是很想留下来，看夕阳洒进她的房间，

也许就像是投影一样，温暖的余晖灌满整个房间。

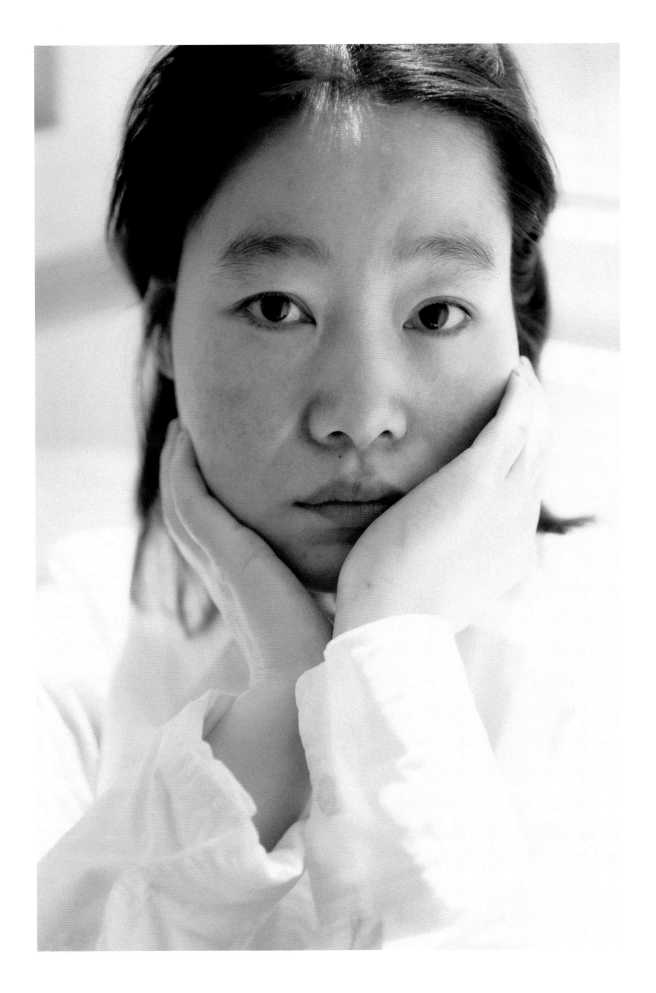

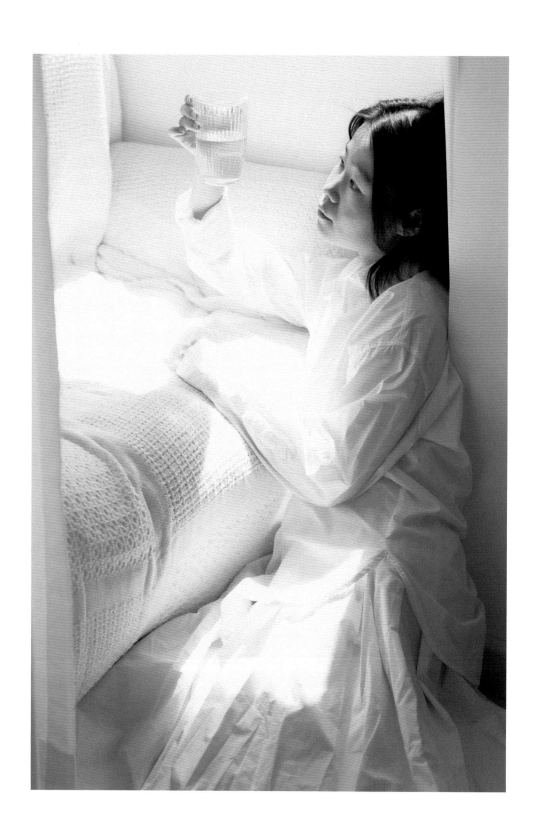

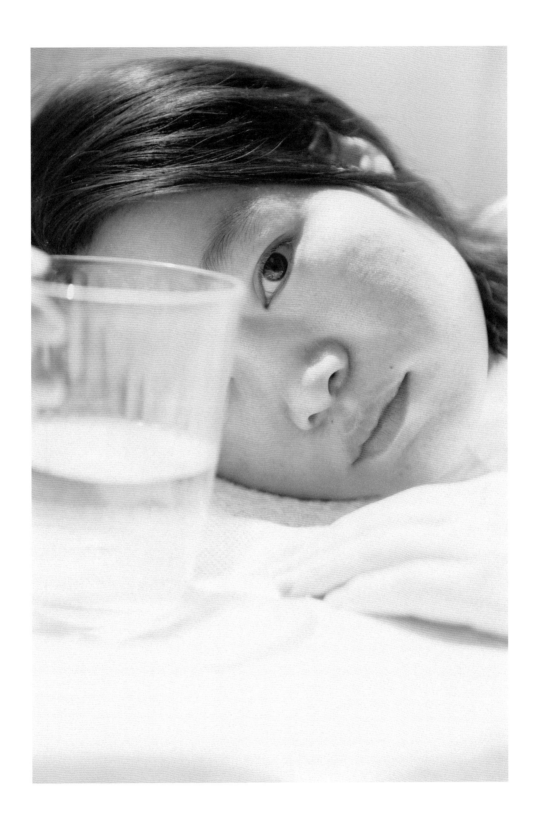

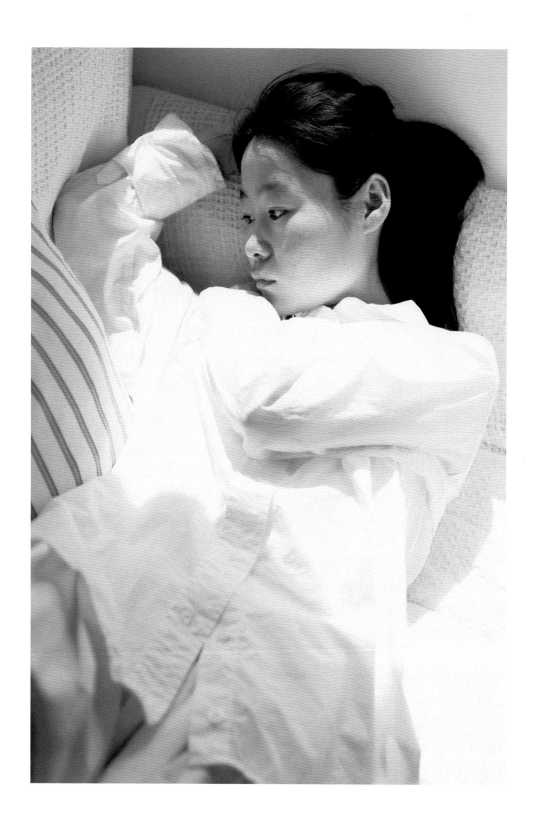

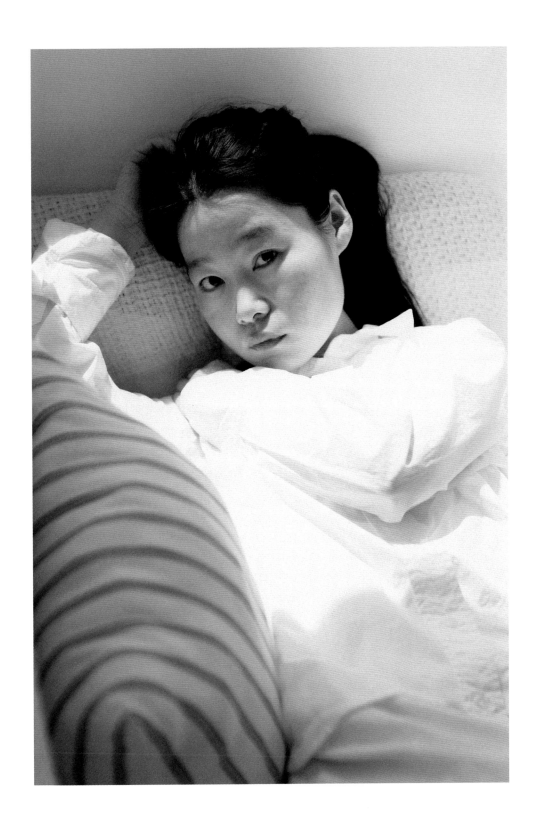

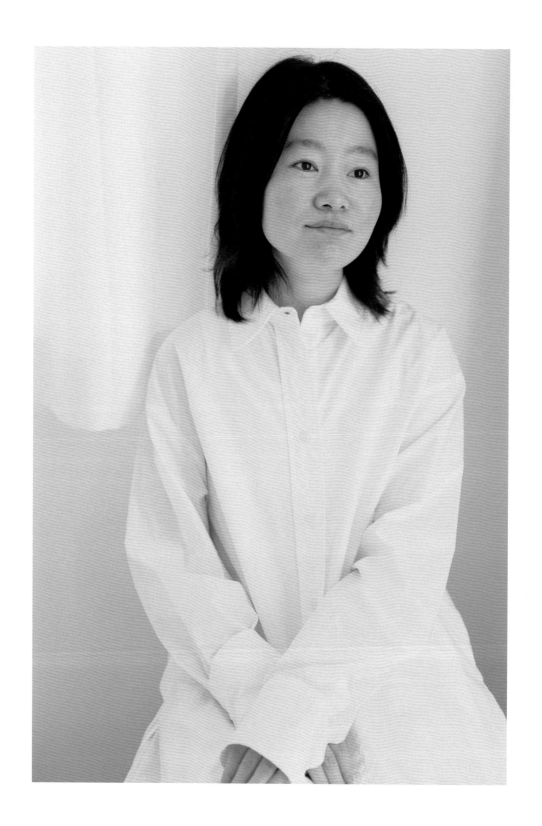

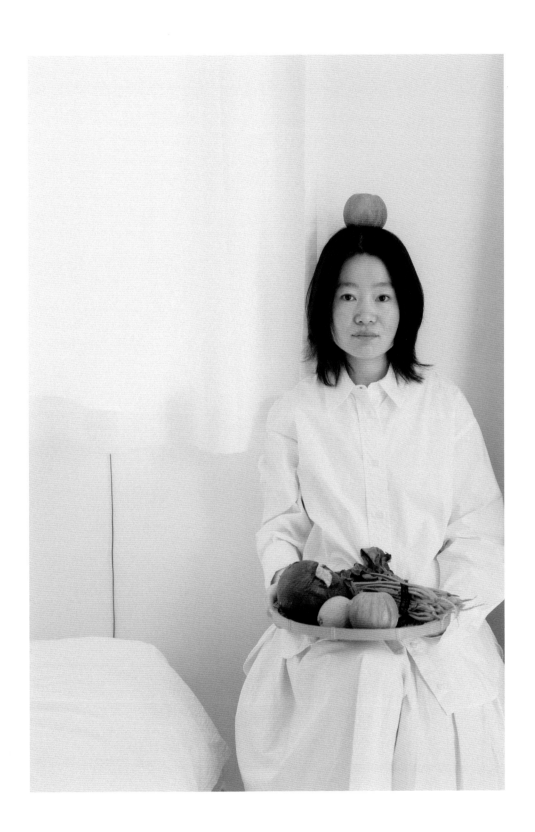

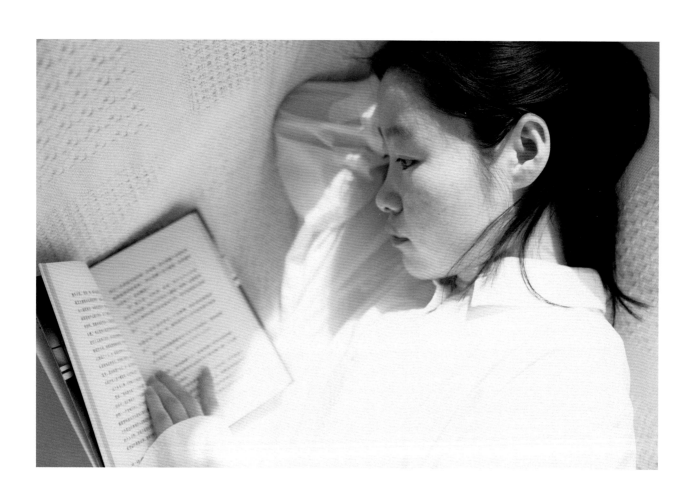

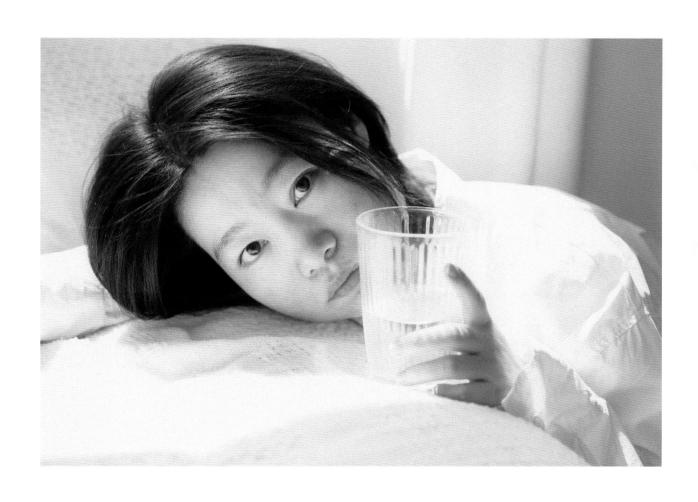

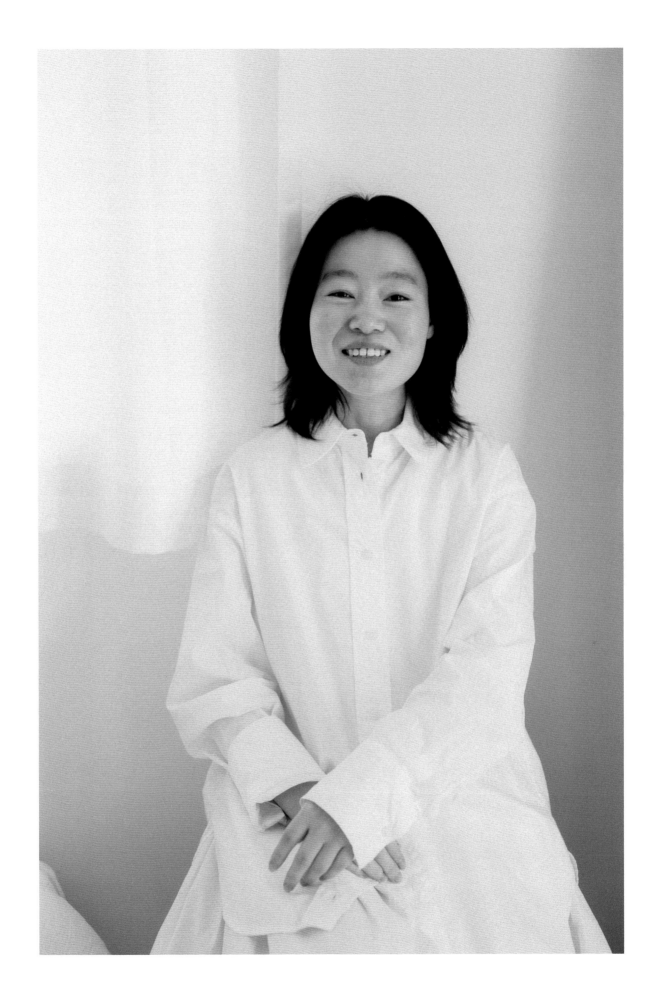

Grace

初次见她是在我的工作室，

那天她带了一些比较中国风的衣服来拍照，

她妈妈陪着她来的。

她澄澈、天真的眼神令我难忘。

我总是希望捕捉一些有经历的眼神，

但是在她身上却丝毫看不到。

她的眼神太干净了，

甚至可以说是纯净。

同时，她挺拔的身姿又时刻流露出自信。

我不禁感叹，

真的很难找到如此气质的女孩。

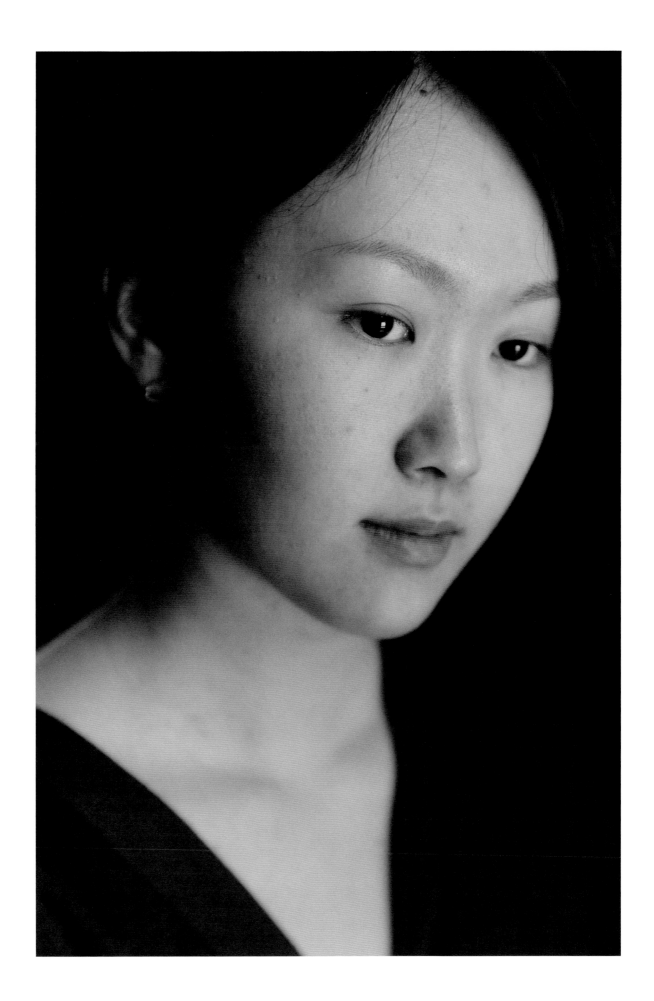

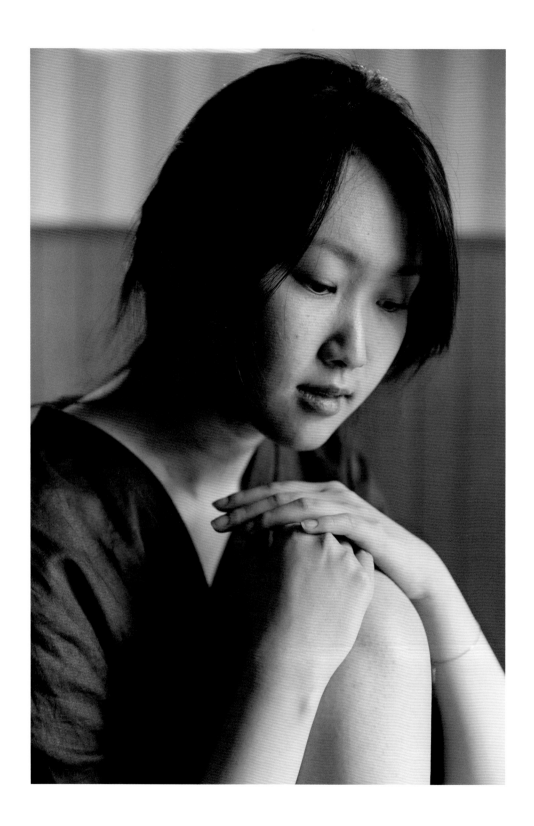

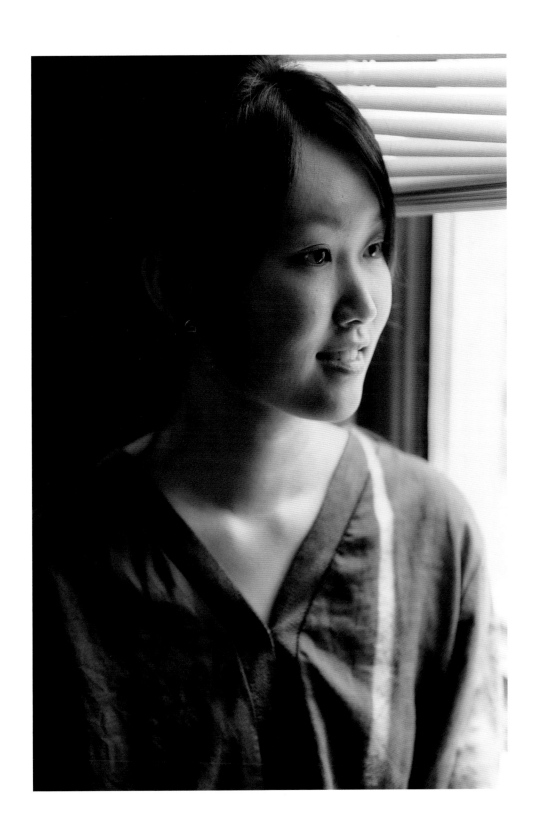

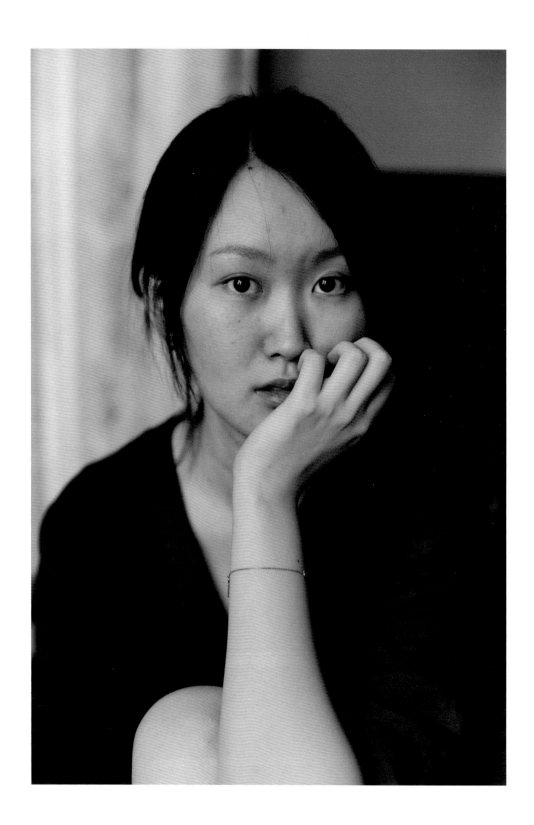

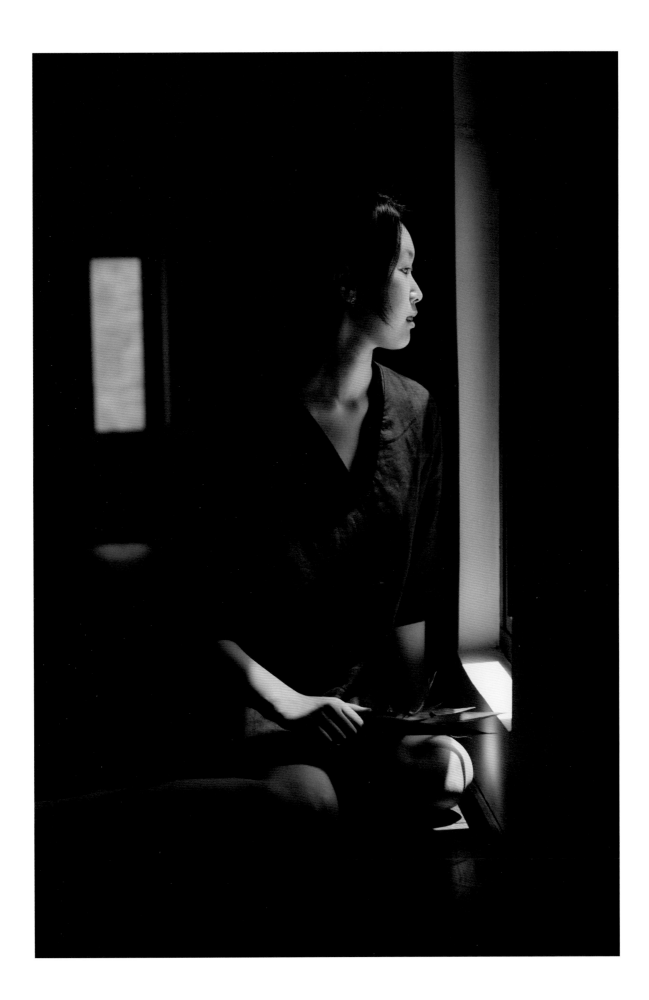

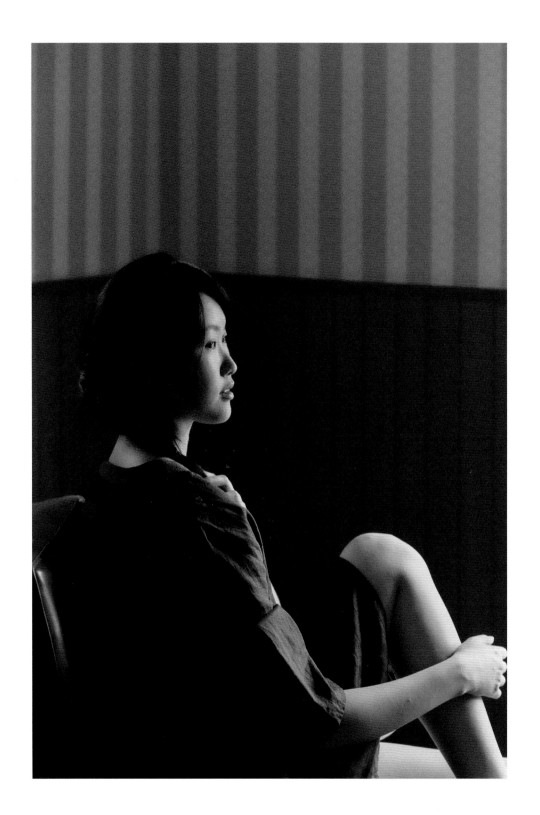

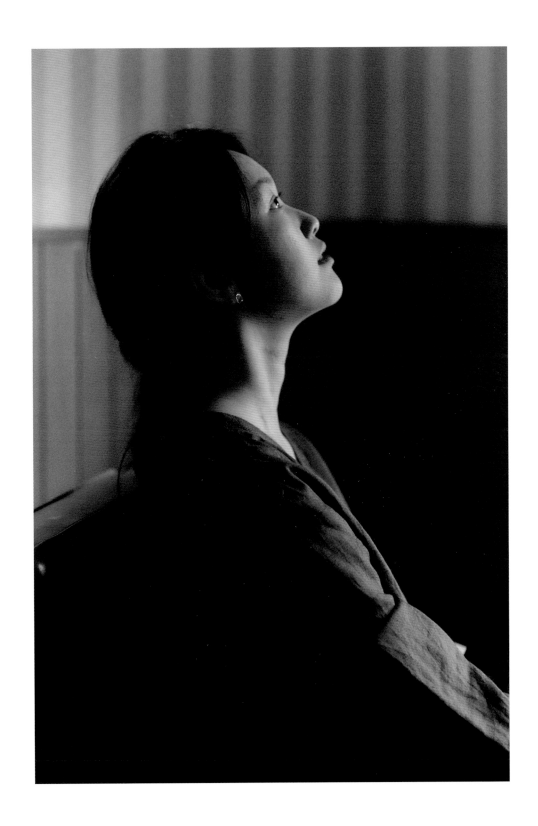

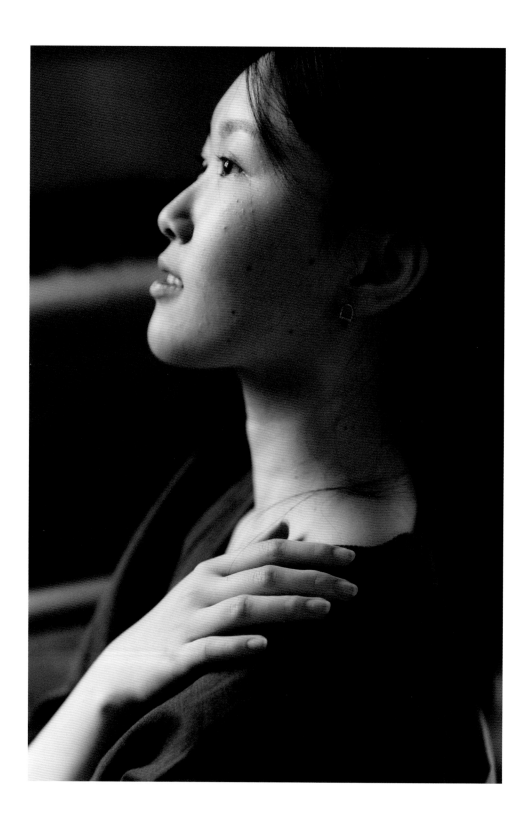

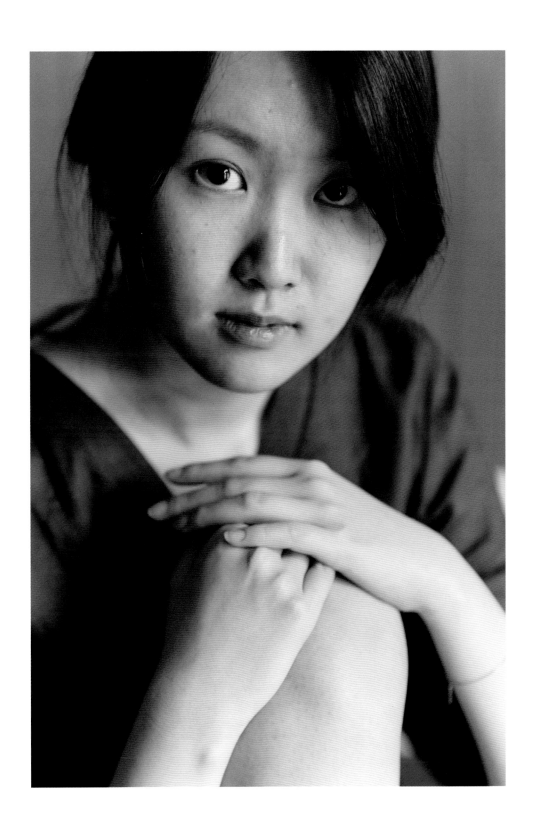

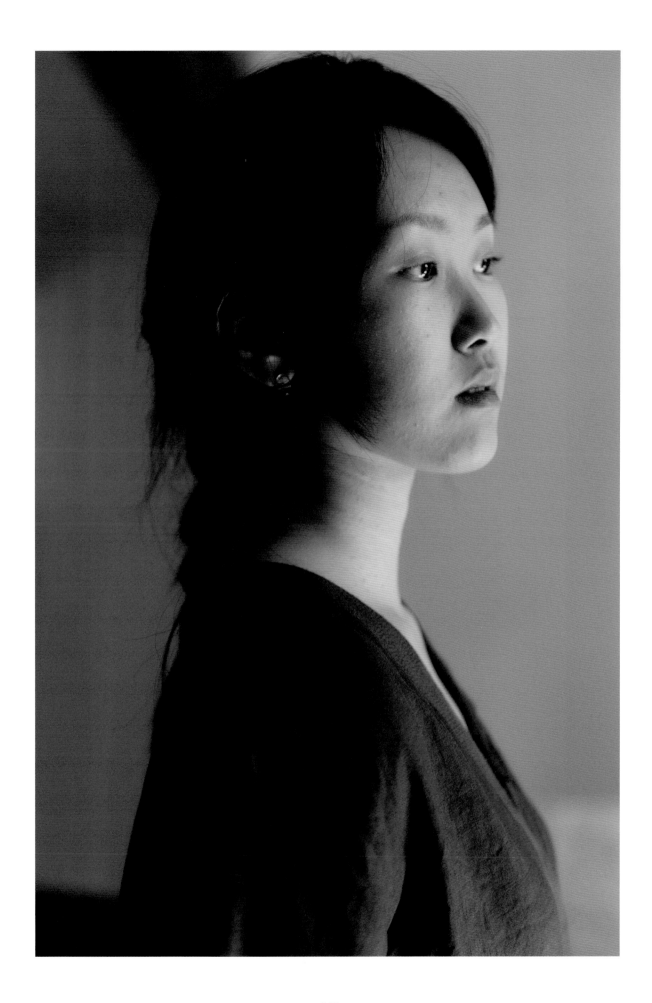

芷 仟

学表演的女生仿佛都有一种独特的气质。

她纤细的四肢，白得发光。

她轻盈的身体，似乎一阵风都可以吹起。

她端起水杯，阳光投射过来，

泛起的波光刚好映在她的眼睛上。

这一切都美好得"不像话"。

玻璃杯，白色背心，梳着马尾的素颜女孩，

我脑海里浮现出电影《青木瓜之味》的画面，

以及那氤氲的氛围。

她骄傲地与我说着她热爱的事情、她的另一半，

她似乎有自己的小宇宙，同时还能点燃别人的小宇宙。

倔强、坚定和自信，是她的眼神给我的直接反馈。

她的自信来自于对自己未来的无比坚信，

也正是因为坚信，才能义无反顾地投入热爱。

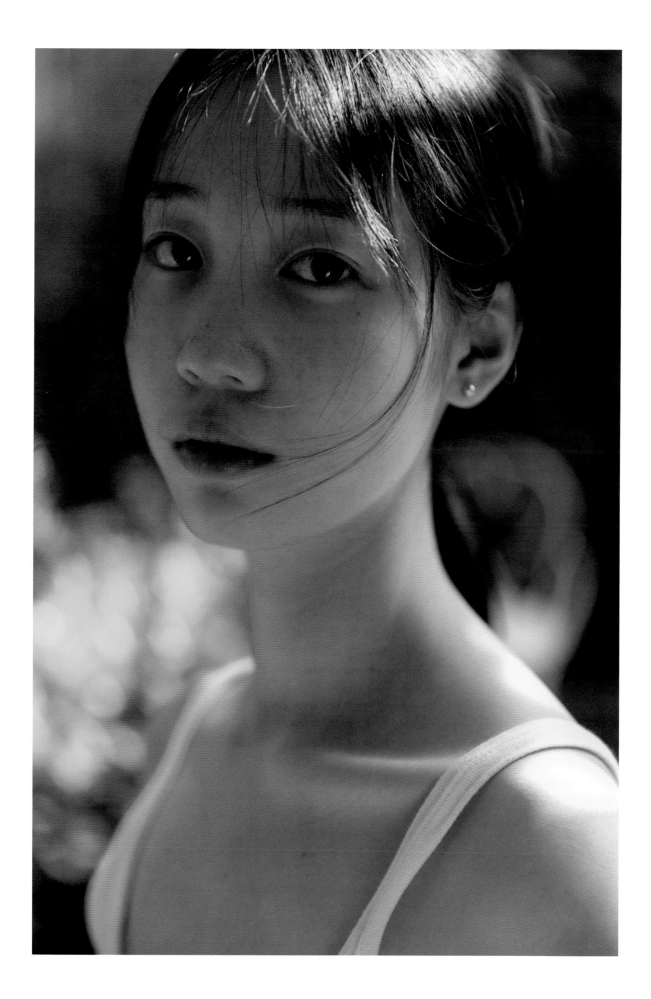

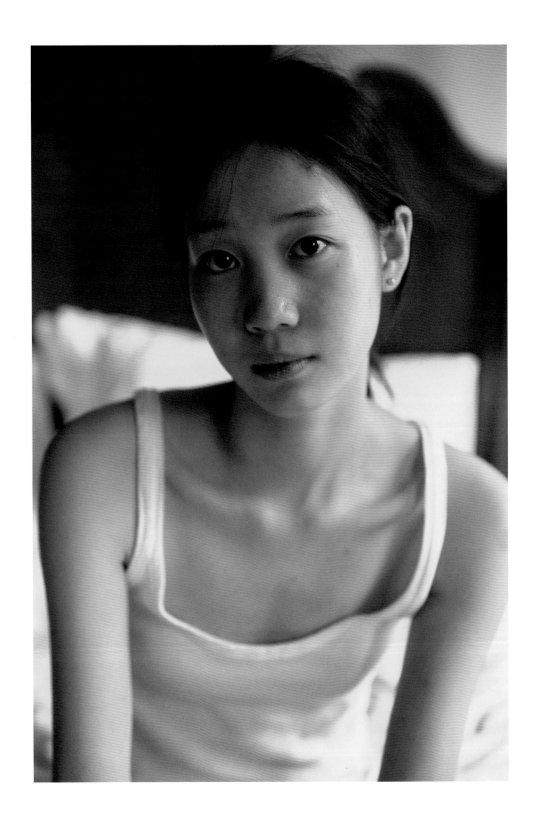

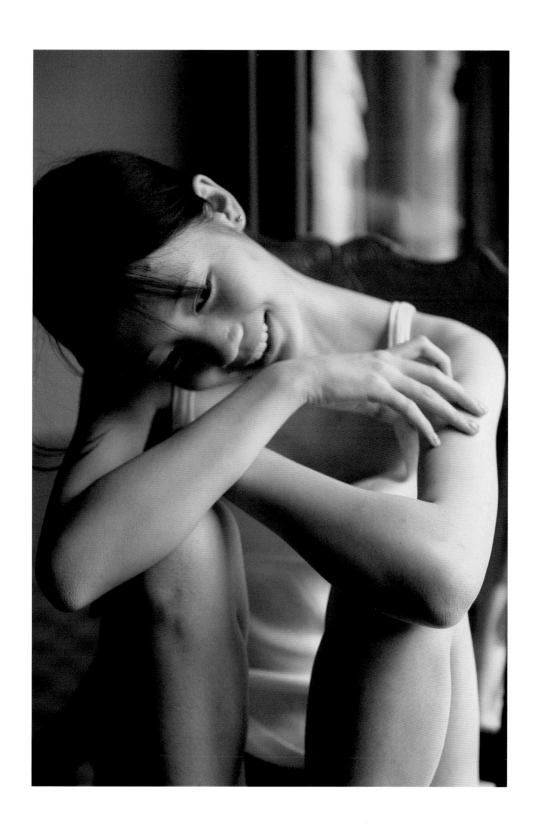

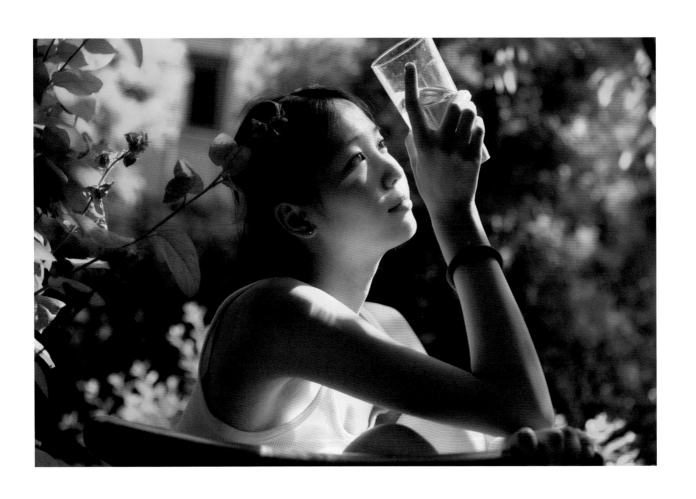

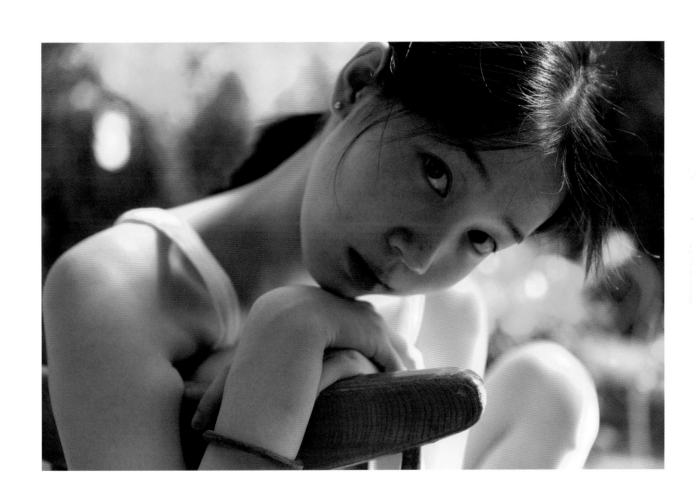

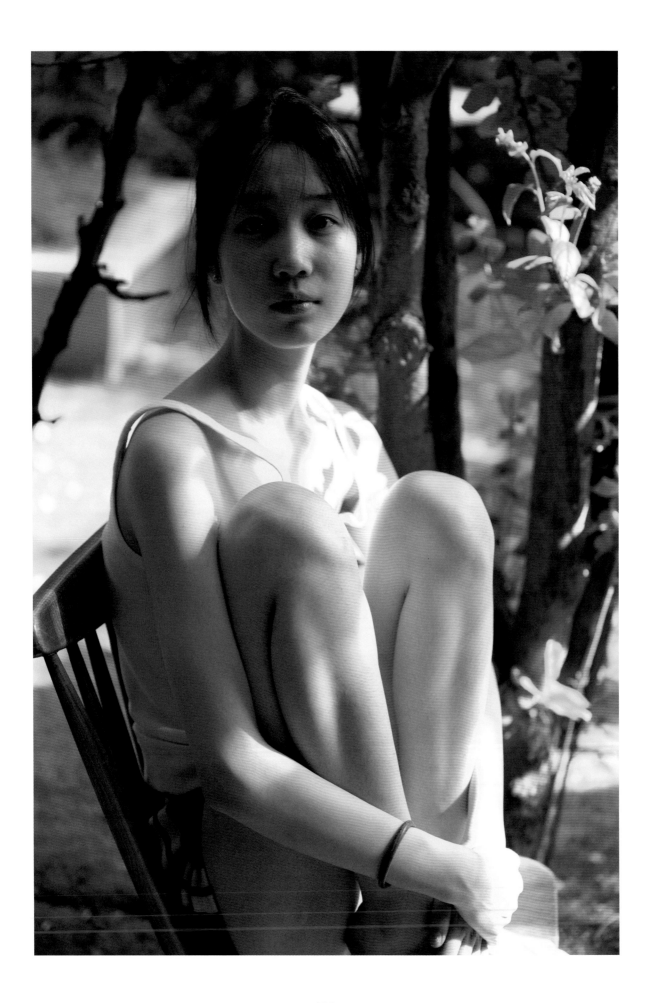

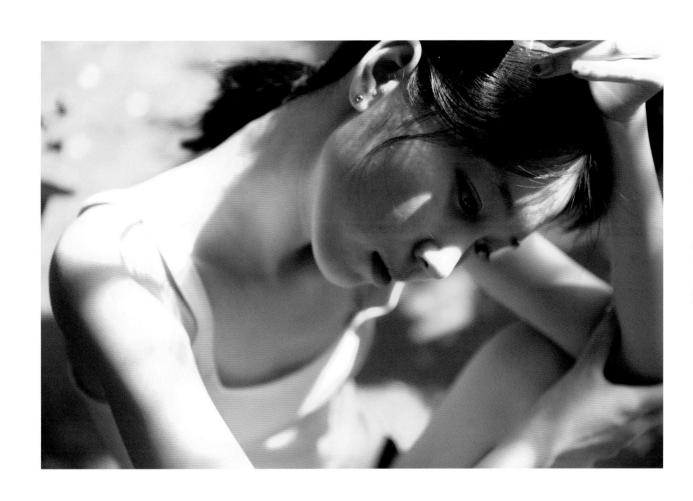

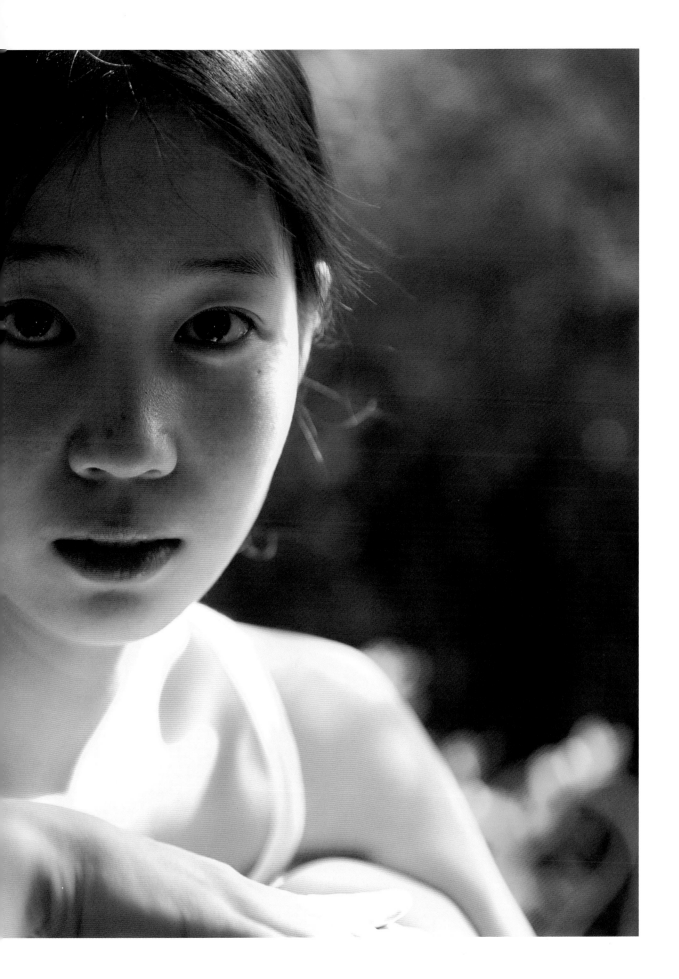

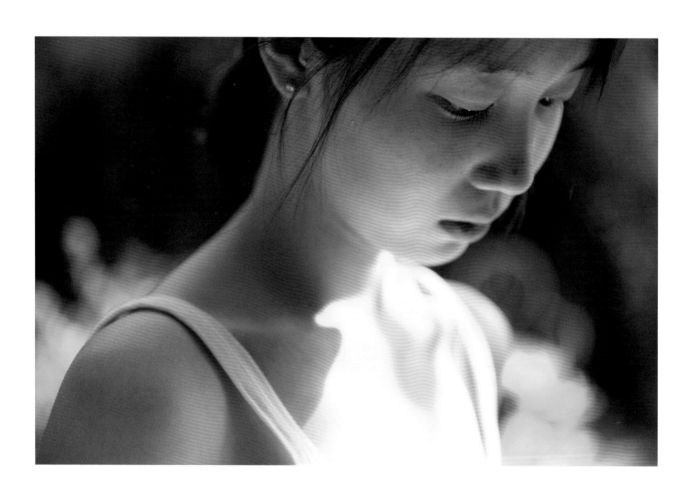

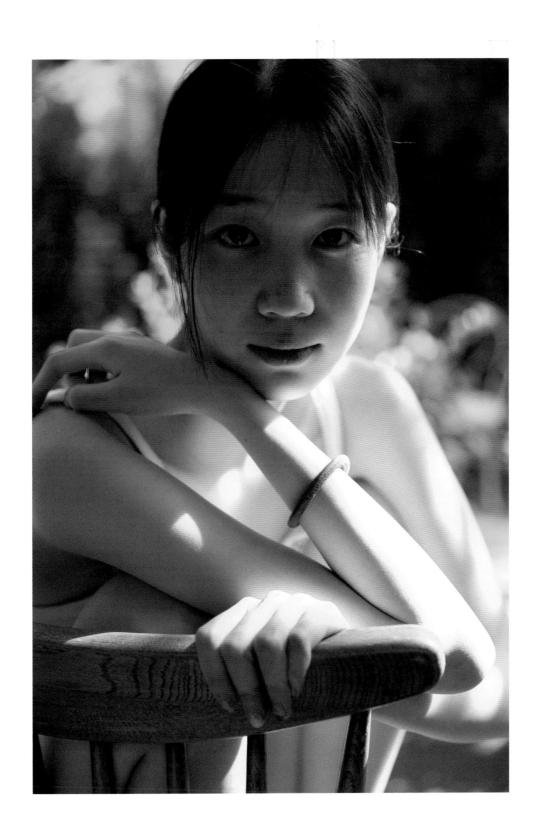

旸 羊

她来找我拍摄的那天较为波折，

天气从阴沉转为小雨，继而大雨，

但刚好她也喜欢雨天。

齐刘海、脸颊泛起红色的她，

观察着玻璃上流淌的雨滴，

观察着树枝上攀爬的蜗牛。

她用指尖小心翼翼地触碰它，

生怕打扰到它。

我想她也是一个敏感的人，

小心翼翼地观察着周遭的瞬息万变。

我问她：

"你害怕衰老吗？"

"时钟在转，人就会变老。自然规律无法阻止，我可以接受衰老的自己，皱纹就像年轮一样，随着时间的流逝会不断增多。"

傍晚的天空，

落日的晚霞，

一瞬之间的光影，

守护着世间的每一粒尘埃。

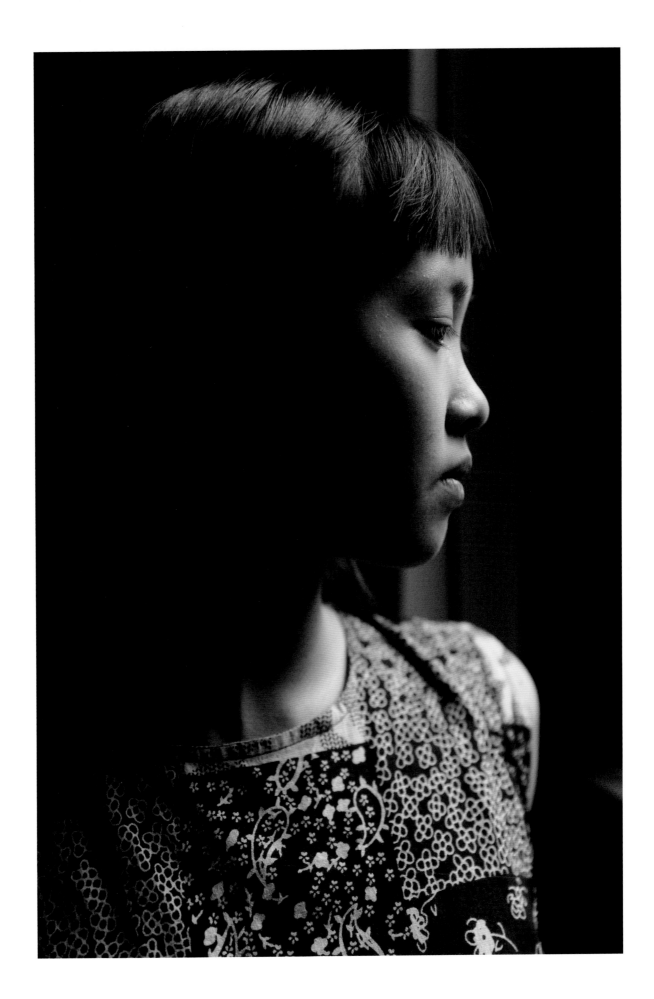

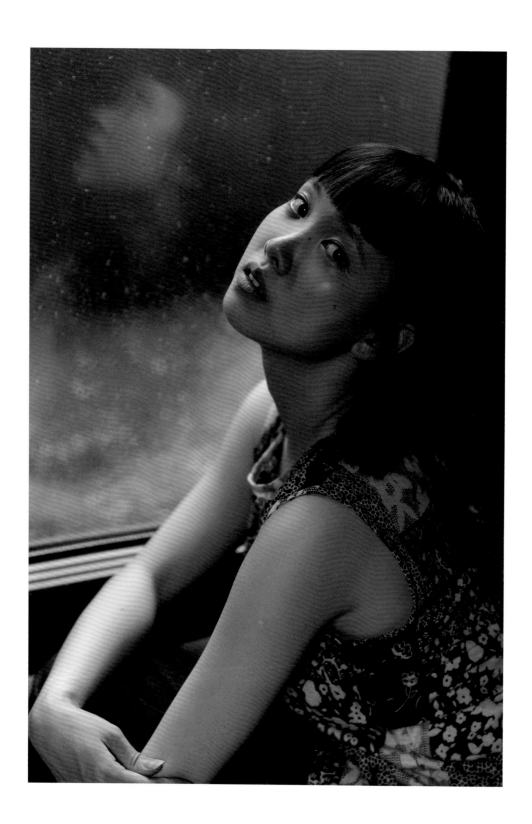

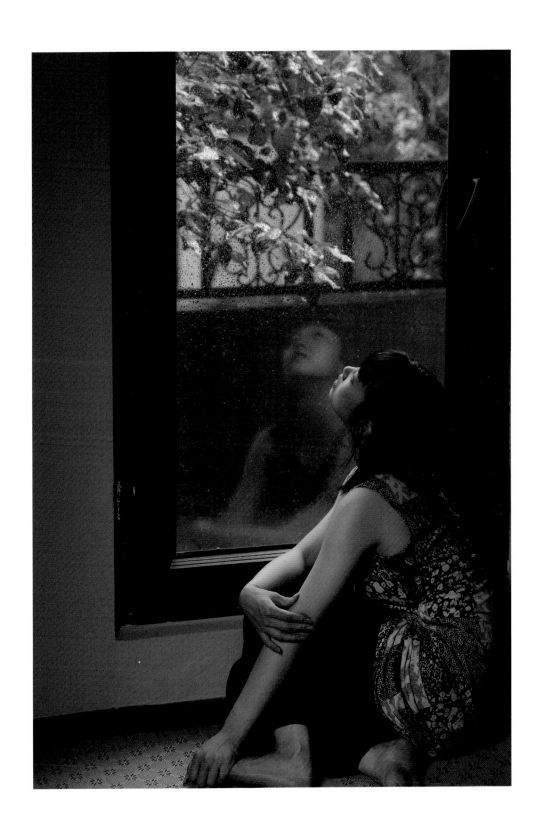

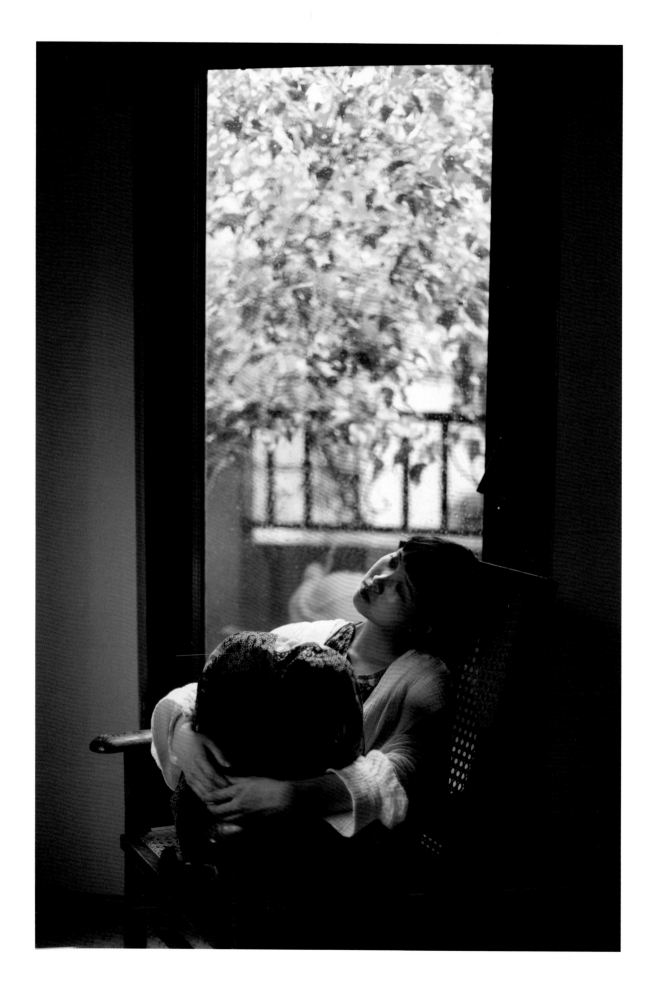

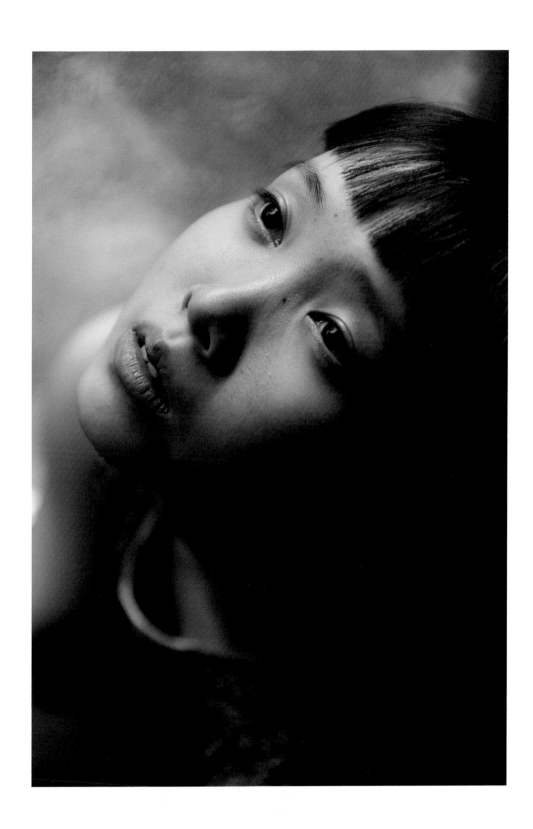

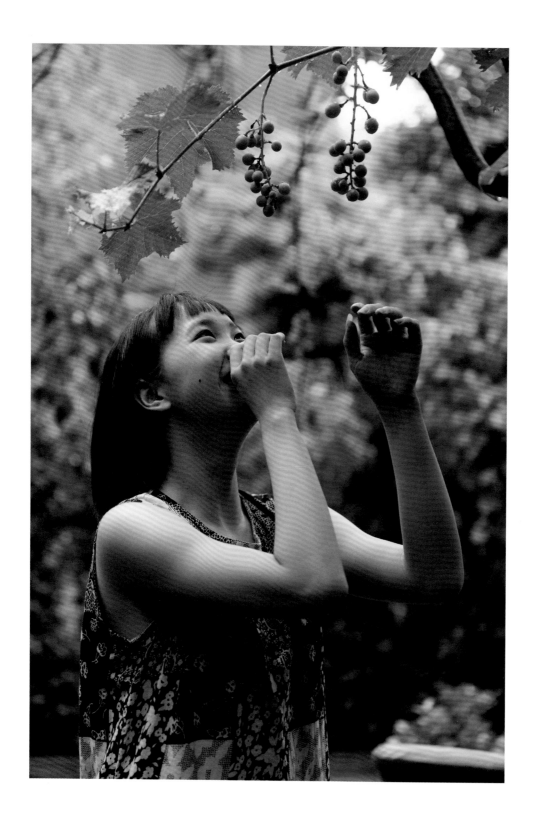

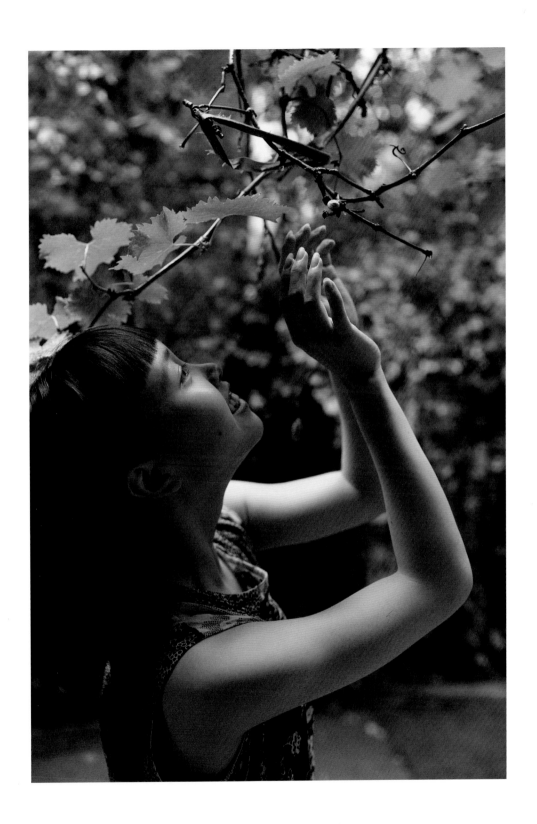

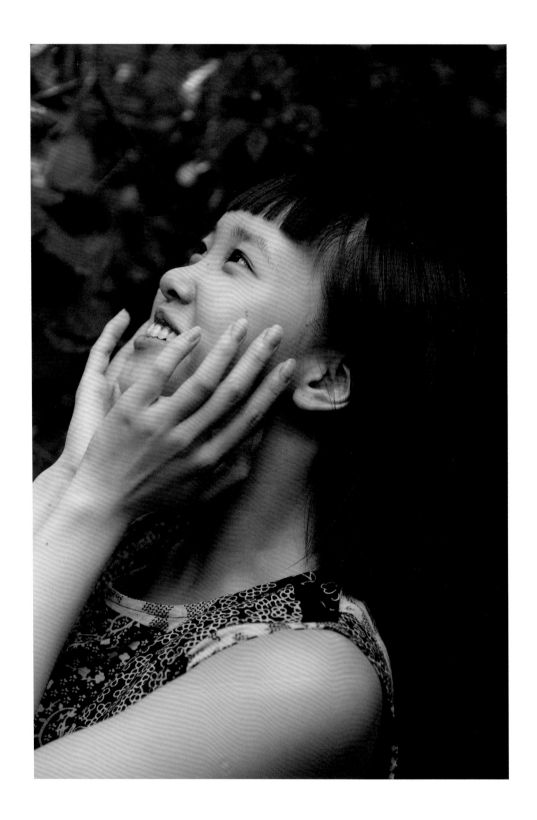

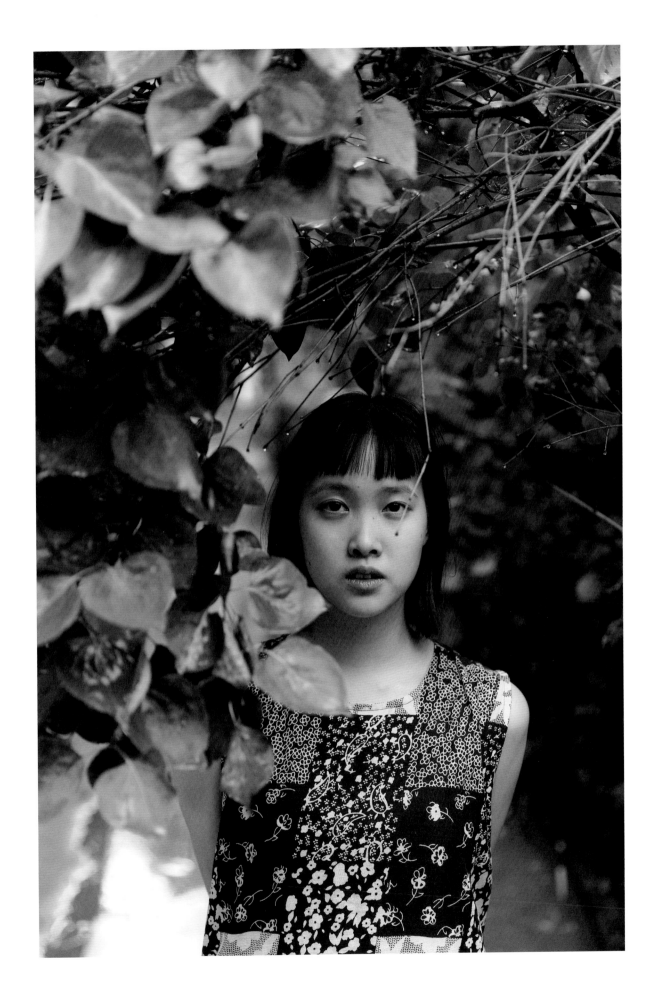

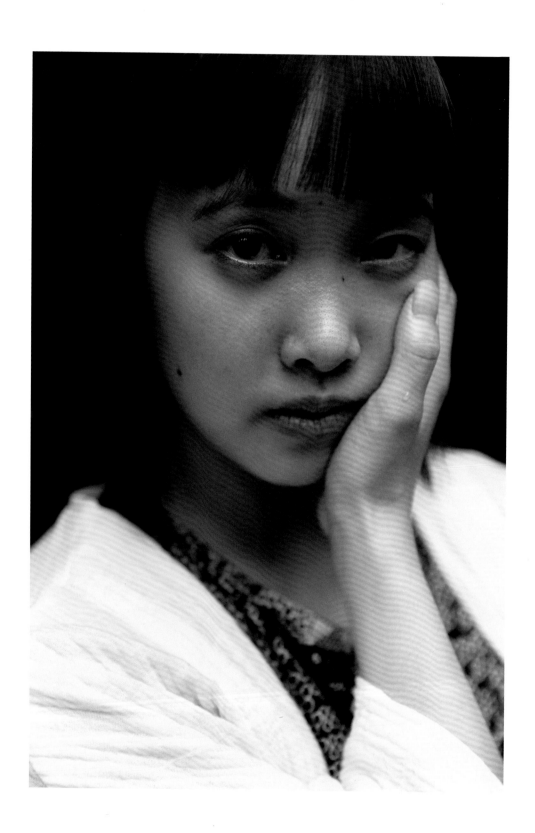

感谢所有素颜出镜的女孩，

感谢所有的自信和勇敢。